KB058116

디자이너 마인드

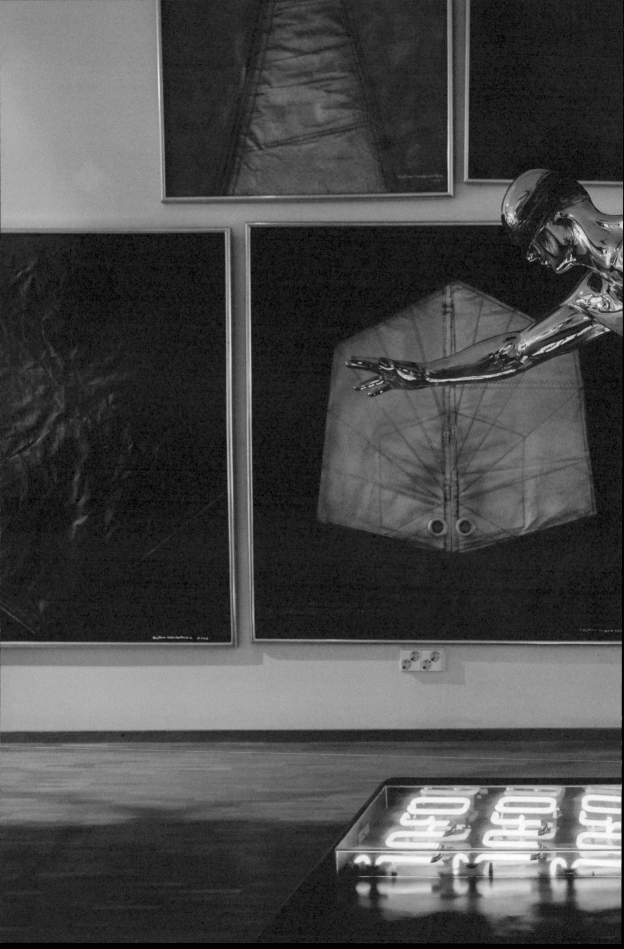

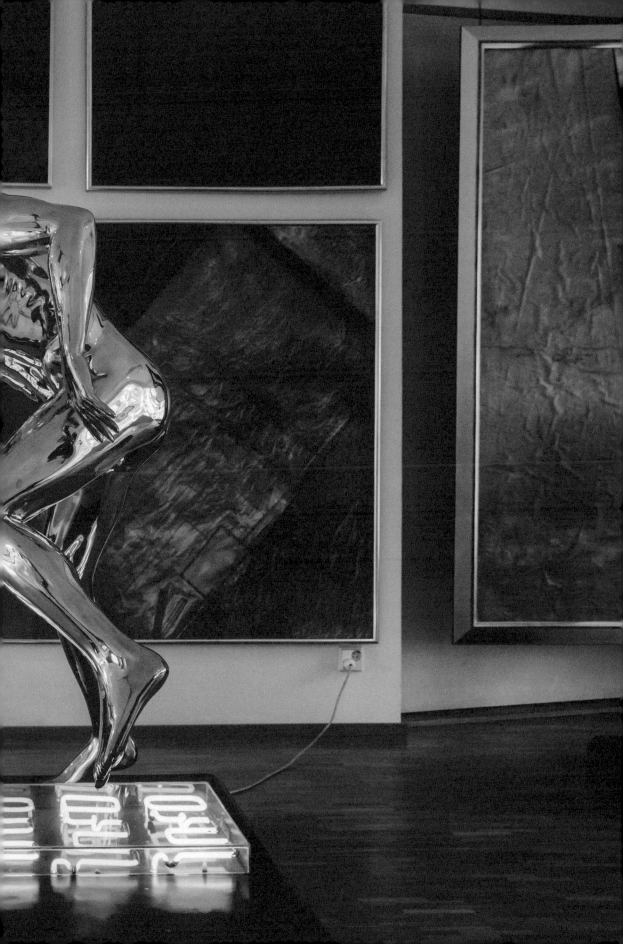

디자이너 마인드

초판 1쇄 발행. 2020년 2월 14일
초판 2쇄 발행. 2020년 12월 20일
지은이. 김윤미
발행인. 윤호권 박헌용

책임편집. 정인경
표지 및 본문 디자인. 반 스튜디오

발행처. ㈜시공사
출판등록. 1989년 5월 10일 (제3-248호)
주소. 서울특별시 성동구 상원1길 22 7층 (우편번호 04779)
전화. 편집 (02)2046-2814 · 마케팅 (02)2046-2800
홈페이지. www.sigongsa.com

ISBN 978-89-527-5105-8 (03650)

미호는 아름답고 기분 좋은 책을 만드는
㈜시공사의 라이프스타일 브랜드입니다.

일러두기

* 이 책에서 인명은 핀란드식 발음에 따라 표기했습니다.
* 아스모 약시, 유호 그랜홈, 에로 아르니오, 수잔 엘로,
카밀라 모베르그, 마르꾸 살로, 카린 비드내스,
사물리 헬라부오와의 인터뷰는 네이버 디자인 프레스에
연재되었던 글을 재수록한 것입니다.
* 요한나 굴리센과의 인터뷰는 리빙센스 2019년 10월호에
실렸던 글을 편집 수록한 것입니다.

—

표지 사진

DoReMi 2, Camilla Moberg,
Photo. Jenny Moberg

p. 2-3
The Blind Runner, Björn Weckström,
Photo. 이눅희

p. 322-323
Photo. Markku Salo

디자이너 마인드

핀란드 디자이너 45인의
디자인 철학과 삶을 대하는 자세

김윤미 지음

목차

		프롤로그	8
카리 비르타넨	Kari Virtanen	디자인의 책임감	24
비욘 벡스트램	Björn Weckström	인간과 기계가 나아갈 길	34
하리 코스키넨	Harri Koskinen	클라이언트와의 팀웍	42
아스모 약시	Asmo Jaaksi	보이지 않는 디자인	48
유호 그랜홈	Juho Grönholm	불확실성과 디자인	56
에로 아르니오	Eero Aarnio	필요와 욕구를 함께 생각하다	64
일까 수빠넨	Ilkka Suppanen	보다 좋은 방향으로	70
클라우스 하파니에미	Klaus Haapaniemi	임파워먼트	80
수잔 엘로	Susan Elo	지속가능한 디자인	86
카밀라 모베르그	Camilla Moberg	글라스 아티스트의 원칙	94
파올라 수호넨	Paola Suhonen	스토리텔러	104
마르꾸 살로	Markku Salo	작품으로 말한다	110
카린 비드내스	Karin Widnäs	실패에서 배우라	118
빌레 코꼬넨	Ville Kokkonen	끊임없는 새로움	128
나탈리에 라우텐바허	Nathalie Lautenbacher	나를 표현할 수 있는 그곳	134
민나 파리까	Minna Parikka	장난기와 모험심	140
페까 파이까리	Pekka Paikkari	단순화의 힘	146
세뽀 코호	Seppo Koho	경쟁은 답이 아니다	152
요한나 굴리센	Johanna Gullichsen	시간이 지날수록 소중해지는 것	158
스테판 사르파네바	Stepan Sarpaneva	손의 힘과 실험 정신	164
티모 리파띠	Timo Ripatti	디자인의 서정적 아름다움	170

사투 마라넨	Satu Maaranen	성공보다 새로움	178
사물리 헬라부오	Samuli Helavuo	행복을 위한 수고	184
클라우스 알토 & 엘리나 알토	Klaus and Elina Aalto	개별적인 요소들 사이의 연관성	192
마리아 키비예르비	Maria Kivijärvi	누구도 배제되지 않는 디자인	200
사물리 나만카	Samuli Naamanka	전문가와의 협력	206
타피오 안띨라	Tapio Anttila	미래를 고려한 제안	212
미카 타르까넨	Mika Tarkkanen	시대를 앞서는 디자인	218
사무-유씨 코스키	Samu-Jussi Koski	착한 마음가짐	224
안띠 라이티넨 & 야르꼬 칼리오	Antti Laitinen & Jarkko Kallio	흥과 유머의 디자인	230
막스 페르뚤라	Max Perttula	모든 감각으로 디자인하다	236
페트리 시필라이넨	Petri Sipilainen	새로운 필요의 잠재성	242
탄야 오르스요키	Tanja Orsjoki	호기심으로 바라보며 걷노라면	248
사라 뱅츠	Sara Bengts	책임감과 자연에 대한 존중	254
라우라 유슬린-팔라스마	Laura Juslin-Pallasmaa	제품 그 이상의 것	260
헤이니 리타후타	Heini Riitahuhta	해체와 재구성	266
툴라 푀이호넨	Tuula Pöyhönen	누구를 위해 누구와 함께	272
사수 카우삐	Sasu Kauppi	모든 가능성을 실험해보다	278
마이야 푸오스카리	Maija Puoskari	일상 속으로 아름답게	284
예쎄 휘바리	Jesse Hyvari	포기하지 않는 투지와 끈기	290
마리 이소파칼라	Mari Isopahkala	기능과 감성 사이의 균형	296
살라 루흐타셀라 & 웨슬리 월터스	Salla Luhtasela & Wesely Walters	합의된 성장	302
안니 피트캐예르비	Anni Pitkäjärvi	일상에서 찾는 특별함	308
한나 바리스	Hanna Varis	현실과 희망 사이에서	314
		에필로그	320

디자이너의 이야기 속에서 찾는 나의 길

이 책은 선물이다.

자신의 삶을 디자인해야 하는 사람을 위한 선물.

누군가를 위해 디자인을 해야 하는 사람을 위한 선물.

지난 23년 동안 핀란드의 다양한 산업, 문화, 관광 콘텐츠가 한국에서 새로운 가치를

창출할 수 있도록 열정을 다해온 나 자신에 주는 선물. 그리고 '보다 나은 삶a better life than

today'에 대한 진지한 고민으로 디자인에 임하는 핀란드 디자이너들에게 주는 선물이다.

핀란드 전문가? 문제해결사?

지난 23년 동안 주한핀란드무역대표부에 근무하면서 다양한 분야의 많은 사람들을 만나왔다. 이들은 한결같이 핀란드의 디자인과 교육, 그리고 기술력을 높이 평가했다. 하지만 한국에서 핀란드를 속 깊게 알고 경험할 수 있는 기회가 거의 없기에 핀란드는 그저 미디어를 통해서나 간혹 접할 수 있는 나라다. 최근 서서히 바뀌고 있지만, 비용이 높은 복지국가 핀란드는 그간 핀란드로의 이민이나 유학을 적극적으로 유치하는 정책을 취하지 않았다. 때문에 핀란드의 다양한 산업과 그들의 역사, 문화, 사고방식 등을 현업의 경험을 통해 깊이 있게 이해하고 있는 한국인이 많지 않다. 개념적으로 긍정적인 이미지는 있지만 막연한 인식 정도에 그치는 경우가 대부분이다. 여전히 핀란드는 한국 대중들에게 낯설고 정보의 접근이 쉽지 않은 나라다.

나는 핀란드와 한국 간 협력을 만드는 현업에 오래 일해오면서 원하든 원치 않든, 인지하든 인지하지 않든 한국 내 '핀란드 전문가'가 되었다. 내가 맡아온 업무들은 상당히 광범위했는데, 다양한 산업 분야에 걸쳐 한국에 진출하고자 하는 핀란드 기업들에게 한국 시장에 관한 마켓 리포트를 작성해주는 것은 기본. 신규 시장 진입 계획과 전략, 시장 진출 시 협력할 한국 내 파트너 물색, 마케팅과 미디어 홍보, 전시와 콘퍼런스 조직, 채용 업무까지 맡아서 해주곤 했다. 때로는

핀란드 기업의 지사장 또는 세일즈 매니저 역할을 하기도 했다. 내가 가장 오랫동안 맡았던 산업 부문이 핀란드가 가장 강한 정보통신 분야이기에 핀란드의 굵직한 정보통신 기업들은 대부분 나와 프로젝트를 한 경험이 있다. 이 외에도 다 열거할 수도 없을 다양한 서비스들을 핀란드 기업, 공공기관과 연구소에게 제공해왔다. 업무의 성격상 같은 기업이 나와 같은 프로젝트를 두 번 할 이유가 없기에 항상 다른 기업, 다른 기술과 제품, 그리고 다른 한국 고객사와 파트너를 상대해야 했다. 따라서 업무 시간만으로는 부족하여 늘 새벽까지 해당 시장과 기술에 관한 공부가 필요했다. 워크-라이프 밸런스를 필요로하지 않을만큼 이런 공부와 준비가 즐거웠던 것은 누군가의 문제를 내가 해결해주어야 하며, 할 수 있다는 생각 때문이었다. 내가 얼마나 잘 이해하고 있느냐와 필요한 적임자들을 얼마나 많이 알고 있느냐에 따라 결과가 달라지기에 나의 도움에 의지하고 있는 기업들에게 최선을 다하고 싶었다. 문제해결의 과정에서 얻는 새로운 지식과 새로이 알게 되는 사람들을 통해 나 자신이 성장하는 모습을 보는 것 역시 다른 어떠한 여가보다 큰 기쁨을 주었다. 내가 해온 일들을 짧게 정리하라고 하면 한마디로 '문제해결' 이다. 누군가의 문제 또는 필요needs를 정확히 파악하고 협의된 조건과 환경 속에서 해결해주는 해결사의 역할이었다. 사실 직업의 종류와 분야를 불문하고 모든 일은 문제해결의 과정이다. 해결해야 할 문제의 성격과 방법이 다를 뿐.

지식을 넘는 관점

핀란드와 한국 기업들 사이의 비즈니스 미팅을 마치고 나면 한국 기업 측 임직원들이 나에게 토목공학을 전공했냐, 전자공학을 전공했냐, 디자인을 전공했냐 등의 질문을 던지곤 했다. 사실 나는 국제정치경제학을 전공했다. 숙명여대 정치외교학과에 재학할 때부터 중국과 미국정치 등 국제 정치 분야에 유독 관심이 컸고, 서울대학교 외교학과 석사 과정에서는 국제정치경제 분야에 집중해서 공부했다. 석사 과정 동안 사회생활에 두고두고 크게 도움이 되는 분석력과 관점을 갖는 훈련을 받았는데 교수님들은 '해외의 여러 가지 정치경제적 이슈들이 한국에 주는 함의와 시사점이 무엇인가.'를 생각하도록 끊임없이 질문했다. "그래서 자네가 공부한 그 내용이 한국에 어떤 함의를 주는가?" 이것이 항상 교수님의 마지막 질문이었고 질책이었다. 관점이 없는 지식은 허공에 대고 쏘는 총알과 같고 심지어 동지를 쏘는 오발탄이 될 수도 있다. 그렇기에 지식을 넘어 올바른 관점을 갖는 것이 더욱 중요하다. 수업과 논문 과정을 통해 어떤 현상이 한국에 주는 함의implication를 찾아내는 능력을 집중적으로 훈련 받았다. 그러다 보니 직장에서 일을 하면서도 한국에 제품을 판매하고자 하는 기업을 만날 때 나의 첫 질문은 "당신의 제품, 서비스, 기술이 한국 기업이나 한국 사람들에게 어떤 가치value-add를 줄 수 있나?" 였다. 이 질문을 빨리 알아듣는 기업은 한국 시장에서 성공 확률이 높았다.

가치 제안

내가 일을 할 때 가장 중요하게 생각하는 것이 하나 있다. 바로 '가치 제안value proposition'이다. 이 '가치 제안'의 개념을 제대로 이해하는 기업이나 사람을 만나기란 쉽지 않다. 수많은 기업의 마케팅/세일즈 프로젝트를 수행하면서 제대로 '가치 제안'을 이해하고 프로페셔널하게 고객사와의 세일즈 미팅을 준비한 기업을 만나는 일은 많지 않았다. 물론 그러한 몇몇 소수 기업은 나와의 프로젝트를 통해 꽤 크고 의미 있는 계약을 한국에서 성사시켰다. 대부분의 기업들은 고객사와의 세일즈 미팅을 하면서 자신들의 제품이나 서비스 소개에 집중하는 데 그치는 경향이 많다. 그들은 '내가 무엇을 팔고 있나.'가 중심이다. 그러나 고객은 '내가 왜 사야 하나.'를 중심에 둔다. 즉 상대방이 열심히 팔려고 하는 것이 나의 어떤 문제를 해결해줄 수 있고 나의 가치를 어떻게 높여줄 수 있을까 하는 것만이 중요하다. 고객의 문제를 해결하거나 고민하고 있는 가려운 부분을 긁어주려면 당연히 고객의 문제를 정확히 파악하고 어디를 가려워하고 있는지를 알아야 한다. 여기에서 영업이 제품 설명에서 그칠 것이냐 '가치 제안'으로 상승할 것이냐가 결정된다. '영업력'이란 술을 잘 마시고 접대를 잘하는 것이나 말을 청산유수로 잘 하는 것이 아니다. 접대 한 번 하지 않고 어눌하게 말하더라도, 고객의 고민과 문제를 분석하고 '가치 제안'을 할 수 있는 능력을 말한다. 내가 줄 수 있는 '가치', 즉 내가 어떻게 상대방이 필요로 하는 부분을 채워주고 가치를 상승시켜줄 수 있느냐에 초점을 두어야만 지속가능한 파트너십이 형성, 유지될 수 있다. 이렇게 '가치 제안'에 초점을 맞추며 오랫동안 핀란드 기업들의 한국 진출을 도와주다 보니 자연스럽게 이러한 관점이 내 안에 내재화되었다. 시장에 새로운 가치를 줄 수 없다면 시장 진입도 어려울뿐더러 진입 비용도 많이 들며, 장기적으로 한국 내의 극심한 경쟁에서 살아남을 수도 없다. 시장에 관한 충분하고 정확한 분석 위에 '내가 줄 수 있는 새로운 가치는 무엇인가?'를 진지하게 고민하지 않은 채 한국 시장에 들어온다면 실패가 뻔하다. 언제든지 바뀔 수 있는 단순한 공급사supplier로 남을 것이냐 장기적인 동반자인 협력사partner로 남을 것이냐는 바로 이 가치 제안의 지속가능성에 달려 있다.

디자인을 보는 눈

디자인 산업도 마찬가지다. 핀란드 디자인이 한국 시장에 진입하여 하나의 산업으로 성공하려면 어떠한 형태든 새로운 부가가치added-values가 있어야 한다. 새로운 가치란 지금까지 한국에서 보지 못했던 시각적인 새로움이나 기능일 수도 있고, 오브제 뒤에 있는 스토리일 수도 있고, 신소재에 관한 것일 수도 있다. 물론 디자인 강국 핀란드의 제품들은 형태와 색감에 있어 그 간결성과 아름다움이 뛰어나다. 그러나 핀란드 디자인이 덴마크 디자인과 어떻게 다른가, 또는 이태리, 프랑스 디자인 등에

견주어 더 아름답다고 할 수 있을까, 무엇이 핀란드 디자인의 아이덴티티인가 등 많은 질문에 나는 스스로 답을 찾아야 했다. 그리고 왜 핀란드 디자인이 이 시점에 한국에 필요한가, 한국 소비자들은 어떻게 핀란드 디자인을 이해해야 할까, 그리고 왜 핀란드 디자인을 좋아해야 할까, 나는 어떻게 핀란드 디자인을 한국에 소개해야 할까, 어떻게 핀란드 디자인 기업들에게 한국 시장에 관한 정보와 한국 사업에 관한 조언을 해주어야 할까 등 내 안에 질문이 이어졌다. 디자인 산업은 B2B와 B2C에 모두 걸쳐 있으며 B2B라 하더라도 개별 소비자들에 대한 정확한 이해와 시장 트렌드 파악이 필요하다. 그리고 트렌드의 흐름을 내가 이해해야만 해당 산업의 핀란드 기업들뿐 아니라 핀란드와 협력을 할 한국 기업들까지 그들이 성공할 수 있도록 보다 잘 도와줄 수 있다. 나는 시간이 걸리더라도 기초부터 주변 가지에 이르기까지 차근차근 자세하게 공부해 스스로 명확하게 스토리의 가닥을 잡아가며 일하는 편이다. 핀란드 디자인 산업의 한국 시장 진출을 돕기 시작하면서는 브랜드의 아이덴티티와 히스토리, 그리고 디자이너 스토리까지 자세히 들여다보기 시작했다. 오랫동안 핀란드 기관에서 핀란드인들과 함께 일하며 문화, 역사, 비즈니스에 대한 지식이 나도 모르게 쌓이다 보니, 디자인 분야는 단순히 결과물만 봐서는 온전히 이해할 수 없다는 것을 알게 되었다. 왜 그러한 결과물이 만들어지게 됐는지 그 시작점과 배경, 작업의 과정, 그리고 그러한 작업을 하는 핀란드 디자이너들의 디자인 씽킹Design Thinking을 알아야만 핀란드 디자인을 제대로 이해할 수 있다. 비즈니스는 사람이 만드는 것이기에 사람이 처한 역사, 사회, 교육, 문화적 맥락에 의해 많은 것이 규정된다. 디자인 역시 그러한 배경적인 것들이 직간접적으로 과정과 결과물에 영향을 미친다. 그래서 나는 결과물 속에 숨어 있는 근본적인 생각의 방식을 주의 깊게 들여다보았다. 그 지점에 이르니 새로운 것이 보였다. 디자인의 사회과학적 측면을 이해하니 디자인이 더욱 잘 보였다. 그리고 핀란드 디자인이 가지고 있는 핵심 가치가 무엇인지, 그리고 나는 그것을 한국에 어떻게 소개해야 하는지, 왜 핀란드 디자인에 우리가 주목해야 하는지 명확해졌다. 프레임워크가 생겼으니 핀란드 디자이너들을 만나야 했다. 내가 이해한 것이 디자이너들의 생각과 정말 일맥상통하는지 확인하고 싶었다. 그리고 다양한 영역의 디자이너들을 만나기로 했다. 특정 전문 영역을 초월하여 관통하는 가치의 흐름이 있을 것이 분명했기 때문이다. 사실 디자인은 형태나 색감이라는 가시적인 것보다는 직접적으로 보이지 않는 문화와 교육, 라이프스타일, 그리고 사람의 가치 체계와 더 직접적인 연관성이 있다. 핀란드의 교육을 이해할수록 핀란드의 디자인이 왜 강한지 알 수 있다. 핀란드인들이 어떤 생활, 교육 환경 속에서 자라는지 이해하면 그들이 추구하는 바를 좀 더 쉽게 알 수 있다. 즉, 눈에 보이는 제품의 외형뿐 아니라, 그 뒤에 있는 디자인 생각, 디자이너의 성향, 그들이 소중히 생각하고 담아내려고 하는 그 무엇을 이해할 수 있게 된다. 핀란드인들이 어떤 역사 속에서 살아왔는지, 어떤 가정환경과 자연환경 속에서 자라는지, 학교와

가정에서 무엇을 교육받는지, 그들이 사람들과 관계를 맺고 교제하고 소통하는 방식은 무엇인지 등을 알게 되면 자연스럽게 이 나라에 왜 디자이너가 많은지, 이들에게 좋은 디자인이란 무엇인지, 왜 엔지니어가 많은지, 따라서 왜 기술이 발달했는지도 이해할 수 있게 된다.

실용주의와 간결화

일반적으로 핀란드인들은 편리함과 기능성, 실용성을 추구한다. 겉으로 화려한 것보다 실질적으로 편리하고 편안하며 일상의 문제를 해결할 수 있어야 이들의 선택을 받을 수 있다. 일시적인 시각적 아름다움은 지속적인 애정을 담보할 수 없다. 기능성에 대한 일종의 '집착'은 깊이 들여다보면 사용자인 사람에 대한 배려심에서 시작된다. 기능성이 화려함보다 중요하기에 기능을 방해하는 화려하고 자극적인 것들은 자연스럽게 디자인 과정에서 타협되고 간결함으로 정리된다. 온전히 사람에 초점을 맞추면 지나치게 장식적이든 지나치게 미니멀하든 '과잉'이 걷힌다.

　　이들의 역사를 이해하면 핀란드 디자인의 기능성과 단순함을 이해하기 쉽다. 항상 이웃 강국의 일부 또는 자치령으로 지내온 핀란드는 물질적 풍요로움이 없었다. 또한 화려함과 사치를 즐기는 왕족이나 귀족 계층도 없었다. 자연환경은 척박했고, 숲과 물 이외에는 자원도 풍족지 않았다. 1917년 러시아로부터 독립한 이후에는 내전과 세계대전에 휘말려 혹독한 시련을 거쳤다. 2차 대전 때는 독일과 러시아 사이의 정치적 관계로 패전국이 되는 바람에, 러시아에 엄청난 금액의 전쟁배상금까지 치르면서 나라는 어려움에 부닥쳤다. 이들에게 사치와 화려함이란 역사적으로 찾아볼 수 없다. 핀란드인에게 생활의 문제를 해결하는 기능성이 내포되지 않은 화려한 디자인이란 허영에 불과했다. 자연스럽게 기능과 실용성을 추구하게 되었고 이는 필요에 집중하는 '단순함'이란 결과로 이어졌다.

시수SISU

이웃 강대국 스웨덴, 러시아, 이후로는 독일 등과의 복잡한 정세와 전쟁 속에서 살아남아야 했고 핀란드만의 언어와 자치권, 독립을 유지하면서 경제적 발전을 이루어야 했기에 핀란드인들은 자연스럽게 강인한 정신력을 얻게 되었다. 이들은 웬만한 어려움 앞에서는 굴복하지 않는 투지, 쉽게 포기하지 않는 불굴의 끈질김을 내성으로 갖게 되었다. 이러한 정신적 강인함을 핀란드어로 '시수SISU'라고 한다. 핀란드의 국민성으로 있는 이 시수는 핀란드 디자이너에게 훨씬 강하게 나타나는데, 이는 디자이너에게 매우 중요한 자산이 된다. 핀란드 디자이너가 항상 소재material 에서부터 출발해 다양한 소재가 주는 도전과 한계를 극복해나가면서 특정 소재가 구현해 낼 수 있는 최대한의 기능성과 심미성을 깊이 있게 연구하며 제품 디자인을 하는 이면에는 시수가 있다. 티모

사르파네바Timo Sarpaneva와 오이바 토이까Oiva Toikka 등 핀란드의 '국민 디자이너'들은 실패에 굴복하지 않았다. 오히려 실패의 결과물을 더욱더 연구하고 실험하면서 실패를 보다 완성적인 성공으로 승화시켰다. 정직과 신뢰를 강조하는 교육에 기반하여 유능한 핀란드 디자이너들의 머릿속에는 모방과 표절이 정직하지 않은 행위라는 인식이 자리 잡고 있다. 그들에게는 남들이 이미 내놓은 것을 모방하는 것은 부정직할 뿐 아니라 흥미가 떨어지는 일이기까지 하다. 따라서 남들이 하지 않은 것, 가지 않은 길, 시도하지 않은 방식을 모색하고 택한다. 그래서 쉽지 않지만 그 도전과 한계와 어려움을 피하지 않는다. 정직함과 시수sisu가 만나면 상당히 긍정적인 파급력을 갖게 된다.

신뢰와 협력

개개인의 정직함이 가져오는 결과는 신뢰와 협력이라는 집단적 자산이다. 어쩌면 이 두 단어, 신뢰와 협력이 핀란드의 국가 경쟁력의 근간이 아닐까 한다. 하지만 한국을 포함한 많은 다른 나라에서도 정직과 신뢰의 덕목을 강조하지 않는가? 이것은 핀란드만의 덕목이 아니다. 그런데 왜 마치 정직-신뢰-협력이 핀란드의 성공을 설명하는 독특한 열쇠인 것 같이 이야기되는 것일까? 결코 핀란드인들이 선천적으로 도덕성이 우수해서가 아니다. 물론 모든 핀란드인이 정직한 것도 아니다. 이는 그들이 선택한 생존의 논리적 방식이 세대를 거치면서 다수가 공감하고 실천하고자 하는 하나의 가치체계로 자리 잡은 것으로 볼 수 있다. 내수 시장 인구가 550만 명 밖에 안 되는 작은 나라에서는 기본적으로 중복redundancy, 또는 동일한 제품 및 서비스의 복수 경쟁이 시장의 논리로 자리 잡기 어렵다. 기본적으로 시장의 파이가 작기 때문에 이미 시장에 나온 것을 따라하기보다 새로운 것을 내놓아야 실패의 확률이 낮아진다. 여기서 단순히 새로운 것을 만들어낸다는 결과보다 더 중요한 것은 이 새로움을 만들기 위한 생각의 과정이다. 새로움이란 혁신인데, 혁신은 현재 이미 나와 있는 것에 대한 비판적 시각과 충족되지 않은 새로운 필요를 파악하고 성장의 잠재성을 볼 수 있는 눈, 그리고 성공에 대한 불확실성에도 불구하고 도전 정신을 가지고 뚫고 나가보는 용기를 필요로 한다. 이러한 과정들이 반복되고 이 속에서 성공사례들이 나오기 시작하고 전해지면서 혁신의 근육이 단단해진다. 작은 시장이라는 약점이 혁신의 힘이라는 강점을 낳았다. 또한 핀란드라는 나라는 비효율을 허용할 만큼의 인적, 경제적 자원이 부족하기에 언제나 효율성에 대한 고민을 한다. 새로운 시도를 할 때에도 기존에 있는 것들을 무조건 걷어내고 새로운 설치를 하기보다는 이미 투자해 놓은 것들을 최대한 최선의 방법으로 활용하면서 꼭 필요한 신규투자만 더한다. 중복되는 기능을 갖는 조직이 흩어져 있으면 효율성을 위해 조직을 통합하고자 한다. 자원의 부족이 이들에게 실용주의와 효율성을 추구하도록 유도했으니 결핍이 가져오는 해결책들이 오히려 풍요보다 좋은 결과를 이끌었다고 할 수 있다.

한편, 인구가 적은 나라이니 한두 사람만 거치면 전체 인구가 거의 다 '아는 사람'이라 해도 과언이 아니다. 핀란드는 '국가'가 아니라 '클럽'이다라고 할 정도로 촘촘히 지인들이 그물망처럼 짜여 있다. 이런 상황에서는 평판, 사람들 사이에 회자되는 비공식적 평가 등이 상당히 치명적이게 된다. 사회에서 매장당하지 않고 살아남기 위해서는 자신의 평판을 잘 관리해야만 하고 이러한 평판 관리를 위해서라도 정직과 협력의 자세는 중요하다. 정직-신뢰-협력은 핀란드인들이 도덕적으로 우월해서라기보다 희소한 자원, 작은 시장, 평판이 중요한 사회에서 살아남기 위한 생존방식이기 때문에 더 중요하게 지켜진다고 할 수 있겠다.

디자인의 핵심가치

흥미롭게도 기능주의, 실용주의, 효율성, 정직, 신뢰, 협력이라는 운영적이고 규범적인 핀란드의 특징들이 '시간을 초월하는 디자인timeless design', '모든 사람을 위한 디자인design for all', '윤리적 디자인ethical design', '지속가능한 디자인sustainable design', '기능적 디자인functional design'이라는 핀란드 디자인의 다섯 가지 핵심가치와 직접적으로 연결된다. 단순히 제품의 결과물이나 외형만으로는 제대로 이해할 수 없는 사회, 문화, 경제적 배경들이 있다.

'타임리스 디자인'이란 쉽게 이해하자면 오랫동안 시장에서 존재하고 가치를 인정받는 디자인이다. 평범한 서민층, 중산층이 대다수를 차지하고 왕족, 귀족은 부재한 데다 특수 부유층 역시 극히 희소한 핀란드같이 작은 내수 시장에서는 소비가 많이 일어나지 않는다. 복지국가를 운영하기 위해 지불해야 하는 높은 세금 때문에 핀란드인들의 가처분 소득은 생각보다 높지 않다. 산업화에 성공하면서 경제성장으로 최근 1인당 GDP가 4만 불이라고해도 세후 실질적 가처분 소득은 평균 1인당 2만에서 2만5천 불정도로 보면 된다. 값비싼 사치품을 구매할 수 있는 시장, 잦은 주기로 물건을 취미 삼아 또는 기분 전환으로 구매할 수 있는 소비자층 자체가 얇다. 뻔한 연봉에 1~2%대의 낮은 경제 성장률과 높은 실업률, 1% 미만의 금리, 빠듯한 가처분 소득이 핀란드의 소비시장이다. 집, 여름별장, 자동차, 보트까지 꿈의 4종 세트를 마련하려면 열심히 벌어서 아껴 써야 한다. 디자이너나 제조사가 많이 만들수도 많이 팔 수도 없는 시장이니 오래 쓸 수 있는 좋은 물건을 디자인하고 제조해야 한다. 여기서 '좋다'는 것은 단순히 심미적으로 보기 좋다는 의미뿐 아니라 서민들에게도 부담스럽지 않은 가격에 내구성도 좋아야 하고 친환경적이어야 하며 융통성 있게 다목적이거나 다기능적이어야 한다는 뜻이다. 어려서부터 손으로 직접 만들면서 자라나는 핀란드인들에게 물건을 만들어 팔려면 그야말로 돈 주고 살만한 가치가 뚜렷하게 보여야 한다. 쉽게 만들어 쉽게 많이 빨리 팔기 어려운 시장에서는 자연스럽게 어떻게 잘 만들어서 어떻게 잘 팔 수 있을까에 대한 고민이 더

치열한 법이다. 여기서 '타임리스 디자인'이 시작된다. 디자인은 일시적으로 유행하는 어떤 트렌드에 관한 것이 아니다. 내가 인터뷰한 핀란드 디자이너들은 '트렌드'라는 단어를 기피했다. 그들은 자신의 디자인은 트렌드를 따르지 않는다고 공공연히 자부심을 가지고 말한다. 자신의 정신과 가치 체계가 담긴 디자인이 한 철 또는 한 해밖에 관심을 받지 못하고 버려지는 트렌드라면 그들은 디자인을 할 이유가 없다고 믿는다.

'모든 사람을 위한 디자인' 역시 같은 맥락이다. 소비 시장의 규모가 충분히 크면 소비자층을 세분화하여 특정 고객을 타깃으로 하는 디자인을 해도 된다. 하지만 시장 규모가 작은 핀란드에서는 이러한 세분화된 고객을 타깃으로 디자인을 해서는 가장 기본적인 최소 규모조차 형성이 되지 않는다. 대다수의 국민이 상당히 평준화된 라이프스타일을 누리고 있는 시장이기에 소득의 고저나 직업의 차이나 성별이나 나이, 또는 신체적 제약 등에 상관없이 모두에게 선택받을 수 있는 정체성과 형태를 갖는 디자인을 추구해야 한다. 이 과정에서 많은 고민, 실험, 증명을 하게 되면서 디자인 능력이 높아진다.

'윤리적 디자인' 이란 포괄적인 개념이다. 노동을 부당하게 착취하지 않는 것부터 시작하여 그러한 착취 제조 시설에서 생산된 재료를 사용하지 않는 것, 동물 복지와 동물 실험 반대, 또는 제품의 제조에 사용된 모든 자재에 대한 추적 가능성, 사회적 취약 계층들에게 일거리를 마련해주는 사회적 기업의 성격까지 다양하다. 성별, 나이, 국적, 인종 등에 대한 비차별 철학을 국가 철학으로 교육하는 핀란드의 학교는 상생과 공존, 포용과 관용에 대해 일찍부터 마음이 열리도록 한다. 물론 핀란드가 마치 인류의 유토피아인 양 이 모든 차별이 존재하지 않는 사회는 결코 아니다. 여전히 차별은 존재하고 배타를 암묵적으로 용인하고 외국인들이 마치 자신들의 밥그릇을 빼앗기라도 하는 듯 폐쇄성을 띠는 사람들도 있다. 아직도 19세기 민족주의에 빠져 있거나 자기 자리를 지키기 위해 친구나 가족들을 부당하게 채용하거나 채용되도록 압력을 행사하기도 한다. 하지만 다수의 국민들은 그것이 옳지 않다는 것에 동의하고 차별을 철폐하기 위해 노력한다. 1917년 처음으로 하나의 독립국가로 존재하기 시작한 국가 역사가 짧은 핀란드로서는 단기간에 국가를 형성하고 산업화를 이루고 복지 시스템까지 갖추어야 했으니 독립의 유지와 생존, 그리고 성장과 분배를 위해 사회가 하나로 통합되는 것이 국가의 전략이어야 했다. 2017년 독립 100주년 기념 해의 모토가 '다 함께Together', 핀란드어로 'yhdessä'였다. 그만큼 공생과 비차별은 핀란드라는 국가의 근간을 이루는 가치체계다. 공존과 공생의 중요성은 사람과 사람 사이, 사람과 동물 사이, 사람과 자연 사이에 모두 적용하여 생각되므로 디자인에 있어서 이 모든 관계적 측면을 다양하게 고려하도록 교육을 받고 생활 속에서의 실천을 고민한다.

윤리적 디자인과 손을 맞잡고 있는 것이 '지속가능한 디자인'이다. 좁은 의미에서 지속가능성은 친환경, 즉 자연에 해를 가하지 않거나 인체에 해를 가하지 않는 방식이라 할 수 있다. 조금 더 넓은 의미에서는 윤리적인 디자인, '책임 있는 디자인responsible design' 역시 지속가능성의 한 측면이다. 지금까지 인류의 산업화는 자연을 파괴하면서 이룩되었다. 하지만 전기가 발명되고 석유가 일상생활에 쓰이기 시작한 19세기부터 고작 200년이 채 안 되는 짧은 기간 동안 자연은 말기 암에 가까운 상태로 파괴되었다. 지금까지의 성장 방식으로 지구는 얼마 못 가 사망 선고 직전까지 갈 수도 있다. 심각하게 인류가 이 상태로 지속가능할 것인가에 대한 고민과 대안이 필요하다. 현재와 미래의 디자인 담론에, 기술발전의 담론에 이 지속가능성 이외에 더 중요한 것이 무엇이 있을까? 정부의 재정적 지원을 조금 더 받기 위해, 트렌드이기 때문에의 문제가 아니라, 이제는 인간의 생존의 문제, 당장 우리 다음 세대들의 생존의 문제에 직결되는 사안이다. 숲과 물이 가장 큰 천연자원인 핀란드인들에게 자연친화성의 중요성은 태어나 말을 알아듣기 시작할 때부터 부모와 학교로부터 귀가 따갑게 듣는다 해도 과언이 아니다. 대학생이 될 때까지 세뇌당하다시피 듣는 이야기가 에코 프렌들리, 즉 지속가능성을 위한 자연친화적 삶의 태도이다. 핀란드 디자이너들이 타임리스 디자인을 이야기하면서 지속가능한 디자인에 대한 심각한 고민이 없을 수 없다. 당연히 자신의 디자인을 통해 쓰레기가 더 발생되어서는 안 될 뿐 아니라 오히려 쓰레기를 줄일 수 있는 방법, 더 효율적으로 재활용 할 수 있는 방법, 자연에 더 이상의 해를 끼치지 않는 방법을 모색하는 것은 디자이너로서 최소한의 책임, 윤리적인 문제에까지 이른다. 지속가능성이 없는 것은 장기적 관점에서 비효율적이고 고비용이므로 선택에서 제외되어야 한다. 여기에 더 나아가 사람과의 관계 역시 지속가능성의 한 축으로 본다. 함께 일하는 작업자들, 파트너들을 몰아세우지 않으며 그들의 인권과 라이프스타일과 복지를 존중해주며 인간적으로 따뜻하게 대해주고 기능인들을 존경하고자 한다. 협력은 이러한 배려와 존중이 바탕에 있을 때 장기적일 수 있다. 핀란드에서 '합의된 성장'이라는 개념은 이 관계적 지속가능성에서 중요하다.

마지막으로 '기능적인 디자인'은 말 그대로 어떤 제품이나 서비스가 특정 목적을 구현할 수 있는 기능성을 가져야 함을 의미한다. 예를 들어 협소한 공간에는 차곡차곡 쌓아 올릴 수 있는 의자나 컵이라든지, 침대로 변할 수 있는 소파라든지, 다양한 환경과 사용자들을 위해 높낮이를 자유롭게 조절할 수 있다든지 하는 기능성이다. 서비스 디자인이라면 사용자들이 직관적으로 이해하고 친숙해질 수 있도록 명확하면서 효율적인 서비스의 흐름을, 공간 디자인이라면 각 공간의 요소요소마다 사용자들의 움직임과 필요를 파악하고 안내하거나 유도할 수 있는 동선의 흐름이 기능적으로 계획되어야 한다. 백화점이나 대규모 아파트 주차장을 방문하다 보면 위로 가라는 것인지

뒤로 돌아가라는 것인지, 좌측으로 가라는 것인지 우측으로 가라는 것인지 도대체 헷갈리는 안내판의 시각 디자인을 종종 만나게 된다. 안내판으로서의 기능적 디자인이 결핍된 것이다. 실용주의가 강한 국민들에게 이러한 기능성은 중요한 측면이다. 기능성이 없으면 실용적이지 않으니까. 디자이너들은 자연스럽게 기능성과 공학적인 측면들을 충분히 고려하면서 디자인 능력을 높이게 된다.

고요함을 찾아

핀란드인의 라이프스타일에 있어 매우 중요한 한 가지를 강조하고 싶다. 바로 '고요함tranquility' 이다. 오늘날 우리는 고요, 정적, 침묵, 한적함, 덜어냄과 같은 중요한 요소를 잃고 살아가고 있다. 우리는 더 많은 북적거림과 장식과 소리를 찾아 이리저리 걷돌고 있다. 고독과 외로움은 피해야 할 것이고 멋지지 않다고 인식하는 경향이 있다. 외로움과 고독을 찾는다고 해도 여전히 군중 속에서 혼자임을 선택한다. 미술관이나 갤러리 또는 극장과 카페를 혼자 방문하지만 여전히 완전히 고독하거나 고요함이 있는 곳이 아닌 화이트노이즈가 있는 곳을 찾는다. 고요의 상실은 인간성의 상실을 가져온다. 주변의 노이즈에 중독적으로 귀를 기울이는 사람들은 악성 댓글을 달고 읽고 퍼 나르고 보도한다. 불필요한 말들을 끊임없이 쏟아낸다. 사람들이 몰리는 곳으로 차를 몰고 매연을 뿜으며 달려간다. 남들이 가진 것을 나도 가지려 끊임없이 구매하고 쓰레기를 만들어낸다. 휴대폰에 뜨는 각종 소식들은 우리의 눈, 귀, 손, 마음을 지속적으로 동요시킨다. 핀란드인들은 다른 아무도 없는, 자연의 소리 이외에는 들리지 않는 고요와 적막 속으로 들어가고자 한다. 숲을 혼자 걷거나 바다나 호수를 혼자 바라보거나 온통 흰 눈으로 뒤덮인 세상을 그저 가만히 응시한다. 자연과 자신만이 있는 1:1의 상황 속으로 자신을 노출시킨다. 비워야 채워지는 것을 그들은 깨닫는 듯하다. 고요함을 대면할 수 있는 사람들, 그 중요성을 아는 사람들의 눈과 표현은 장식의 허세를 피할 줄 안다. 극도의 단순함이 갖는 아름다움은 핀란드인의 고요와 침묵의 힘을 담고 있다.

제조 공동화에 대한 우려

최근 많은 핀란드 디자이너들이 공통적으로 가지고 있는 우려는 디자인 제품의 제조가 핀란드를 떠나 노동력이 저렴한 나라들로 빠져나가는 점이다. 이러한 제조의 공동화 현상은 세 가지 점에서 핀란드 디자이너 커뮤니티에서 우려를 자아내고 있다.

첫째는 재료와 제조가 분리되면서 생기는 물류로 인한 이산화탄소 배출 증가이다. 재료와 디자인, 프로토타이핑과 제조, 그리고 물류가 서로 먼 곳에 위치하게 되면서 불필요한 운송으로 인한 배기가스 배출이 증대되는 것은 자연에 대한 특별한 애착이 있는 핀란드인들에게 심리적 부담으로 다가온다.

둘째는 제조가 떠나면서 디자인 제품의 제조에 필요한 기능인이 점차 사라지는 것이다. 핀란드의 피스카스Fiskars 그룹이 보유하고 있는 브랜드 이딸라의 글라스아트 라인이자 대표적 디자인 제품인 오이바 토이카의 '새Birds' 작품들은 글라스 블로우어glass blower들의 기술이 절대적으로 필요하다. 주물을 사용하지 않고 프리 블로잉free blowing을 하는 아트 글라스의 경우는 더욱 그렇다. 만일 이딸라가 인건비를 이유로 제조공장을 해외로 이전한다면 글라스 블로우어들이 일거리를 잃게 될 테고, 따라서 기술은 발전, 계승되지 못하고 사라지게 된다. 이는 세라믹이나 나무 소재의 디자인 제품도 마찬가지이다. 큰 브랜드들이 제조원가 압박으로 제조시설을 해외로 옮기거나 해외로 제조 외주를 주면서 핀란드 국내 제조Made in Finland가 감소하고 있는 추세에 기능인과 장인들의 노하우가 다음 세대로 전수되지 못하고 사장될 수도 있다는 우려의 목소리가 있다.

셋째는 이러한 추세가 지속되면 핀란드 내의 디자인 제품 제조가 점점 더 고비용화 되고 디자인 산업 자체가 장기적으로 경쟁력을 잃을 것이라는 염려다. 특별히 수공예 작업craftsmenship의 가치를 높이 인정하는 핀란드의 디자인은 사람의 손을 거쳐 만들어지는 과정이 반드시 있는데, 그러한 수공예 작업을 할 수 있는 기능인이 줄어든다면 비용이 더욱 높아지게 되어 제품의 합리적 가격 경쟁력과 공급 능력을 잃게 된다.

하지만 핀란드의 몇몇 중견 디자이너 및 예술가들은 걱정만 하는 것이 아니라 해결책을 찾기 위해 이미 다양한 노력을 하고 있다. 헬싱키 출신 세라믹 아티스트 카린 비드내스Kärin Widnäs 는 핀란드 예술인 마을인 피스카스 빌리지Fiskars Village에 이주하여 세라미스트들이 교육을 받고 실제 작품을 제작하고 전시할 수 있도록 세라믹 뮤지엄과 작업 공간을 만들었다. 이 작업은 카린이 사비를 들여 진행했고 10년이라는 세월을 투자했다. 또한 이를 위해 건축 디자이너 투오모 시이토넨Tuomo Siitonen, 최고의 목공 장인 카리 비르타넨Kari Virtanen과 협업하여 세라믹을 목조 건축과 실내 디자인에 접목하는 새로운 시도를 했다. 다른 글라스 디자이너와 예술가들 역시 핀란드 내 소중한 기능인인 글라스 블로어에게 계속 일거리를 마련해주고 그들의 도움으로 작품을 제작하기 위해 함께 노력하고 있다.

사람을 보다

디자인이란 본디 우리의 물질적, 외형적 허영이나 결핍을 채워주는 것이 아니다. 디자인은 지극히 내면적이고 정신적인 가치와 연결된다. 디자인이란 사람을 향한 것이고 사람을 이어주는 것이고 눈에 보이지 않는 것들을 채워주는 것이다. 나는 핀란드 디자이너들의 생각과 눈을 통해 비즈니스라는 '논리'에서 우리가 잃어버리기 쉬운 '사람'을 보게 되었다. 그리고 현재 한국이라는 환경 속에서 상처받고 방황하고 어려움을 겪는 사람들에게 조금이라도 도움이 될만한 이야기를 나누고 싶었다.

우리는 누구나 어느 위치에서든 너무나 복합적인 환경들 속에서 살아가며 수없이 많은 사물에 대해 해석하고 의사 결정을 하고 그에 따라 행동한다. 그리고 누군가는 그러한 해석과 결정에 의해 직간접적으로 또는 치명적으로 영향을 받게 된다. 따라서 사회의 대다수가 함께 보호받고 존중받을 수 있는 핵심 가치 체계core value system를 세우고 교육해야 한다. 그리고 그 가치 체계의 중심에 '사람', 그리고 사람과 공존해야 할 '자연'에 대한 존중과 배려가 있어야 한다. 이것이 내가 이 책에서 하고 싶은 이야기다. 나는 그 이야기의 모티브를 휴머니즘과 자연친화성을 진정성 있게 추구하는 핀란드 디자이너들에게서 찾아보려 했다.

이 책은 단순히 카탈로그처럼 핀란드 디자인 브랜드, 디자이너, 디자인 제품을 소개하기 위한 것이 아니다. 나는 다양한 분야의 핀란드 디자이너들을 통해 핀란드의 핵심 가치를 공유하고자 한다. 그리고 이러한 핵심가치가 핀란드 디자이너들의 정신에 어떻게 투영되고 그 정신이 어떻게 제품에 담겨 있는지 소개함으로써 오늘날 한국인이 놓치고 있는 것들을 재조명하고 싶다.

책을 쓰고 있다고 하니 몇몇 분들의 첫 질문은 이 책이 어떤 카테고리의 서적이냐였다. 나는 대답을 하기가 곤란했다. 이 책이 디자인 전문 서적이냐, 자기계발 서적이냐, 인문학 서적이냐의 카테고리는 생각해보지도 않았고, 또 내게는 중요치 않았기 때문이다. 많은 핀란드 디자이너들은 "제품의 최종적인 디자이너는 소비자, 즉 최종 사용자end-user"라고 말한다. 제품에 무엇을 담을지 어떻게 사용할지, 또 어떻게 응용할지 등의 판단은 최종 사용자의 몫이기 때문이다. 나는 책을 읽는 독자도 마찬가지라고 생각한다. 읽는 사람이 현재 당면한 자신만의 상황 속에서 이 책 한 부분의 어떤 글로라도 마음의 위로를 얻고, 문제 해결의 실마리를 찾고, 진로에 대한 조언을 얻는다면 이 책이 서점의 어느 칸에 놓여야 하는지는 중요하지 않다.

모두가 디자이너

우리는 모두 각자 자기 인생의 디자이너다. 매일 우리는 우리가 처한 제약 내에서 한계를 극복하며 최선을 다해 최대한의 가치를 창출해내어야 한다. 이런 점에서 디자이너와 분명한 공통분모가 있다. 그래서 나는 핀란드 디자이너들의 목소리를 통해 삶을 디자인해야 하는 모든 사람에게 도움이 될 수 있는 메시지를 나누고 싶었다. 디자이너와의 인터뷰라는 방식을 택한 데는 세 가지 이유가 있다.

첫째, 디자이너는 자신만을 위해 작업하지 않는다. 아티스트가 자신의 이야기를 외부로 표현하기 위해 작업한다면, 디자이너는 누군가의 문제를 해결하기 위해 일한다.

둘째, 디자이너는 혼자 일하지 않는다. 최종 소비자가 있고 클라이언트가 있고 함께 작업을 해야 하는 파트너들이 있기 때문이다.

셋째, 디자이너는 언제나 주어진 제약 속에서 최선의 해결책을 찾아야 한다. 중요도의 우선순위에 따라 타협을 할 때도 있고 핵심적인 기능과 목적을 위해 끝까지 포기하지 않고 해결책을 찾아야 하기도 한다.

이러한 디자이너라는 직업은 사실 대부분의 사람들의 삶의 조건과 매우 흡사하다. 그래서 디자이너들의 이야기가 많은 사람에게 공감을 얻을 수 있다고 생각한다.

이 책은 45명의 핀란드 디자이너들과 함께 이야기를 만들어간다. 손으로 작업하고 행동으로 작품을 만드는 핀란드 디자이너들은 반드시 필요한 말 이외에는 잘 하지 않는 성향의 사람들이다. 그들은 언어가 아니라 결과물로 말하는 사람들이라 카메라 앞에서 자기 생각을 즉흥적으로, 그것도 외국어로 말한다는 것이 결코 쉬운 일이 아니었다. 이 책에 동참해준 핀란드 디자이너들은 전설적인 원로 디자이너, 지금 최고의 전성기를 누리고 있는 중견 디자이너, 또한 업계에서 뜨겁게 주목을 받는 신진 디자이너가 모두 섞여 있다. 전시와 해외 프로젝트 및 제품화 일정, 그리고 대학에서의 강의 등으로 바쁜 이들이 나의 인터뷰 요청에 흔쾌히 응해주고 어색한 카메라 앞에서도 최선을 다해 그들의 생각을 신중하게 말로 전달하려고 애쓰는 모습에 가슴이 뜨거워지곤 했다. 나의 핀란드 디자인과 핀란드에 대한 열정에 감동받은 그들의 눈빛, 그리고 최대한 나와 포토그래퍼를 배려하고 돕고자 하는 그들의 따스한 인간미가 있었기에 이 책을 쓸 수 있었다. 진실된 마음은 또 다른 마음을 움직인다는 진리… 그리고 이러한 마음들이 모이면 많은 사람들이 함께 공감하고 성장할 수 있도록 도움을 주는 새로운 가치가 만들어질 수 있다는 사실을 다시 한번 깨달을 수 있었던 행복한 작업이었다. 이 책의 표지를 장식하고 있는 조각 작품은 핀란드의 중견 아티스트이자 디자이너 카밀라 모베르그의 도레미2 DoReMi 2 글라스 작품이다. 글라스 작업은 협력과 존중의 정신이 핵심이다. 소재로서의 글라스는 함부로 다룰시 쉽게 깨지는 연약함이 있지만 동시에 영원히 손색 되지 않는 영속성, 그리고 언제든지 재사용할 수 있는 순환성을 갖기에 나는 글라스 아트에 특별한 매력을 느낀다. 2017년 인터뷰를 위해 카밀라와 처음 만났을 때부터 내면의 순수함과 진정성이 눈과 표정, 그리고 목소리에까지 투명하게 묻어나는 이 아티스트에게 단번에 끌렸다. 그녀의 작품 포트폴리오에서 도레미 첫 작품을 본 이후로 계속 마음속에서 LED 조명과 어우러진 글라스의 빛이 떠나지 않았다. 결국 카밀라에게 나는 두 번째 도레미 작품 제작을 의뢰했고 도레미2는 2018년 내 품으로 오게 되었다. 이후로 나는 카밀라의 예술을, 카밀라는 나의 열정을 서로 지지하며 우정을 지속해오고 있다. 표지에 사진을 사용할 수 있도록 허락해준 글라스 아티스트 카밀라에게 감사를 보낸다.

책의 시작을 장식한 작품은 원로 조각가이자 디자이너인 비욘 벡스트렘 Björn Weckström 의 1991년도

작품 <눈을 가린 채 달리는 사람The Blind Runner>이다. 오늘날 우리는 그 어느 때 보다 발달된 기술 속에 살고 그 어느 때 보다 빠른 속도로 달리고 있다. 그러나 우리는 동시에 그 어느 때보다도 더 눈을 가린 채 달리고 있다. 비욘과 인터뷰할 당시 이 책을 통해 눈을 가린 채 달리고 있는 사람들에게 무언가 가치 있는 메시지를 전하고 싶다는 나의 소망에 그는 흔쾌히 작품 사진의 사용을 허락해 주었다. 핀란드의 국보급 예술가이자 디자이너인 그의 작품을 이 책에 사용할 수 있도록 허락해준 그의 관대함에 감사를 보낸다.

엄마가 하는 일들을 누구보다 지지해주고 오랜 시간 동안 엄마의 핵심가치를 찾는 노력에 함께 희생해준 나의 소중한 아이들 진솔, 진하에게도 말로 다 표현할 수 없는 사랑과 감사를 보낸다.

그리고 모든 이에 앞서 하나님께 감사와 영광을 올린다.

soli deo gloria

김윤미

카리 비르타넨

Kari Virtanen

목공 장인, 가구 디자이너, Nikari 창업자
www.nikari.fi

"어렸을 때는 모든 것을 다 안다고 생각했다.
50년 넘게 목수의 삶을 산 지금, 그 어느 때 보다 나의
지식이 부족하다고 느낀다."

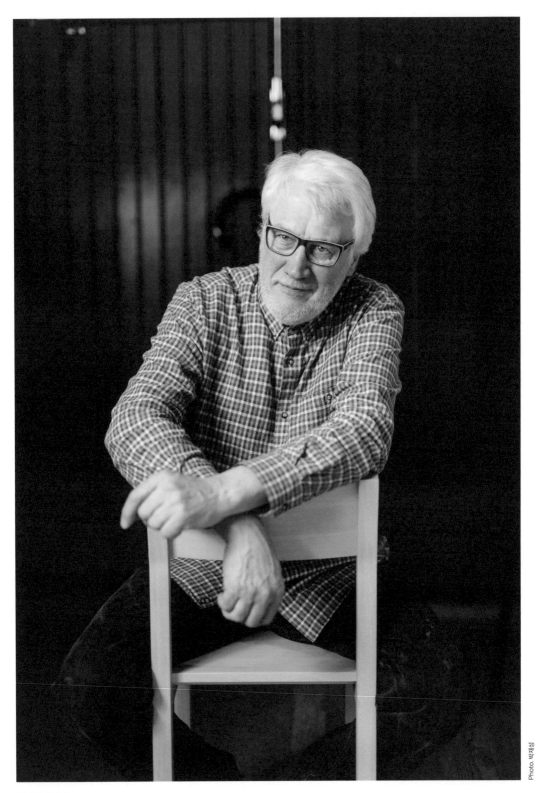

카리 비르타넨

디자인의 책임감

카리의 디자인 철학은 '책임감responsibility'이다. 가족에 대한 책임감, 고객에 대한 책임감, 함께 일하는 직원들에 대한 책임감, 그리고 자연에 대한 책임감이다. 카리는 6살 때부터 목공을 하기 시작하여 항상 손으로 무엇인가를 만들었다. 손을 사용하기 위해서는 생각을 해야 하고, 생각을 하기 위해서는 시간이 필요하고, 경험이 필요하다. 그는 이려서부터 핀란드의 훼손되지 않은 아름다운 숲과 호수에서 여유로운 시간을 보내며 다양한 경험을 했고, 일상에 필요한 목공품을 직접 손으로 만들었다. 자연이 얼마나 소중한 삶의 일부인지를 일생의 체험으로 알기에 카리의 디자인과 그의 브랜드 니카리의 사업은 자연과의 조화, 자연과 사람에 대한 책임감에서 출발하고 이를 훼손할 그 어떤 상업적 욕심을 갖지 않는다.

　　카리가 창업한 가구 브랜드 니카리를 포함하여 많은 핀란드의 디자인 제품들은 공예적 측면을 내포하고 있다. 공예와 비공예의 차이를 판단하는 중요한 기준은 사람이 손으로 직접 하는 작업의 정도다. 물론 단순히 손으로 만든다고 해서 다 공예품이라고는 하지 않는다. 정교한 디자인, 전문적인 테크닉을 사용한 형태적 구현 능력과 장식성, 소재에 대한 연구, 그리고 컨셉과 스토리가 있으며 동시에 심미성이 있을 때 공예품이라고 할 수 있다. 이런 수작업을 필요로 하는 제품을 만드는 과정에서 가장 핵심적인 기능을 보유하고 있는 목수와 세라미스트, 세라믹 페인터, 글라스 블로어같은 기능인들에

대한 존중과 배려가 없이 제품을 찍어내는 브랜드의 진정성은 인정해주기 어렵다. 카리는 이러한
작업자들에 대해서도 그들의 삶과 가족들을 존중하는 책임감을 가져야 한다고 믿는다. 우리는 오늘날
가장 진보적인 자동화의 시대에 살고 있지만 세상이 자동화될수록 반대로 사람의 손으로 직접 만드는
것을 더욱 소중하게 여긴다. 기계화, 자동화에 대한 반작용으로 따뜻한 사람의 손길, 사람의 이야기,
사람의 생각을 더욱 그리워하기 때문이다. 이것이 아마도 핀란드의 수공예적인 디자인이 사람들의
마음을 끄는 이유가 아닐까.

우리는 전쟁 후 지난 70여 년간 양적인 경제 성장과 성장을 위한 경쟁력을 책임감보다 우위에
두고 살아왔다. 책임감은 많은 부분들에 대한 고민과 배려와 신중함을 필요로 하지만, 성장과 경쟁을
최우선에 둔다면 반드시 품고 가야 할 소중한 많은 것들을 쉽게 간과하게 되고 그 과정에서 많은
사람들이 아파하고 상처를 받는다. 책임 있는 성장, 그리고 누군가를 장기간 부당하게 희생시키지
않으면서 오래 지속될 수 있는 책임 있는 경쟁력을 생각해야만 한다. 나의 사회적 성장을 위해 가족을
희생시키고 있지는 않는지, 부모의 체면과 성취감을 위해 자녀들에게 가혹한 요구를 하고 있지는
않는지, 매출을 독촉하기 위해 직장 동료들과 직원들의 인격에 상처를 주고 그들의 삶을 무시하고
있지는 않는지, 저렴한 비용으로 제조하기 위해 다음 세대들이 살아가야 할 자연을 파괴하고 있지는
않는지, 보다 많은 수익을 위해 고객과 근로자들의 건강과 행복은 뒷전에 두고 있지는 않는지.
책임감이란 결과물에 대한 것일 뿐 아니라 과정에 대한 것이기도 하다. 결과물만 바라본다면
사업에서도 가정에서도 책임 있는 '디자인'을 할 수 없다. 출발점과 과정과 결과 전체 싸이클에 걸쳐
함께하는 사람들과 자연에 대한 신중한 책임감을 우선순위에 둔다면 많은 결정들이 달라질 것이다.

카리는 일생 동안 핀란드의 숲에서 시간을 보냈다. 나무는 사람의 피부와 같이 온기가 있고 느낌이
있다. 카리는 이러한 나무로 우리의 삶에 함께하는 어떠한 오브제를 만든다면 그의 한 세대 뿐 아니라
다음 세대에서까지 사랑을 받을 수 있는 영속적인 디자인Timeless design을 해야 한다고 생각한다. 제품을
더 많이 만들고 팔아 더 많은 돈을 벌 수 있어야 한다는 상업성에 앞서, 자연과 더불어 살아가는 한
인간으로, 그리고 다른 사람들과 함께 살아가야 하는 공동체의 한 인간으로서의 책임감은 자연스럽게
타임리스 디자인으로 귀결된다. 타임리스 디자인이란 시간이 가도 '질리지 않는' 제품을 디자인한다는
개념보다 훨씬 더 근본적인 관점의 변화를 요구한다. 시간에 대한 관점을 달리하는 것이 그 출발점이다.
이는 제품을 제조하는 사업자와 제품을 소비하는 최종 사용자에게 모두 해당한다. 당장 이 달의
매출이 얼마나 성장했느냐, 제조 원가를 얼마나 줄여 수익을 늘렸느냐에 생각이 머물러서는 안 된다.
임시로 잠깐 쓰고 버릴 물건이니 사용한 소재가 무엇이든 어떤 화학제품들을 사용했든, 누가 어떤
제조 환경 속에서 만들었든, 어떻게 버려지든 상관 없이 저렴하면 된다는 생각은 대단히 근시안적이다.

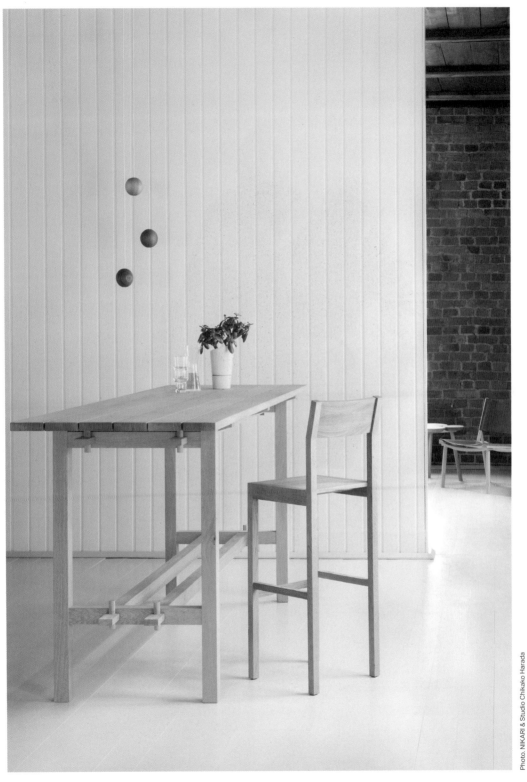

Photo: NIKARI & Studio Chikako Harada

카리 비르타넨 디자인 아키펠라고 테이블과 세미나 바 스툴 Arkipelago Table and Seminar Bar Stool

핀란드 피스카스 빌리지에 위치한 니카리 쇼룸에서의 카리 비르타넨

이런 단기적인 관점으로는 전체 제조 사이클과 제품의 폐기 후까지, 그리고 더 나아가 다음 세대들이 살아가야 할 자연환경까지 고려하기 어렵다. 이러한 장기적인 관점이 부족하다면 제품 생산과 소비의 선택에 있어 단기적이고 이기적이며 다른 무엇인가를 희생시키는 의사결정이 나오게 되어 있다. 혹여 단순하고 무난한 디자인으로 쉽게 질리지 않는 형태라 할지라도 사용한 소재가 인체에 유해하다면 오래 사용할 수가 없다. 노동력을 착취하고 비위생적인 제조 환경에서 제품을 만들었다면 그 제품에 대한 애정을 가질 수 없다. 자연을 파괴하면서 제품을 만들어야 한다면 그 자체만으로도 지속가능성이 없다. '타임리스 디자인'이라는 수식어가 어울릴 수 없는 조건들이다. 제조와 소비의 과정이 사회 공동체의 장기적 가치를 지지해주고 서로의 삶을 존중할 때 영속적인 디자인 즉 타임리스 디자인이 시작된다. 카리가 그의 디자인 철학을 '책임감'으로 규정짓는 이유이다.

타임리스 디자인은 잠시 지나가는 트렌드를 생각하지 않는다. 트렌드보다 더 근본적으로 중요한 사람과 자연에 대한 존중을 중심에 두고 있으니 금년과 내년의 유행이 뭘까 조바심 내지 않는다. 수년 전 한 대형 백화점의 리빙 바이어가 북유럽 리빙 편집샵을 기획하면서 나를 찾아와 이런저런 조언을 구했다. 그의 가장 큰 고민은 이미 몇 년 전부터 북유럽 디자인이 화두에 올랐으나 막상 매출은 예상만큼 나지 않는 상태라 이 시점에서 북유럽 편집샵을 오픈하여 과연 매출을 낼 수 있을지였다. 이미 트렌드가 지고 있는 것 같다는 그의 우려에 나는 "노르딕 디자인은 트렌드로 접근하면 안되고 장르로 보아야 합니다."라고 조언했다. 북유럽 리빙 브랜드들의 디자이너들이 대부분 자신의 디자인을 트렌드로 접근하지 않는데 그런 브랜드들의 제품을 편집 기획하여 판매할 바이어가 트렌드를 이야기한다는 것은 관점의 각도가 맞지 않는다.

그렇다면 장르의 관점으로 본다는 것은 어떤 의미일까? 장르의 사전적 의미는 오랜 시간에 걸쳐 형성된 어떤 특정한 특성을 갖는 스타일이다. 이때 스타일이란 형태적인 의미라기보다 추구하는 지향점 또는 전달하고자 하는 이야기를 풀어나가는 방식을 말한다. 즉 북유럽이 지향하는 스토리, 메시지, 가치 체계를 사회문화적으로 깊이 들여다보지 않으면서 북유럽 디자인 사업을 한다는 것은 육상종목을 뛰는 선수가 스키 부츠를 신고 출발점에 서는 것과 비슷한 것이다.

이건희 회장은 항상 '업의 성격'을 정확히 파악해야 한다고 했다. 북유럽 디자인으로 사업을 하려면 북유럽 장르가 무엇인지를 정확히 알아야 고객들과 정확하게 커뮤니케이션할 수 있다. 고객들과 제품의 가격과 모양말고 소통할 것이 없는 샵이라면 지속적인 성장과 성공이 의심스러울 수 밖에 없다. 북유럽 디자인 편집샵이란 기본적으로 컨슈머 비즈니스, 즉 소비재 사업이다. 소비재 사업의 핵심은 브랜딩이다. 브랜딩의 핵심은 욕구 창출desire creation이다. 필요 때문에 구매하는 것이 아니라 욕구 때문에 구매하도록 해야 하는 것이다. 소비재 사업에서는 기본적인 상식이다. 현대

Kari Virtanen

소비자들의 욕구를 어떻게 불러일으킬 수 있을까? 구매를 해야 할 이유, 즉 스토리가 있어야 한다. 교육의 수준이 높아지고 소비자들의 정신세계가 고도화되면 '비싸니까', '이쁘니까', '영국 황실이 사용하니까'와 같은 '타인의 소비 따라하기' 이상의 무엇인가를 추구한다. 일부 고소득 전문직 여성들이 글로벌 럭셔리 브랜드 제품을 착용하는 것을 부끄럽게 여기는 시대다. 그들은 값비싼 브랜드 제품으로 자신의 소득 수준을 과시하기보다 가구를 만들고 남는 폐가죽으로 핸드백을 만드는 합리적인 가격의 알려지지 않은 북유럽 디자인 브랜드를 더 가치 있게 여긴다. 해외 명품 브랜드 모자보다 핀란드 시골 할머니들이 농장에서 옹기종기 모여 앉아 손뜨개로 만든 양모 비니에 더 열광한다. 고가의 해외 유명 브랜드 면티셔츠보다 물 소비를 줄이기 위해 폐 섬유원단에서 원사를 추출하여 면티셔츠를 만드는 스타트업 브랜드들의 옷을 더 자랑스럽게 걸친다. 기계로 반듯하게 싹둑 잘라낸 의자 나무 다리보다 야생 숲에서 구한 구부러지고 양갈래로 갈라진 나무가지 모양 그대로 살려 만든 의자 다리에 더 비싼 값을 지불할 의사가 있다. 가치 소비, 책임 있는 소비, 윤리적 소비, 환경친화적인 소비가 이들에게 '구매의 이유'다. 북유럽 디자인이란 이런 이야기를 발견하고 편집하고 소통하는 장르다.

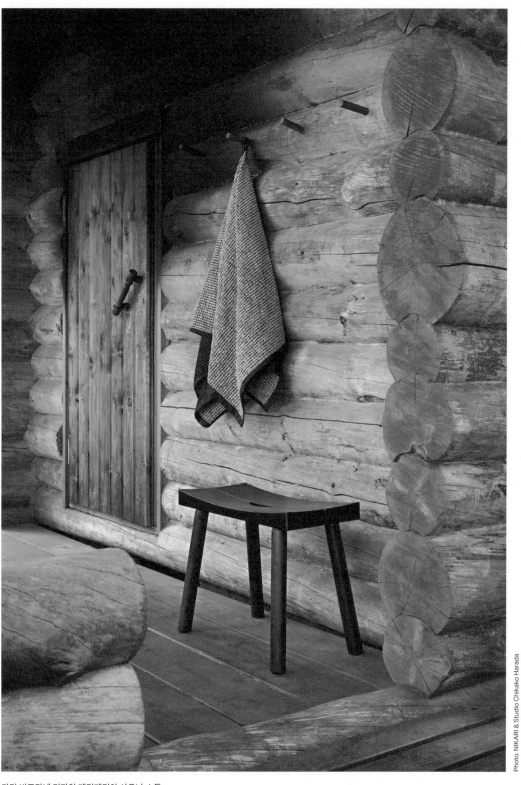

Photo. NIKARI & Studio Chikako Harada

카리 비르타넨 디자인 페리페리아 사우나 스툴Periferia Sauna Stool

비욘 벡스트램

Björn Weckström

조각가, 주얼리 디자이너
www.bjornweckstrom.com

"이카루스Icarus 의 아버지는 크레테에서 탈출하기 위해
아들과 자신의 유전자를 조작하여 하늘로 날아올랐다.
하지만 아버지의 경고를 무시하고 자만심에 가득차 태양
가까이 높이 날았던 이카루스는 날개가 녹아 결국 바다로
추락한다."

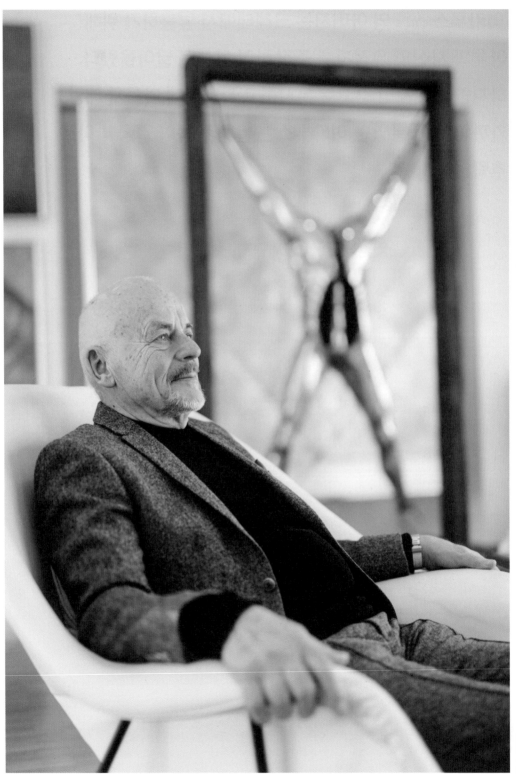

핀란드 에스포에 위치한 레지던스에서의 비욘 벡스트램

인간과 기계가 나아갈 길

비욘 벡스트램

Björn Weckström

비욘 벡스트램의 조각 작품 '눈을 가린 채 달리는 사람The Blind Runner'은 인간과 기계의 관계를
이야기한다. 즉 오늘날 우리의 생각과 삶의 패턴에 기계가 어떠한 영향을 미치는지 돌아본다. 우리의
의사 결정은 디지털 신호에 의해 너무 많이 영향을 받고 있다. 넘쳐나는 정보의 정확성 여부는 점점
중요치 않게 되어가고 압도적인 정보의 양은 우리를 장님으로 만들고 있다. 선한 정보인지 악한
정보인지 가치판단의 기준은 사라졌고 우리는 그저 우리의 스마트폰과 PC를 통해 끊임없이 흘러
들어오는 대량의 뉴스에 의해 자신도 모르는 사이에 오류를 진실로 믿고 편견을 갖는다. 그리고 많은
군중들이 근거 없는 어떤 신념을 조장받고 그것은 폭력성마저 띄는 하나의 '사회적 여론'으로 둔갑한다.
빨라진 정보의 속도에 맞춰 사람들은 더욱 빨리 오류에 둘러싸이고 잘못된 시각으로 그른 판단을
하게 되며 이것이 군중심리에 휩쓸리면서 수많은 피해자와 희생자들을 만들어낸다. 소셜 미디어와
뉴스를 통해 루머는 진실로 변질되고 추측은 사실로 둔갑하게 되면서 인민재판을 받는다. 이렇게 해서
얼마나 많은 사람들이 공황장애와 대인기피증, 우울증에 시달리는가. 우리는 누군가의 아픔에 점점
둔감해지고 오직 신속하게 널리 그저 퍼나르는 것에만 집착하는 잔인한 사회로 달리고 있다.

역사상 그 어느 때보다 과학기술이 발달된 오늘을 사는 사람들은 유튜브와 트위터 등 매체에
과잉 노출되어 심지어 지구가 평평하다고 믿고 있는 사람들도 있다고 한다. 테크놀로지는 우리의 뇌와

신체가 유해하다고 신호를 보내 방어기제를 발휘할 수 있도록 하는 본능적이고 자연적인 보호망을 피해갈 수 있을 정도까지 발달했다. 테크놀로지와 기계는 소량씩 장시간에 걸쳐 사람들을 중독시키고 유해한 파장과 빛에 노출시킴으로써 인체가 인지하지 못하는 사이에 우리를 정신적으로 육체적으로 병들게 한다. 바람에 이물질이 눈에 들어오면 우리의 눈은 즉각적으로 보호반응을 한다. 파편에 찔리면 우리의 뇌는 즉각적으로 통증 신호를 보내 방어기제를 작동시킨다. 그런데 스마트폰의 블루라이트가 사람의 눈에 해롭고 수면을 방해한다는 것을 알고 있어도 우리의 신체는 이 블루라이트에 그 어떠한 보호반응도 일으키지 않는다. 시력이 나빠지고 노안 증상이 나타날 즈음에 사람들은 이미 스마트폰에 중독이 되어 사용을 중단하기 어렵다. 이제는 테크놀로지로부터 사람을 어떻게 보호할 것인가를 더 많이 연구하고 논의해야 하는 시대가 되었다.

사람들은 눈을 가리고 방향을 잃은 채 더욱 빠른 속도로 달리기에 여기저기에서 충돌이 일어날 수 밖에 없다. 왜 달리고 있는지도 모르는데 충돌이 일어났으니 손해를 보지 않으려고 우리는 직간접적인 폭력의 수단을 쉽게 선택하게 된다. 왜? 빨리 해결하고 또 달려야 하니까. 여전히 눈은 가린 채로. 비욘은 "나의 예술이 사회의 문제를 해결하진 못하겠지만 문제를 제시하고 공론화하여 함께 생각하도록 할 수는 있다. 그리하여 우리가 눈을 열어 방향을 조정할 수 있기를 바란다."라고 말한다.

비욘은 핀란드의 유명 주얼리 브랜드인 라포니아 주얼리Lapponia Jewelry를 위해 디자인을 해주기도 했다. 그의 작은 아름다운 조각품들을 몸에 걸칠 수 있도록 그는 형태와 질감과 모티브에 있어 완전히 새로운 주얼리 디자인을 완성하여 리포니아를 새로운 브랜드 반열에 올려놓았다. 1977년 영화 스타워즈의 레아 공주가 걸치면서 세계적인 주목을 받았던 '소행성의 계곡' 목걸이가 바로 비욘의 디자인이다. 주얼리에 핀란드의 자연을 3차원적으로 반영한 그의 디자인은 바람에 흩날리며 모양이 다음어진 눈의 형상, 오래된 고목의 거친 표면 질감 등을 은과 금으로 표현했다. 그의 영향으로 라포니아는 현재도 주얼리라기 보다는 작은 조각 예술품으로서 브랜드 정체성을 유지하고 있다.

비욘은 새로운 도전을 위하여 30여 년 전 청동과 대리석 소재를 보다 수월하게 구할 수 있고 작업할 수 있는 이태리로 그의 작업실을 옮겼다. 핀란드에서 편안하게 세라믹이나 유리, 또는 나무나 돌로 작업하면서 디자이너로, 예술가로 남을 수도 있었지만, 그는 자신의 메시지를 보다 자유롭게 표현해줄 수 있는 소재를 찾아 모험의 항해를 떠나기를 주저하지 않았다. 눈에 보이는 수평선을 넘어설 수 있는 그의 용기는 예술 활동에서만 멈춘 것이 아니다. 그는 평생 전세계를 항해하는 세일러sailer 이기도 했다. 끝 없는 넓이의 바다를 외로이 항해하면서 고요와 풍랑, 어둠과 빛, 한계와 결핍, 노동과 휴식, 좌절과 기대, 상상과 현실, 기계와 인간의 한계를 경험했을 그의 깊이를 그의 눈빛에서, 그의 손에서 느낄 수 있다. 그의 조각품들에서 바다의 거대함과 압도하는 위압감, 때로는 일종의 두려움까지

느껴지는 이유일 것이다.

비욘은 실력 있는 디자이너, 좋은 예술가가 되고자 한다면 컴퓨터를 잠시 뒤로하고 손으로 직접 소재를 다루며 만지라고 조언한다. 작가가 손으로 소재와 직접 컨택하고 대화를 하는 그 과정에서 아이디어와 창의성creativity이 생겨나기 때문이다. 그리고 그 소재가 만들 수 있는 새로운 가능성을 발견하게 되기 때문이다. 작가가 영감을 얻기 원한다면 소재에서 멀어져서는 안 된다. 더욱더 소재와 밀착하고 소재를 탐구하고 소재를 만지며 실험해야 하는 것이다. 그는 "예술가에게 루틴routine이란 있을 수 없다."라고 단언한다. 하루 하루가 새로운 발견이어야 한다는 것이다. 그렇기에 방만한 자유보다 '기율self-discipline'이 더 중요하다고 강조한다.

비욘 벡스트램 레지던스 갤러리

비욘 벡스트램

Björn Weckström

Photo. 박재성

하리 코스키넨

Harri Koskinen

산업 디자이너, Friends of Industry Ltd. CEO

www.harrikoskinen.com

"산업 디자이너는 클라이언트가 아직 인지하지 못하고 있는 미래의 필요를 파악하고 충족시키기 위하여 클라이언트와 하나의 팀이 되어 일해야 한다."

헬싱키에 소재한 스튜디오에서 만난 하리 코스키넨

클라이언트와의 팀웍

파나소닉, 스와로브스키, 세이코, 알레시, 마지스, 이세이 미야케, 무지, 무토 등 화려한 클라이언트 프로젝트 경력을 보유하고 있는 세계적인 산업 디자이너 하리 코스키넨은 수상이나 전시 경력을 설명할 필요가 없는 디자이너. 헬싱키 하카니에미 근처에 있는 작지만 영감을 주는 하리 코스키넨의 프렌즈 오브 인더스트리 스튜디오에서 그를 만나 이야기를 나누는 동안 왜 그가 세계적인 디자이너인지 쉽게 알 수 있었다. 신뢰감을 주는 진지하고 따뜻한 눈빛과 듣기 좋은 저음의 목소리, 그리고 군더더기 없이 핵심에 집중하는 화법을 구사하는 하리와의 대화를 통해 좋은 디자인을 위한 생각이 힘들지 않게 명료해졌다. 또한 수많은 디자인 상과 성공적인 디자인 결과물로 명성을 얻고 있지만 더 없이 겸손하고 소탈한 태도에 진정한 마스터의 힘이 느껴졌다.

경영이나 관리보다 디자인 작업에만 집중하기 위해 디자인 회사를 작은 규모의 스튜디오로 유지하고자 한다는 그의 생각이, 핵심에 집중하는 하리 코스키넨 디자인의 세계를 잘 보여준다. 디자인은 '이해하는 능력understanding'이라는 설명으로 이야기를 시작하는 하리. 무엇에 대한 이해인가? 클라이언트가 당면하고 해결해야 할 문제의 핵심을 이해하는 능력이다. 많은 경우 클라이언트는 제한된 자원을 가지고 너무나 많은 문제들을 디자이너에게 들고 온다. 그래서 클라이언트와 디자이너 사이에 반드시 해결해야 할 핵심적 문제와 그 핵심이 해결되면 부수적으로 해결하기 �워지는 주변적

문제들을 심도 깊게 논의하고 명확하게 정리, 협의해야 한다. 상대방의 설명에서 내가 이해하는 바와 상대방의 진짜 의도가 항상 동일하지 않기 때문에 서로간 이해에 어긋남이 없도록 명시화, 명문화하는 작업이 필요하다. 이 부분이 정리되고 나면 최종 제품 사용자에 대한 리서치가 시작되어야 한다. 디자이너가 직접 소비자에 대한 설문을 진행하지는 않지만 리서치의 방향과 리서치를 통해 얻고자 하는 결과가 무엇인지를 결정하고 과정을 리드할 수 있는 능력이 있어야 한다.

하리 코스키넨은 다년간 이딸라의 디자인 디렉터로서 소비재 시장과 소비자의 행동 유형을 잘 파악하고 있으므로 디자이너로서 전략적 디자인 컨설팅을 하기도 한다. 또 다른 '이해하는 능력'의 중요한 측면은 변화하는 시장을 내다보고 클라이언트가 아직 인지하지 못하고 있는 미래의 필요성future needs에 관해 디자이너의 관점을 제시할 수 있는 선견자visionary로서의 역량이다. 아직 뚜렷이 보이지 않지만 데이터와 시장의 움직임을 통해 일어날 일을 논리적으로 볼 수 있는 능력, 그리고 그것을 구체적으로 클라이언트에게 설명할 수 있는 능력을 말한다. 디자인이든 기술개발이든 신사업이든 어떤 영역에서 '디렉팅Directing'이란 바로 이런 역할인 것이다.

하리 코스키넨은 디자인 작업에서 프로세스를 가장 중요하게 생각한다. 겉으로 보이는 모습과 결과물은 결국 프로세스를 거쳐 완성되기 때문이다. 먼저 컨셉을 세우고 'WHY', 즉, 작업을 해야 하는 이유reason to work를 정리한다. 이는 클라이언트의 어떤 문제를 해결할 것인가, 디자이너는 프로젝트를 통해 무엇을 성취할 것인가를 명확히 하는 작업이다. 하리는 핀란드의 라우드 스피커 브랜드인 게네렉Genelec과 15년 이상 이어온 디자인 협력을 예로 든다. 액티브 모니터링 분야 등 전문가 오디오 퍼포먼스 시장에서 상당한 입지를 굳힌 게네렉이었지만 점점 치열해지고 있는 스피커 시장의 경쟁에서 어떻게 살아남을 수 있을지 고민에 빠졌다. 전문가 시장뿐 아니라 소비재 시장에서도 성장해야 했다. 하리는 스피커의 소재에서부터 출발했다. MDF 보드에서 다이캐스트 알루미늄으로 스피커 케이스의 소재를 바꾸면 좀더 부드럽고 둥근 케이스의 디자인이 가능했다. 성능은 전문가용이지만 외형은 하이엔드 소비재 전자제품과 같은 간결하고 고급스러운 스피커 디자인이 나올 수 있기에 게네렉의 성장 전략에 맞았다. 이후로 클라이언트의 엔니지어링팀과 하리의 디자인팀은 팀워크를 이루어 협력하며 성공적인 결과물을 냈다. 디자인을 공부할 때나 직업 초기였더라면 아마 MDF 보드를 가지고 어떻게 외형을 바꾸어 볼까 먼저 이리저리 생각했겠지만 경험 있는 산업디자이너는 소재에서 출발한다. 현재의 소재가 가지고 있는 한계와 가능성, 그리고 새로운 소재가 가져다줄 수 있는 새로운 가능성과 다가올 미래 시장의 방향성에 대해 이해하는 능력이 핵심역량이다. 이렇게 컨셉과 일을 하는 이유를 세우고 클라이언트와 한 팀이 되어 일한다.

하리에게 아티스트와 디자이너의 차이점에 대해 묻자 "예술가가 자기 자신의 생각을 표현하는

직업이라면, 디자이너는 클라이언트의 시각에서 출발하고 디자이너의 전문성을 활용하여 문제에 대한 해결책을 클라이언트와 디자이너가 팀워크로 찾아가는 직업이다." 라고 답한다. 일반적으로 기업 고객이 산업디자이너를 찾을 때는 제품을 디자인함에 있어 해결해야 할 문제가 있기 때문이다. 소형화라든지, 새로운 요소기술이나 신소재의 적용이라든지, 새로운 기능의 구현이라든지, 새로운 형태라든지, 보다 발전된 제품으로 판매를 증대시키기 위한 또는 안전성을 높이기 위한 필요가 있기 때문에 외부 디자이너에게 의뢰한다. 현재의 문제점과 클라이언트가 도달하고자 하는 목표가 무엇인지 정확하게 파악해야만 디자인의 이유를 명확히 할 수 있다. 이런 점에서 이해의 능력은 경청의 능력과도 통한다. 경청-이해-확인-제안-협의-합의의 과정을 거쳐 클라이언트의 문제를 해결해주는 업이 디자이너이다. 이 과정에서 클라이언트의 엔지니어링팀, 그리고 마케팅팀과 함께 한 팀이 되어 리서치를 수행하고 문제 해결의 방식을 찾아 목표에 도달하는 것, 그 일이 디자인이다.

하리의 디자인 작업에서 가장 중요한 것은 새로운 방식을 탐색함과 동시에 고귀한 가치를 위해 일하는 것이다. 무언가 가치 있는 일을 한다는 긍지가 없다면 열정을 갖기 어렵다. 예를 들어 담배회사의 제품을 디자인해달라는 요구가 온다면 그는 상충하는 가치관 때문에 거절할 수 밖에 없을 것이라고 한다. 하리에게 디자인이란 한마디로 '합리성이 있는 존재의 이유를 아름다운 디자인으로 제품화 하는 것'이다. 단순히 외관적인 심미성이나 메시지의 형태화만을 추구하는 것은 '디자인'이라고 하기 어렵다. 존재의 이유, 즉 가치가 핵심에 놓여 있어야 한다. 이보다 더 명료하게 디자인을 설명할 수 있을까? 군더더기 없는 그의 명료성과 확신, 그리고 작업 프로세스는 그의 디자인 결과물에서도 그대로 나타난다.

아스모 약시

Asmo Jaaksi

건축 디자이너, JKMM 건축사무소 파트너
https://jkmm.fi

"미래에는 불필요한 것들을 최대한 제거하고 본질적인 것에 집중하는 디자인이 좋은 디자인이 될 것이다. 즉 과잉excessiveness과 복잡성을 제거하고 최대한 심플하게, 심지어 보이지 않게 하는 것invisible이 미래의 디자인이 될 것이다."

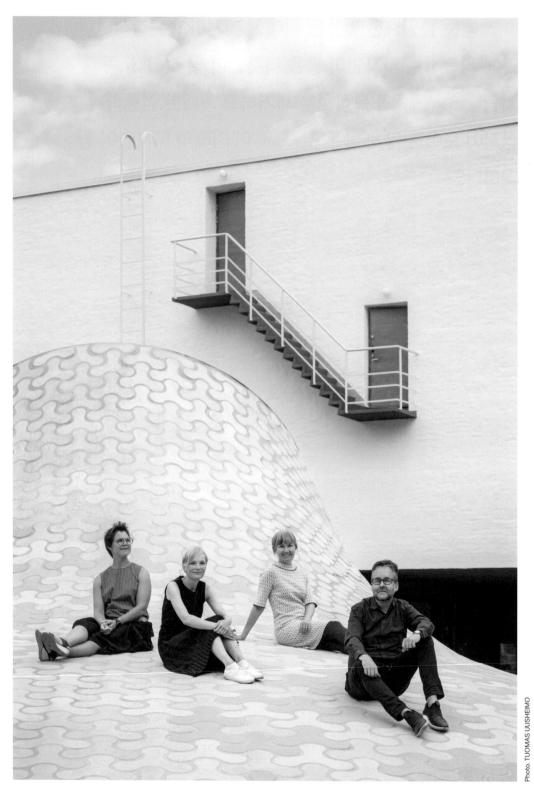

아모스 렉스 미술관 파사드에 앉아 있는 아스모 약시(앞줄 우측)

Photo. TUOMAS UUSHEIMO

보이지 않는 디자인

"미래의 디자인에 있어 중요한 본질 중 하나는 지속가능성이다. 미래의 건축디자인은 이 아젠다에 의해 새로운 형태와 소재를 결정하게 될 것이다."라고 단언하는 핀란드 건축 디자이너 아스모는 좋은 건축디자인을 네 개의 기둥으로 설명한다.

첫째는 자연과의 조화, 즉 건축이 자연을 해치지 않는 것에서 더 나아가 오히려 자연과 주변의 물리적 환경에 적극적 도움을 줄 수 있는 디자인이어야 한다.

둘째는 실용적이고 기능적이어야 한다. 존재의 이유, 목적이 없는 디자인은 불필요한 과잉이다.

셋째는 감성적인 만족감을 주어야 한다emotional elements. 감성적으로 특별함을 줄 수 없다면 매력도가 떨어지는 디자인이다.

넷째는 사용자의 편의성이다. 사용자의 필요와 동선을 철저히 이해하고 불필요함을 제거해 불편을 해소해줄 수 있어야 한다. 공간이란 결국 사용자에 대한 배려에서 출발해야 한다.

아스모는 JKMM에서의 디자인 씽킹이란 상식에서 출발하여 문제 해결에 집중하는 팀워크라고 한다. 분석이나 이론보다는 함께 모여 문제에 대한 해결책을 찾는데 집중한다. 그의 디자인 씽킹에서 또 다른 핵심 요소는 단순화와 실험 정신이다. 복잡한 상태를 단순화하는 것은 매우 어려운 일이다. 하지만 이보다 더 어려운 일은 아예 눈에 보이지 않도록 하는 것이다. 따라서 가장 좋은 디자인은

복잡한 것을 단순화시켜 아예 물리적으로 사라지게 하거나 눈에 보이지 않도록 감출 수 있기까지 해야 한다. 건축 설계에는 수많은 구조적, 기술적 설비가 필요하다. 사회가 발전할수록 규제는 오히려 늘어만 간다. 증대된 규제들은 더 많은 설비, 즉 더 많은 전기 배선, 더 많은 단열재, 더 촘촘한 안전장치, 더 두꺼운 파이프, 새로운 공조시설, 더 많은 센서 등을 요구한다. 따라서 어떻게 공간을 최대한 간결하게 마무리하느냐가 디자이너의 역량이 된다.

아스모는 단순화simplicity 를 구현하기 위해 현실의 복잡성complexity을 먼저 제대로 이해해야 한다고 주의를 준다. "단순화는 지름길과는 완전히 다른 개념이다. 기능성을 완벽하게 갖추면서 물리적으로 필요한 것들을 속으로 집어넣어 보이지 않도록 처리할 수 있어야 하되 직관적인 사용자 편의성을 확보해야 한다. 단순화란 불필요한 인위성artificiality을 피하는 것이지 필요한 기능과 설비들을 생략하는 것이 아니다."

이러한 단순화의 능력은 단순히 심미적 디자인에서뿐 아니라 기업에서도 마찬가지로 요구되고 있다. 더 글로벌화되고 더 빨라지고 더 세분화되고 다양화된 시장 구조에서 기업의 조직과 운영 역시 더욱 복잡해졌다. 건축에서 더 많은 테크니컬 설비들이 요구되는 것처럼 기업에서도 더 많은 의사결정과 관리 포인트가 생겨났다. 더욱 복잡한 조직의 운영을 어떻게 단순화시키고 최적의 기능성을 구현하되 직관적이며 물리적으로 걸림돌이 되지 않는, 보이지 않는 운영 시스템을 갖출 것인가가 기업 조직의 경쟁력을 디자인하는 역량이다. 모든 기업이 디자이너여야 하는 이유, 디자인 씽킹을 해야 하는 이유가 여기에 있다.

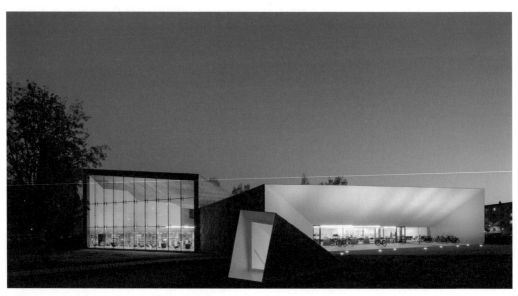

JKMM이 디자인한 핀란드 세이나요키 시립 도서관Seinajoki Library

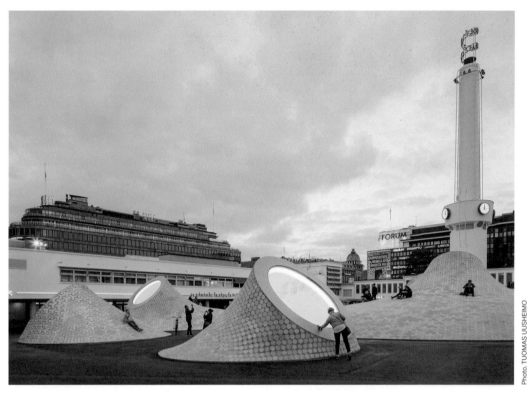

JKMM 디자인 아모스 렉스 미술관Amos Rex Art Museum

Photo. TUOMAS UUSHEIMO

아스모는 디자이너로서 창의성을 유지하기 위해 주변에 대한 호기심을 잃지 않아야 한다고
조언한다. 일상의 루틴에 파묻히지 않고 때때로 루틴에서 멀어져 정서적인 환기의 시간을 가져야 한다.
뇌에 산소공급이 부족하면 제대로 작동을 못 하듯이 우리의 창의성에도 신선한 공기를 지속적으로
불어 넣어주어야 하기 때문이다.

핀란드인들은 아름다운 자연에 매우 가까이 생활하고 있으면서 본능적으로 실용적인
사람들인데다가 필요한 것들을 손으로 직접 만들기를 좋아한다. 더욱이 불필요한 말을 하지 않는 것이
사회적 규범이듯이 디자인에서도 불필요한 가공과 장식을 하지 않는 경향이 있다. 목적을 갖지 않는
것을 만들거나 불필요한 장식을 할 이유를 발견하지 못한다. JKMM이 내포하고 있는 핀란드 디자인의
특성이라고 할 수 있겠다.

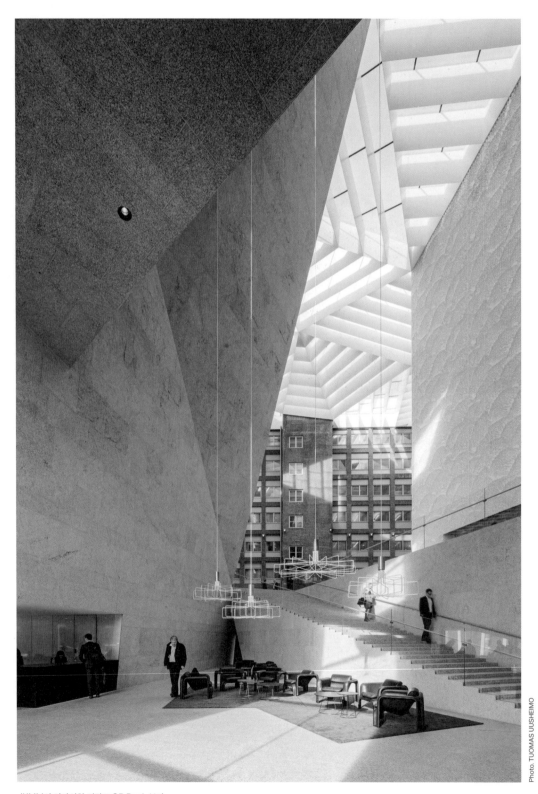

JKMM이 디자인한 핀란드 OP Bank 본사

JKMM 디자인 핀란드 최대 사립미술관 아모스 렉스 미술관

유호 그랜홈

Juho Grönholm

건축 디자이너, ALA 건축사무소 파트너
http://ala.fi

"좋은 건축물은 스토리를 담고 있다. 건축물이 시대의 역사와 문화와 사람들의 이야기를 담고 있다면 시간이 지나도 그 건축물은 살아서 사람들과 이야기를 나누고 서로를 연결한다. 과거와 현재를 연결시키고 도시의 역사를 담는 것이다. 이러한 이야기가 건축물에 담기도록 디자인하고 물리적으로 구현하는 것이 건축 디자이너의 의무라고 생각한다."

헬싱키 소재 ALA 건축 디자인 사무소, 유호 그랜홈

불확실성과 디자인

유호 그뢴홀름

Juho Grönholm

유호는 2001년 헬싱키 공대 건축디자인학과(현재의 알토대학 디자인스쿨)를 졸업 후 건축디자인
사무소에서 근무했다. 2005년, 그는 낮에는 회사를 다니고 밤에는 건축 디자이너 친구들과 함께
노르웨이의 한 대형 건축디자인 공모전 출품을 준비했다. 이 공모전에서 1위로 입상하면서 함께
준비했던 친구들과 ALA 건축 사무소를 설립했다. 2013년, ALA 건축 사무소는 550여 개의
경쟁 제안서가 제출된 헬싱키시 중앙 도서관Helsinki Central Library 국제 공모전에 1등으로 입상하면서
건축디자인 능력을 더욱 인정받았다.

유호가 말하는 핀란드 건축디자인의 핵심은 인간에 대한 존중이다. 핀란드의 모든 건축디자인이
기능주의Functionalist 스타일을 갖고 있다고 할 수는 없지만, 그 핵심 가치core value는 사용자를 위한
기능성에 근간을 두고 있다는 것이다. 건축물이란 조각물과 같은 예술품과 달리 사람들이 그 공간
안에서 생활을 하기에, 사람들을 보호해줄 뿐 아니라 사용자들의 목적과 필요를 충족시켜줄 수 있어야
한다.

건축디자인의 미래에서 가장 중요한 것은 무엇일까? 유호는 '속도'와 '영속성'이라는 두 가지 다소
상반되는 것처럼 보이는 속성 사이의 균형을 언급한다. 세계화가 진행되면서 사물의 속도는 그 어느
때보다 빨라졌다. 그리고 모든 것들이 서로 연결되어 있는 '연결 사회'가 되었다. 현대의 사람들은 수 백

년 이상의 수명을 갖는 건축물을 동경하는 동시에 건축물의 완성까지 걸리는 시간은 더욱 짧아지기를
요구한다. 그러다 보니 속도와 영속성에 대한 양면적인 기대 사이에서 건축디자인이 어떻게 밸런스를
찾을 것인가 하는 도전에 직면했다. 유호는 이 균형점을 바르게 찾아가는 것이 미래의 건축디자인에
있어 중요한 화두가 될 것이라고 말한다.

제품 디자인에서 '타임리스timeless' 라고 이야기할 때는 곁에 오래 둘 수 있는 내구성과 심미성,
그리고 디자이너와 브랜드의 핵심 가치를 의미하곤 한다. 건축디자인의 타임리스는 이와 다르다.
건축물이란 하나의 독립적인 오브제가 아니라 다양한 요소들이 상호작용을 하면서 사람들과 공존하고
서로 영향력을 끼치는 유기적이고 복합적인 공간이다. 건축디자인에서의 타임리스란 내구성과 심미성
이외에 '유연성flexibility'이 핵심이다. 즉, 현재는 눈에 보이지 않지만 미래에 당면하게 될 새로운 도전과
잠재적 필요를 고려하여, 건축물이라는 물리적 공간이 유연하게 미래의 문제점에 대응할 수 있도록
디자인해야 하는 것이다. 유호는 미래의 잠재적 도전들을 대비하는 이러한 유연성이 좋은 디자인의
잣대라고 강조한다.

그는 또한 건축물이란 고정적인 요소와 변동적인 요소를 모두 감안하여 디자인되어야 한다고
한다. 유호는 그가 이끌고 있는 ALA 건축사무소가 디자인한 한 대형 도서관 프로젝트를 예로 든다.

"2018년 12월 5일 개관된 헬싱키 중앙 도서관 프로젝트는 사람과 책을 잇는 공간이다. 100년
이후 오늘날과 같은 물리적인 종이책이 과연 남아 있을지 아무도 모르는 상태에서 수백 년을 영속해야
할 도서관 건물을 어떻게 디자인하고 건축할 것인가? 100년 이후에도 나무를 자르고 펄프를 제조하여
종이책을 만들게 될까? 사람들이 사용하는 물건 자체만 본다면 그 물건이 언제까지 존재할지,
언제까지 현재와 같은 모습으로 사용될지 불확실하다. 하지만 사람은 다르다. 기술의 변화 속도에 비해
사람들의 변화 속도는 생각보다 느리다. 또한 기술과 달리 사람들은 전진만 하지 않고 오히려 빈티지와
아날로그로 후진하는 경향을 보이기도 한다. 도서관을 책을 보관하는 공간으로 생각한다면 도서관의
미래가 불확실해진다. 하지만 도서관을 사람들이 만나 이야기를 나누고 문화를 누리며 상호작용을
하고, 정보를 획득하고 공유하며 새로운 콘텐츠를 창조할 수 있는 공간으로 본다면 이야기가 달라진다.
책은 하나의 미디엄medium, 매체일 뿐이다. 미래에는 정보가 어떤 채널을 통해 어떤 형태로 공유될지
기술의 속도는 가늠할 수 없으나 사람들의 필요는 지금과 크게 달라지지 않을 것이다. 따라서 도서관은
사람들의 필요와 상호작용과 정보의 공유라는 측면에서 프레임이 짜져야 한다. 도서관은 사람들이
만나는 곳이다. 사람과 사람이 만나 새로운 창조가 일어나는 문화를 원활히 하는facilitate 공간이 되어야
한다. 그리고 도서관은 누구에게나 열려 있고 누구나 접근할 수 있는 민주적인 공간이어야 한다."

유호가 생각하는 디자인 씽킹이란 무엇인가? 그는 사람들이 특정 공간에서 원하는 핵심적인 것이

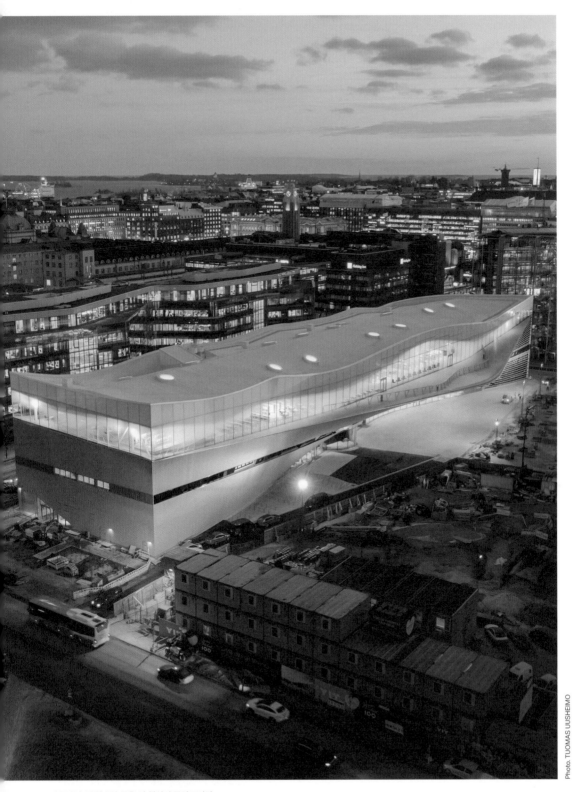

2018년 12월 5일 문을 연 헬싱키 중앙도서관Oodi Library

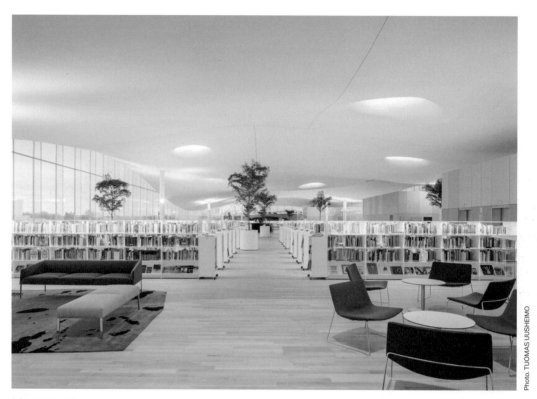

헬싱키 중앙도서관Oodi Library

무엇인지를 이해하는 과정, 기능들이 잠재적으로 어떻게 변화의 요구를 받게 될 것인지를 예측하는
과정, 그리고 건축물이 기후, 지형, 분위기와 같은 주변의 환경과 어떻게 조화를 이루고 대응할 수
있을지 분석하는 과정이라고 말한다. 물론 건축은 과학과 창의성의 조합이기에 엔지니어링적인 분석과
해결책이 반드시 동반되어야 한다. 하지만 유호는 이에 못지 않게 중요한 요소로 팀워크를 강조한다.
건축디자인이 완료되기까지는 엔지니어, 건물 소유자, 투자자, 건축 디자이너, 관리 감독자, 규제 기관
등 다양한 전문가들이 함께 긴밀히 일한다. 건축 디자이너는 예술 작품을 만드는 아티스트가 아니라,
때로는 갈등을 일으키는 수많은 필요와 이익 사이에서 목표에 도달하기 위해 합의점을 찾아가는
협상가다. 유호는 이러한 협상가에게 요구되는 가장 중요한 능력으로 커뮤니케이션 기술을 꼽는다.
즉, 사람들이 무엇을 원하는지, 무엇을 원하지 않는지를 경청하고 이해하고 해석하고 표현함으로써
다양한 이해관계자가 합의 하에 의사 결정에 도달할 수 있도록 이끄는 능력이다. 이런 측면에서 보자면
현실적인 의미에서 건축 디자이너는 무엇을 새롭게 창조하는 사람이라기보다는 지혜롭게 해석하는
사람interpreter 이라고 할 수 있다.

유호에게 성공적인 디자인이란 무엇인지 물었다.

"사람들의 일상을 보다 행복하게 상승시켜주는 디자인이다. 아름다움과 기능성을 통해 사람들이 동경하는 모습에 도달할 수 있도록 돕고 그들의 목표와 욕구를 충족시킬 수 있다면 성공한 디자인이라 할 수 있다."

유호 그렌홀

Juho Grönholm

에로 아르니오

Eero Aarnio

인테리어 디자이너, 가구 디자이너, 산업 디자이너

https://eeroaarnio.com

"과거에는 사람들이 필요한 물건들을 스스로 만들어야
했기에 모든 사람들이 디자이너였다. 요즘에는 사람들이
직접 만들지 않고 구매한다. 우리는 디자인 능력을
상실하고 있다."

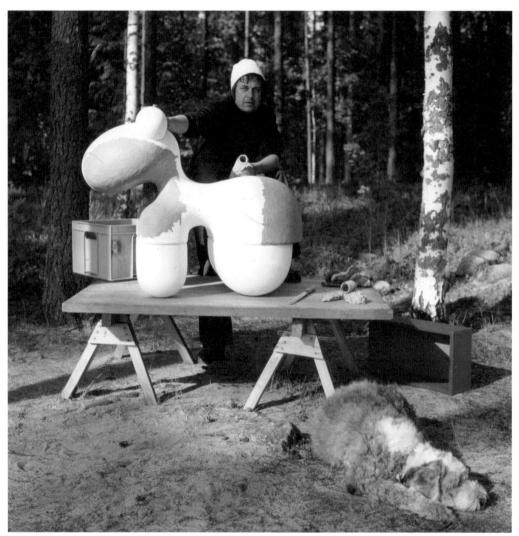

1972년 디자인 Pony를 작업 중인 에로 아르니오

필요와 욕구를 함께 생각하다

올해 86세를 맞은 핀란드의 거장 디자이너 에로 아르니오는 디자인 씽킹에서 가장 중요한 것으로
3차원적인 구조화 능력을 꼽는다. 즉, 디자이너의 머릿속에서 제품이 입체적으로 그려져야 한다는
것이다. 이러한 능력은 어려서부터 항상 손으로 무엇인가를 그리고 만들 때 잘 형성된다. 작은
이쑤시개에서부터, 1986년 목수 2명과 함께 직접 건축한 그의 레지던스 스튜디오에 이르기까지 에로
아르니오는 자신의 손과 입체적 구상 능력으로 핀란드 디자인계의 '아이콘'의 길을 달려왔다. 손의 힘을
믿는 그는 지금도 컴퓨터를 사용하여 디자인하지 않고 언제나 손으로 직접 드로잉 작업을 한다.

에로 아르니오의 가구 디자인은 '패션' 또는 '팝아트'에 비유될 정도로 독특하지만 사실 가구
디자인을 할 때 그가 가장 먼저 생각하는 것은 인체공학성ergonomy이다. 가령 의자의 경우 디자인의
출발점은 사람이 앉는다는 기능성이다. 인체공학적으로 편안한 가구는 또한 시각적으로도 아름다워야
하는데 그의 '심미성'에서는 시각적 아름다움뿐 아니라 심리적인 영향력 또한 중요하다. 즉, '긍정적인
에너지'와 '행복감'을 전달할 수 있는 정서적 디자인을 추구한다. '필요'를 충족시킬 뿐 아니라
'욕구'까지 충족시킬 수 있는 그의 감성적 디자인 철학은 가구를 생활용품에서 패션 아이템으로
바꾸었다. 1963년에 디자인하여 1966년 쾰른 가구박람회Cologne Furniture Fair에 출품된 그의 원형
의자Ball Chair는 전시 첫 날부터 폭발적인 관심을 받았다. 또 플레이보이 매거진 커버에 등장하고, 모나코

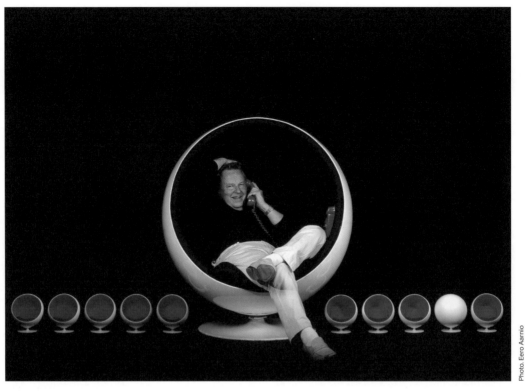

볼체어에 앉아 있는 에로 아르니오

그레이스 켈리 왕비의 눈을 사로잡는 등 세계적인 '셀러브리티 아이템'이 되었다. 반세기가 지난 현재도 아르니오의 디자인 가구는 여전히 단번에 우리의 눈을 사로잡고, 한 개의 아이템만으로도 공간에 유쾌함과 생기가 채워진다.

에르니오는 "나는 내 디자인을 광고하지 않는다. 디자인 자체만으로 매력과 호소력을 가져야만 한다."라고 확신을 담아 말한다. 그만큼 자신의 디자인에 자신감이 있기도 하지만 '에로 아르니오' 자체가 하나의 브랜드가 되었다는 의미이기도 하다. 또 다른 시각에서는 광고나 연예인과 같은 셀러브리티 마케팅에 의존하지 말고 자신만의 정체성과 가치를 담는 디자인 자체에 온전히 집중하라는 충고이기도 하다. 한 나라의 로컬 시장에서만 통하는 마케팅 의존적 디자인 작업이 아닌 세계 시장에서도 인정받고 러브콜을 받을 수 있는 정직하고 실력 있는 디자인을 하라는 거장의 지혜다.

에로 아르니오는 솔로이스트다. 스타성과 강한 개성, 폭발적인 에너지가 넘치는 그는 평균점을 지향하는 팀플레이어에 머물 수 없었다. 30세가 되던 시점부터 현재까지 에로 아르니오는 제품 디자인, 그래픽디자인, 사진 촬영, 브랜딩, 그리고 마케팅까지 모든 능력을 갖춘, 매우 드문 1인 디자인

스튜디오다. 오케스트라의 단원으로 연주하는 사람이 있고 화려한 기술과 퍼포먼스, 그리고 압도적인 에너지로 솔로 연주를 하는 독주자가 따로 있듯이 디자이너 역시 스타 솔리스트가 있다. 모든 사람이 한 가지 방식으로 일하지는 않는다. 자신의 스타일과 최적의 업무 방식을 솔직하게 발견하고 인정하고 자신의 방식으로 길을 만드는 것도 중요하다.

아르니오는 브랜드에 디자인 서비스를 제공하는 디자이너라면 자신의 디자인 서비스를 영업할 수 있어야 한다고 생각한다. 디자인 능력이 높더라도 커뮤니케이션과 프리젠테이션을 할 수 없다면 결국 디자인 서비스를 제공할 수 없기 때문이다. 디자이너 스스로 영업을 할 수 없다면 마케팅과 영업 능력이 있는 파트너와 협력하라고 그는 충고한다.

디자이너로서 힘든 시간에 당면할 때 어떻게 극복하느냐는 질문에 그는 "더 열심히 일한다."라는 간단한 답을 한다. "취미와 일이 분리될 필요가 있느냐?"는 그의 반문은 디자이너로서 얼마나 그의 일을 즐기고 있는지를 간단 명료하게 보여준다. 에로 아르니오는 한국의 디자이너들에게 이렇게 따뜻한 조언을 한다.

"마음이 끌리는 대로 하라. 그리고 이성적인 두뇌로 일하라. 행복의 에너지를 공유하라."

일까 수빠넨

Ilkka Suppanen

건축.인테리어 디자이너, 가구 디자이너, 산업 디자이너, 스튜디오 수빠넨 CEO
www.suppanen.com

"디자이너란 현재의 상황을 보다 좋은 방향으로
 변화시키는 사람이다."

일까 수빠넨

Photo. Pierre Bjork

보다 좋은 방향으로

현재 핀란드에서 가장 활발하게 국경과 분야를 넘나들며 활동을 이어나가는 사람을 한 명만 꼽으라고 한다면 주저 없이 일까 수빠넨이라고 할 수 있다. 일까는 자기 분야에서 독보적으로 성공을 일구었지만, 사실 어렸을 때는 난독증 진단을 받은 청소년이었다. 진단을 받기 전에 그는 자신이 왜 제대로 읽고 쓸 수 없는지 좌절감을 자주 느꼈다고 한다. 쓰기를 잘 할 수 없어 시험을 치를 때에도 쓰기 대신 그림을 그려야했다. 마침내 난독증이라는 진단을 받았을 때 그는 자신이 지적발달에 문제가 있는 것이 아닌 일종의 증후군과 같은 질병을 앓고 있다는 사실에 오히려 안도감을 느꼈다. 이러한 핸디캡을 안고 있던 일까는 대학 진학 시에 읽고 쓰기를 가장 적게 할 수 있는 분야가 무엇인지 고민해야 했고 건축디자인이 자신의 상황과 가장 잘 맞는다고 생각하여 진로를 선택했다. 자신이 갖고 있는 한계를 인정하고 그 속에서 최선의 선택을 했던 것이 일까를 세계적으로 유명한 디자이너의 길로 인도했다. 일까는 그의 삶을 통해 차선으로 보이는 길이라도 그 속에서 최선을 다한다면 최고의 자리에 오를 수 있다는 것을 보여주었다.

　일까가 디자이너가 되기까지 그의 어린 시절에 가장 큰 영향력을 준 사람은 미국계 이탈리아인인 어릴적 예술 과목 교사였다. 그는 성향적으로 모든 면에서 일까와 정반대의 사람이었기에 오히려 일까에게 도움이 되었다. 현대의 사람들은 자신과 다른 의견을 가졌거나 다른 성격이나 다른 성향을

일까 수빠넨이 건축디자인한 헬싱키 소재 빌라 일로Villa Ilo

Ilkka Suppanen

지닌 사람들과 잘 어울리지 못하고 관용하지 못하는 경향이 있다. 이는 여러가지로 우리 사회를 제약하고 성장하지 못하게 하는 안타까운 면이다. 반면 일까는 자신과 완전히 반대 성향의 사람과 함께 마음을 맞추며 창의 예술을 배우는 과정에서 관용을 몸에 익혔고 이는 그의 디자인 커리어에 매우 중요한 자산이 되었다.

일까에게 디자인이란 아이디어를 제품화 하는 작업이다. 즉 보이지 않는 것을 보이는 것으로 만드는 창조적 활동이다. 이는 단순히 어떤 제품을 만들어내는 것이라기 보다는 클라이언트가 앞으로 어떠한 방향으로 나아가야 할지를 분석하고 무엇을 해야 하는지를 이해하고 제안하는 행위이다. 따라서 디자인이라는 직업은 어떤 면에서 매우 전략적인 것이다. '전략적'이라는 것은 생존과 성장을 위해 도달해야 하는 목표에 이를 수 있도록 하는 실행적인 방법론이다. 목표goal와 전략strategy을 혼동하는 경우가 자주 있는데, 목표는 도달해야 하는 지점과 상태이고 전략은 목표를 성취할 수 있도록 돕는 핵심 방법 또는 방향이다. 쉽게 설명하자면 'A라는 산에 언제까지 도착한다.'는 목표이고 '도착하기 위해 어떤 루트로 올라간다.'는 전략이다. 물론 그러한 전략을 선택한 이유와 논리가 분명히 있어야 한다. 다음으로 그 루트로 올라갈 때 누가 무엇을 준비해가며 어떤 지점에서 쉬면서 영양을 보충하고 어디에 텐트를 칠지, 누가 불침번을 설치 등의 구체적인 행동 지침과 업무 분담과 실천 내용들은 '타깃target' 또는 '태스크task' 라고 정의한다. 목표보다 더 상위의 개념이 '비전vision' 이다. 목표에 도달해서 이루고자 하는 즉, 궁극적으로 추구하는 가치를 말하는데, 예를 들어 '인류의 난치병 치료제를 선도하는 기업이 되겠다.'와 같은 것이다. 시장에서 압도적인 두각을 나타내는 최고의 전략적 디자이너는 비전과 전략으로 클라이언트가 목표를 이룰 수 있도록 돕는 행동가다. 이런 면에서 기업의 CEO들은 전략적 디자이너의 마인드를 갖출 필요가 있다.

스칸디나비아 디자인이라는 큰 틀 안에 있는 핀란드 디자인은 어떤 한 가지의 스타일을 의미하지 않는다. 마리메꼬Marimekko와 에로 아르니오Ero Aarnio와 같은 강렬한 표현주의expressive 디자인, 알바르 알토Alvar Aalto의 자연을 추구하는 자연주의naturalism, 그리고 미니멀리즘 등 다양한 표현 방식을 모두 포함하고 있다. 따라서 스칸디나비아 디자인이란 어떤 스타일을 말하는 것이 아니라 공통분모적인 이상ideal을 의미한다. 여기서 이상이란 좋은 디자인을 통하여 좋은 제조방식으로 적정한 가격에 좋은 제품을 만들어내어 모든 사람들이 접근할 수 있도록 하는 것이다. 일까는 이것이 디자인의 민주화라고 한다. 허영이나 과시, 은닉은 정직을 추구하는 핀란드 디자인과 코드가 맞지 않는다. 핀란드에서는 최상위 소득계층이나 하위 소득계층이 모두 같은 디자인 브랜드를 집에 두고 사용한다. 좋은 디자인이란 모든 사람들을 위한 디자인이기 때문이다. 이런 면에서 어찌보면 핀란드 디자인이란 디자인의 정치적 감성까지 갖고 있다고 볼 수 있다.

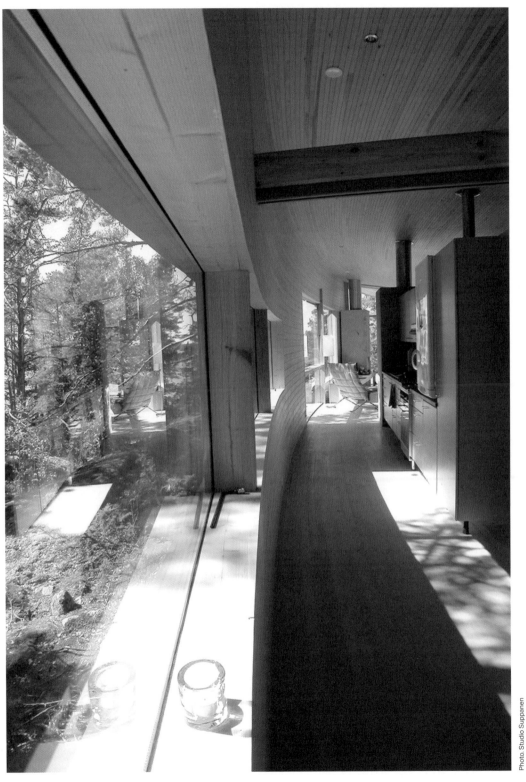

일까 수빠넨 디자인의 빌라 일로의 내부

일까 수빠넨

Ilkka Suppanen

Photo. Studio Suppanen

일까 수빠넨의 라운지 체어 캐서린CATHERINE

창의성에 관해 물으니 일까에게서 온 답은 '무위'였다. 분주함 속에서는 상상력과 창의성이
자랄 수 없다. 학교와 학원, 숙제와 공부의 연속인 오늘날 대도시의 학생, 많은 업무에 허덕이는
성인들에게서 창의성과 혁신을 기대하기란 어렵다. 혼자만의 시간, 침묵, 고요, 외로움, 무위를
두려워하지 않을 근력이 필요하다.

일까는 좋은 디자이너가 되기 위해서는 헌신이 가장 중요하다고 말한다. 진심을 다하는 마음이
처음부터 끝까지 흔들리지 않아야 좋은 결과물이 나온다는 것이다.

"최선을 다해 헌신적으로 열정적으로 일해야만 한다. 스킬은 두 번째 이슈이다."

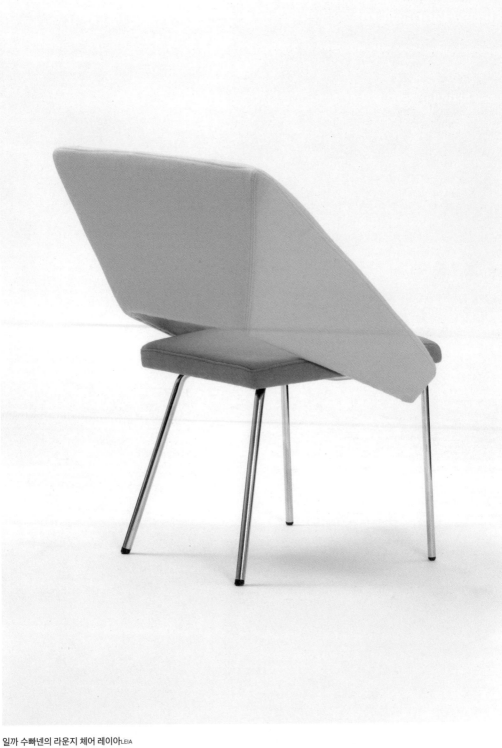

Ilkka Suppanen

Photo. Studio Suppanen

일까 수빠넨의 라운지 체어 레이아LEIA

클라우스 하파니에미

Klaus Haapaniemi

그래픽 디자이너, 클라우스 하파니에미Klaus Haapaniemi&Co. 크리에이티브 디렉터
www.klaush.com

"디자이너는 특정 영역에 한계를 두고 작업하면 자신의 잠재성을 확장하기 어렵다. 언제나 변화를 추구해야 하고 그 변화를 만들어 갈 수 있도록 생각과 시간에 유연함을 가져야 한다. 물론 용기도 필요하다. 무엇을 하든지 어떠한 결정에는 반드시 자신만이 감수해야 하는 용기가 필요하다. 그리고 그 용기는 자기 자신 내부에서 나와야 한다. 용기와 역량의 유연함은 서로 맞물려 있다. 근육이 수축과 이완의 연속 동작을 통해 강화되듯이 우리의 커리어도 폭발적 집중과 이완을 통해 수평적 수직적 변화를 거쳐 상승한다."

Celebrating
a decade
f magic

클라우스 하파니에미

임파워먼트

클라우스 하파니에미

Klaus Haapaniemi

클라우스는 핀란드 라티 디자인 스쿨Lahti Design Institute에서 그래픽디자인을 전공했다. 졸업 후에는 스스로 변화를 주기 위해 약 5년간 이탈리아에 거주하면서 프리랜서로 패션 브랜드들과 일했다. 이때 텍스타일 프린트 디사인뿐 아니라 세라믹 등 다양한 형태와 오브제에도 깊은 관심이 생겼다. 이후 런던으로 거점을 옮겨 자신의 디자인 스튜디오를 설립하고 가구, 세라믹, 액세서리, 패션, 패브릭 등 다양한 디자인 작업을 하고 있다. 최근에는 자신의 이름을 걸고 키즈 패션 브랜드인 자이언트를 론칭했다. 이태리 브랜드 반탐의 크리에이티브 디렉터를 역임했던 그는 현재 클라우스 하파니에미 브랜드의 크리에이티브 디렉터다.

디자이너가 어떠한 문제를 해결하는 솔루션을 찾아내어 형태와 컬러, 소재를 통해 이를 구체화하는 사람이라면, 크리에이티브 디렉터는 컨셉을 기획하고 확장하는 역할을 한다. 좋은 크리에이티브 디렉터의 자질에 대하여 클라우스는 정답이 없다고 말한다. 어떤 팀으로 구성되는가, 어떠한 제약 속에 일하게 되는가 등 다양한 요소에 따라 다양한 역할이 있을 수 있기 때문이다. 하지만 꼭 한 가지 매우 중요한 능력이 필요하다면 팀 한 사람 한 사람에게 자율성을 부여하는 '임파워먼트empowerment' 능력을 꼽는다. 자율성을 충분히 주면서 동시에 팀이 함께 제대로 된 방향으로 갈 수 있도록 가이드하는 것이 크리에이티브 디렉터다. 이것이 리더쉽의 기본이다.

클라우스는 디자인 작업에서 출발점이 꼭 획일적일 필요는 없다고 말한다. 때로는 제품 컨셉과 기획 및 디자인이 '이 제품이 최종 사진에서는 어떻게 보여질까?'라는 질문에서 출발하기도 한다. 사진에서 어떻게 최고의 모습을 보여줄까에서 시작하면 리버스 엔지니어링reverse engineering의 시각에서 디자인을 할 수 있다. 때로는 지극히 직관적이고 즉흥적으로 색감을 선택한 후 이후 소재와 형태를 결정하기도 한다. 생각의 유연성은 예상하지 못했던 좋은 결과를 가져온다. 디자이너가 고정관념이나 틀에 갇히면 돌파구를 뚫고 나가기 어렵다. 그렇게 시간을 놓치다보면 조바심이 생기고 결과물에 대한 압박감이 커진다. 그러다 결국 남이 이미 해놓은 것을 은근슬쩍 모방하려는 충동을 쉽게 느끼고 만다.

한 식품 제조 대기업에서는 사업부서의 고위급 임원이 '우리 그룹의 로고가 빨간색이니 제품 패키지 디자인도 그 색감에 맞추어 하면 좋겠고 글자 크기는 한눈에 볼 수 있게 크면 좋겠다.'는 상세 가이드라인을 패키지 디자인팀에 내린다는 이야기를 들었다. 디자이너들은 제품의 컨셉과 타깃 고객의 연령대에 맞추어 디자인을 해야 하는데 그룹 로고 색에 맞추라는 가이드라인에 갇히게 되니 타깃 고객 연령을 겨냥하는 디자인을 하기 어렵다고 고민을 토로한다. 사업부서는 디자인팀에 디자인 관련해서 가이드라인을 주는 대신 해당 사업부서가 달성해야 할 목표와 전략을 디자인팀에 공유하면 된다. 이후 디자인팀, 마케팅과 영업팀, 제품 개발팀이 함께 시장 리서치를 하고 전략을 잡은 뒤 구체적인 제품 패키징이나 시각디자인은 디자인팀에서 재량권을 가지고 진행하는 것이 바람직하다. 업무의 분담과 재량권이 없다면 디자인팀에서는 창의적이고 시장의 방향에 맞는 디자인을 하기 어렵다.

사업부의 지나친 개입에 갈등을 겪고 있는 디자이너들에게 핀란드를 대표하는 브랜드 마리메꼬의 초기 디자이너 부오꼬 누르메스니에미Vuokko Nurmesniemi의 이야기를 들려주고 싶다. 대학에서 세라믹을 전공 후 핀란드의 대표적인 라이프스타일 브랜드 아라비아Arabia와 글라스웨어 브랜드 누타예르비Nuutajarvi의 디자이너로 활동했던 부오꼬는 1953년 마리메꼬로 영입되어 1950년대 브랜드를 대표하는 대부분의 텍스타일 패턴을 디자인한 스타 디자이너다. 지금도 마리메꼬의 매장을 채우고 있으며 가장 오랫동안 사랑을 받고 있는 흰 바탕에 긴 핸드 페인팅 줄무늬가 있는 셔츠와 원피스가 부오꼬의 1953년도 디자인 요카포이카Jokapoika 패턴이다. 그녀를 영입한 마리메꼬의 설립자 아르미 라티아Armi Ratia 역시 디자인을 전공한 디자이너이자 예술성과 공격적인 사업가 성향을 강하게 가진 CEO였다. 아르미 라티에가 부오꼬에게 자신이 원하는 스타일을 주면서 '이런식으로 디자인해달라.'라고 지시를 내렸을 때 부오꼬는 '어떤 패턴의 디자인을 할지는 책임 디자이너인 나의 몫'이라고 단호한 입장을 보이며 아르미가 원했던 디자인과는 완전히 다른 핸드 페인팅 줄무늬 패턴을 디자인했다. 결과적으로 이 요카포이카 패턴은 마리메꼬를 세계적인 브랜드의 반열에 올리게 된 성공의 열쇠가 되었다. 디자이너에게는 자유와 임파워먼트가 핵심이다. 주어지지 않으면 쟁취해야

한다. 크리에이티브 디렉터는 디자이너들에게 이러한 날개를 달아주되 전체적인 방향을 제시해주는 역할을 해야 한다. 이 속에서 디자이너는 자신의 역할을 할 수 있다.

스칸디나비아 디자인에 대한 일반적인 이해와 달리 클라우스 하파니에미의 디자인은 매우 극적으로 그래피컬하고 강렬한 색감을 사용하곤 한다. 제품에 여러가지 차원을 입히기 위해 그는 무의식의 세계와 이미지를 여러가지 수단으로 풀어나가는데, 예를 들면 시각에 직접적으로 캡처되는 이미지에 상상력과 신화적인 레이어를 입히는 것이다. 그가 디자인한 이딸라의 '타이카_{Taika}' 테이블웨어 시리즈가 대표적인 결과물이다. 타이카는 핀란드어로 '마술'이라는 의미다. 디자이너의 상상력과 신선한 비주얼 랭귀지가 마술을 부리면 평범한 주방 제품이 단순히 음식을 담는 식기에서 전혀 새로운 스토리를 담는 오브제로 재탄생된다. 클라우스는 핀란드의 숲에서 만나는 여우, 부엉이, 북극곰과 같은 평범한 동물에 그만의 그래픽적인 마술을 부림으로서 테이블웨어를 하나의 신화적 이야기 책으로 변신시켰다.

클라우스의 디자인은 미학을 통한 휴머니즘이다. 디자인은 사람에 대한 생각해서 출발해야 한다. 생활의 불편함을 해소하는 편리성, 인체에 무해한 소재, 많은 사람들이 큰 무리 없이 접근할 수 있는 가격, 다른 사람들에게 피해를 주지 않는 예의, 그리고 사람이 함께 살아가야 할 자연에 대한 배려, 다양한 사람의 감정에 대한 위로와 격려 등. '배려' 가 디자인의 기본이다. '배려'는 다른 사람들의 입장에서 그들의 편리함과 감정과 미래의 필요를 '고려'하여 그들의 수고로움을 덜어주는 마음이다. '고려'는 단순히 머리로 예측하여 참고를 하는 수준이고 '배려'는 고려에서 더 나아가 문제의 가능성을 해결해주는 보다 적극적인 행위이다. 그렇기 때문에 디자인의 최종적인 모습은 단순해 보일지 모르지만 휴머니즘을 내포하는 디자인의 과정은 매우 복잡하고 복합적이며 세밀하다.

디자인 과정에서 클라우스는 언제 가장 즐거움을 느낄까? 그는 디자인 작업의 첫 발, 즉 흰 백지를 마주 할 때라고 한다. 무엇을 그려야 할지, 어떻게 작업을 할지, 어떤 결과물이 나올지 알 수 없는 미지의 순간이다. 디자이너에게 완벽한 자유와 불확실성이 동시에 주어지는 순간, 그 창조의 시작점이 가장 그를 흥분되게 만든다. 디자인 실행의 과정도 물론 창조적이고 결과물이 완성되는 최종 단계는 안도감을 주지만, 이 첫 순간, 이 아무 것도 없는 상태에서 스토리를 구상하고 방향을 잡아가야만 하는 그 '무'와 '자유'와 '무한한 가능성'의 순간이 그의 가슴을 뛰게 한다. 그리고 그 '번쩍이는 찰나', 백지를 어떻게 채워야 할지 아이디어가 번뜩 떠오르는 그 찰나의 순간에 그의 마술이 시작된다.

수잔 엘로

Susan Elo

인테리어 디자이너, 가구 디자이너, 알토대학 교수

www.susanelo.com

"디자인의 영감은 무의식 속에서, 그리고 우리가 살아가는 일상에서 나온다. 숲은 우리의 삶이고 너무나 아름다운 거대한 오브제이기에 다치게 하고 싶지 않다. 그곳에서 나는 생각하고 소풍하고 휴식을 취하고 자연에 안긴다."

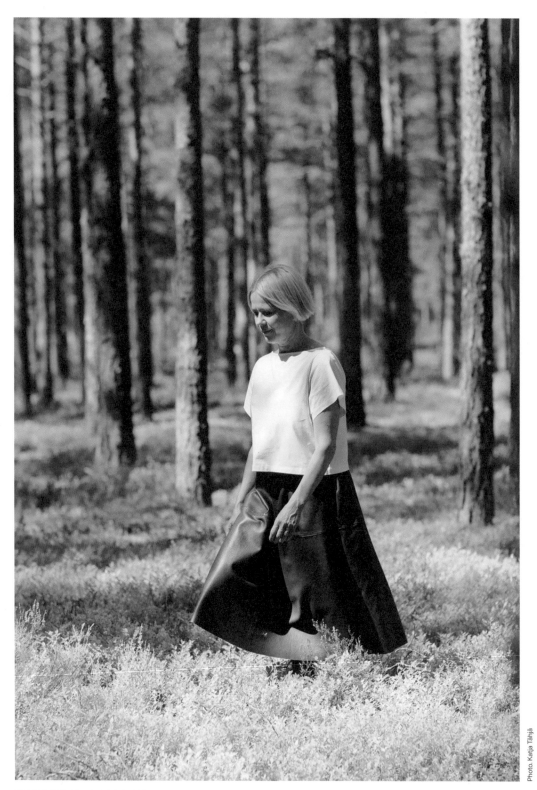

한코의 숲 길을 걷는 디자이너 수잔 엘로

지속가능한 디자인

Susan Elo

핀란드인의 라이프스타일에서 가장 중요한 동반자 두 가지를 말하라고 한다면 숲과 호수일 것이다. 국토의 72%가 숲이고 187,000여 개의 호수를 가진 나라. 숲, 호수, 섬, 바다, 해안 그리고 해가 지지 않는 백야는 핀란드를 '여름의 천국'으로 만든다. 특히 핀란드의 국토에서 가장 남쪽 해안에 위치한 작은 도시 한코Hanko는 8,700여 명의 인구가 사는 작디 작은 타운이다. 옛 수도 투르쿠와 현 수도 헬싱키 사이에 위치한 이 타운은 15세기부터 항구로 기능을 해왔는데, 1873년 이곳으로 철도가 처음 개통되고 이듬해 핀란드의 첫 겨울 항구가 건설되면서 행정 구역상 타운의 위치를 갖게 되었다. 19세기 말 비교적 따뜻한 남쪽 반도인 한코에 부유층들이 해안선을 따라 빅토리안과 아르누보 스타일의 목조 빌라들을 건축하면서 상류층들이 휴가를 보내는 스파 타운이 형성되기 시작했다. 현재는 이 아름다운 목조 건축물들이 게스트하우스나 레스토랑으로 변화하여 많은 관광객들을 불러들이고 있다.

　　한코에서 25km 바다로 나가면 북유럽에서 가장 높은 등대인 밴츠케르 등대를 만날 수 있다. 1906년 건축된 이 등대에는 다섯 명의 등대지기와 그 가족들을 위해 거주 공간과 아이들을 위한 학교가 마련되었다. 하지만 1차 대전과 2차 대전에서 심하게 파괴되어 제대로 복원이나 관리가 되지 않은 채 1968년까지 거의 방치된 상태로 기억에서 잊혀져 있었다. 그러던 중 투르쿠 대학의 군도archipelago 개발 프로젝트를 통해 1992년부터 보수와 복원 및 레노베이션 작업이

수잔 엘로의 카이보공원 테이블과 벤치

시작되었고 1995년 밴츠케르 등대는 전시공간, 뮤지엄, 게스트룸과 채플을 갖춘 복합문화공간으로 재탄생되어 새로이 문을 열었다.

　　이렇게 특별한 도시 한코와 관련이 있는 핀란드 가구 디자이너 수잔 엘로. 수잔에게 숲은 삶의 동반자다. 숲과 함께 태어나 살아왔기에 숲 속의 나무는 삶의 터전으로서 재료로서 그녀의 인생에 친밀하게 다가왔다. 어린 시절 학교가 끝나면 집 근처의 숲 속에서 친구들과 함께 야생 베리와 버섯을 따며 숲이 주는 자유를 만끽했다. 수잔은 한코에 그녀만의 숲과 여름 별장을 소유하고 있는데, 작은 숲이 너무 빽빽한 나무로 지치지 않도록 나무와 나무 사이에 공간을 마련해주는 관리를 한다. 핀란드인들에게 벌목이란 나무에 좀 더 많은 햇빛을 주고 서로간 숨을 쉴 수 있는 공간을 마련하고 땅을 보호하기 위해 잘라내는 것이다. 2년 전 숲 관리를 위해 수잔과 친구들은 약 100그루의 나무를 잘라내었다. 이제 이 나무들은 3년간의 자연 건조를 거쳐 그녀의 작품으로 새로운 생명을 얻게 될 것이고 우리의 일상 속에 또 다른 산소와 숲의 향기를 불어 넣어줄 것이다.

　　최근 수년간 수잔은 매시브 우드massive wood에 집중하며 소재로써의 우드를 깊이 있게 연구하고

있다. 산업용으로 가공된 합판이나 목재를 구매해서 작업을 할 수도 있겠지만, 수잔은 기계나 사람 손의 작업을 최소화하여 나무 원래의 모습을 그대로 살리는 방식을 시도하고 있다. 나무 하나 하나가 가지고 있는 저마다의 형태와 옹이, 나이테와 갈라진 틈과 스토리가 다르므로 그러한 이형성이 디자인에 아름다운 결과물을 가져올 수 있기 때문이다. 수잔의 가구 중에서 '카이보 공원'이라는 테이블과 벤치는 헬싱키에서 가장 오래된 공원인 카이보 공원에서 반세기 이상을 자라온 나무로 제작한 것이다. 2차 대전 때 총알을 맞은 몇 그루의 나무가 세월이 흐르면서 저절로 쓰러지자, 쓰러진 나무를 최소한만 가공하여 벤치와 테이블로 제작했다. 이런 나무들은 소재를 구하기가 무척 어렵기 때문에 시리즈나 에디션을 만들기조차 어렵다. 이렇게 제작된 가구는 유닛 가구로 매우 희귀하다.

수잔은 숲이 갖는 이야기와 본질을 이해하려면 '시간'이라는 새로운 요소가 필요하다고 말한다. 세라믹이나 글라스 소재와는 달리 우드는 사용하기까지 오랜 시간이 걸린다. 나무의 일생과 최소 3년 이상의 건조 시간을 반드시 거쳐야만 온전한 가구의 소재로 사용 가능하다. 수잔은 말한다. "느림의 미학은 소재를 이해하는데 소요되는 시간에 대한 인내심에서 시작한다. 소재의 특성을 면밀하게 이해하지 못한다면 소재가 줄 수 있는 기능을 효과적으로 구현하지 못한다."

수잔은 사람들이 이해하기 쉬운 제품을 만들고자 한다. 쉽고 편안하며 단순한, 그리고 담백한

수잔 엘로의 발로Valo 램프

Susan Elo

Photo. Timo Junttila

디자인으로 사용자들과 친밀도를 높인다. 동시에 기하학적 형태를 사용하여 어떠한 인테리어 디자인과 공간에도 잘 어울릴 수 있는 자유로움을 부여한다. 이러한 자유로움 때문에 단순한 형태가 세련되면서도 담백한 멋스러움을 연출한다. 공간이란 다양한 구성 요소들의 집합이므로 가구나 조명 같은 제품을 디자인할 때는 그에 관한 이해를 갖고 있어야 한다.

알토대학에서 가구 디자인을 가르치는 수잔은 1학년 학생들에게 자신만의 목소리를 찾아야 한다고 강조한다. 자신만의 목소리를 찾기 위해서는 실수와 실패를 두려워 하지 않아야 한다. 그래서 그녀는 학생들이 충분히 실수하고 실패할 수 있도록 마음이 편안한 수업 분위기를 만들어주려고 한다. 대신 이 편안함 속에서 학생들은 반드시 새로운 방식, 자신만의 솔루션을 찾아야 한다. 실험 정신, 실패를 두려워하지 않는 마음, 과감함, 그리고 오랜 시간의 노력이 세상에 없는 새로운 것을 창조해낸다.

수잔에게 지속가능한 디자인이란 무엇일까? 제품을 사용할 때, 그리고 폐기할 때 조차도 자연에 해를 주지 않는 것이다. 수잔은 우리가 살면서 자신의 보금자리인 집을 훼손시키지 않아야 하듯이 우리의 소비가 자연을 해쳐서는 안 된다고 말한다.

"소비의 시작점은 '나의 욕구충족'이 아니라 자연에 대한 '서비스'여야 한다. 더 나아가 '모두의 지속적인 공감'을 얻을 수 있어야 한다."라는 수잔의 생각은 핀란드 디자이너들의 공통적인 생각이다. 이를 위해 그들은 더욱 더 환경 친화적인 디자인, 소재, 제조방식, 유통, 폐기의 사이클을 만들기 위해 새로운 시도를 하고 테스트하고 실패하고 개선해나가기를 주저하지 않는다.

Susan Elo

수잔 엘로

카밀라 모베르그

Camilla Moberg

글라스 아티스트

www.camillamoberg.fi

"우리에게는 오직 두 가지의 선택이 있다. 새로운 가치를
창조하기 위해 실패와 리스크와 실험을 선택할 것인가,
아니면 불확실성의 두려움에 갇혀 변화 없이 같은 하루를
반복할 것인가."

카밀라 모베르그

글라스 아티스트의 원칙

핀란드 디자인의 큰 축을 이루는 대표적 소재는 우드, 글라스, 세라믹, 그리고 텍스타일이다. 이중 우드와 글라스는 핀란드가 세계적인 강점을 갖는 분야다. 혹한의 겨울과 백야의 긴 여름 햇빛을 오가며 단단히 건조된 핀란드 나무는 소재 자체로 견고성이 뛰어날 뿐 아니라, 일생을 숲과 함께 보내며 나무와 친숙하게 살아가는 핀란드인이 다듬기에 그 형태와 디테일의 섬세함, 기능성, 그리고 가공 테크닉까지 상당한 노하우를 보유하고 있다. 소위 소재에 대한 '감sense'이 중요한데 디자이너가 소재에 친숙하고 소재의 특성에 대한 깊은 지식을 가지면 그 소재를 어떻게 '가지고 놀 수 있는지' 안다. 핀란드가 아이스하키 종목에서 최상위를 달리는 이유는 선수들이 걷기 시작하면서부터 얼음 위에서 놀기 때문에 얼음에 대한 '감', 즉 '빙상감'이라는 게 남다르기 때문이다. 초등학생이 되어서야 아이스하키를 실내 빙상장에서 특수 스포츠로 배우는 나라에서는 이 빙상감이 떨어지기 때문에, 핀란드, 캐나다, 러시아와 같이 유아기부터 일상 생활에서 얼음과 친숙하고 빙상 저변 인구가 폭넓은 국가와 경쟁이 어렵다. 나무도 마찬가지다. 엄마 뱃속에서부터 숲과 친하게 지내고 태어나면서부터 숲의 공기를 마시고 나무를 보는 아기들은 자라면서 매일매일 숲을 거닐고 숲에 대해 배운다. 숲 속에서 나무와 함께 놀고 숲 속에 통나무로 여름 별장을 짓고 나무로 생활에 필요한 물건들을 만들어 쓰는 핀란드인들에게 나무는 가장 친근한 소재다. 소재에 대한 이해가 높을수록 디자인 능력이 높아진다.

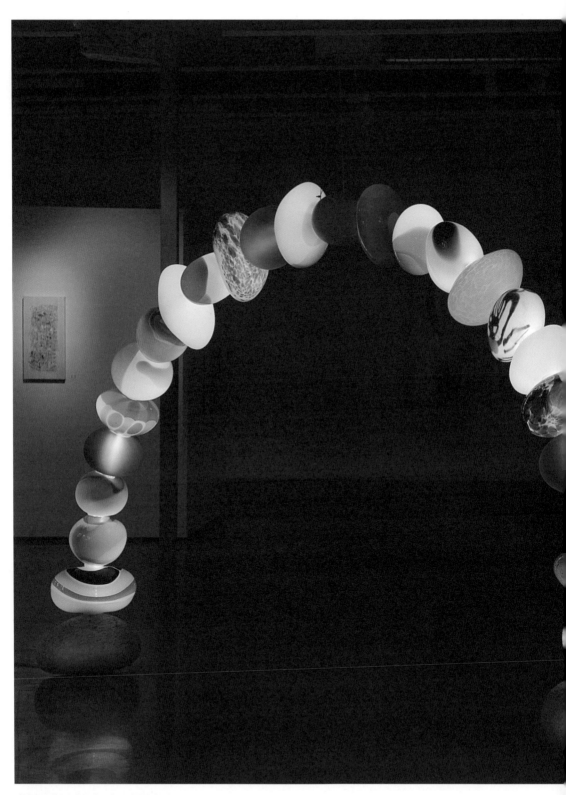

카밀라 모베르그의 글라스 아트, 인클루시브Inclusive

한국에서는 아직 널리 알려지지 않았지만, 핀란드가 세계적인 강점을 가지고 있는 분야가 또 있는데, 바로 유리공예다. 핀란드의 대표적인 디자인 브랜드 이딸라의 글라스 테이블웨어는 220년 이상의 유리공예 전통을 통해 탄생했다. 핀란드 유리공예는 1681년 스웨덴인 구스타프 요한Gustaf Johan이 핀란드 남서부 지역의 작은 해안 마을에 첫 글라스 공장을 설립하면서 시작되었다(참고:History of Finnish Glass to the 1980s, Heikki Matiskainen, The Finnish Glass Museum). 이후 여러 개의 글라스 공장이 세워졌지만 오늘날까지 존재하면서 실질적으로 핀란드 글라스 디자인에서 가장 중요한 역할을 한 곳은 1793년 설립된 누타예르비 글라스 공장Nuutajarvi Glassworks이다. 그래서 보통 핀란드 유리공예의 역사를 누타예르비에서부터 이야기한다. 헬싱키에서 170km 정도 떨어진 누타예르비는 현재도 글라스 디자이너들과 블로어들glass blowers의 가장 큰 커뮤니티이자 글라스 디자인 뮤지엄이 있는 유명한 글라스 빌리지다. 1793년 해군 장교 야콥 빌헴Jacob Wilhelm de Pont은 당시 유리의 시장 수요가 폭발적으로 증가해 곧 공급 부족을 맞게 될 것이라는 것을 예측하고 핀란드의 수도역할을 하던 투르쿠와 헬싱키 사이에 위치하며 숲과 강이 있는 누타예르비에 유리 공장을 건설했다. 수 천 도의 온도에서 유리를 녹이고 형상을 만드는 글라스 블로어들의 유리 작업 시설을 핫샵hot shop이라고 하는데, 227년 전 첫 유리를 생산한 누타예르비의 핫샵에서 지금도 여전히 유리공예가 만들어지고 있다.

1849년 누타예르비 영지를 상속한 사업가 아돌프 톤그렌은 단순히 산업용 유리만을 생산해서는 미래가 없다고 판단하여 유럽 전역의 숙련된 기술자들을 누타예르비로 유치했다. 이러한 혁신의 일환으로 1853년 유럽 대륙에서 독일인 전문가 게오르그 프란츠 스톡만이 누타예르비에 도착하게 되었다. 당시 누타예르비에는 빅토르 얀손Viktor Jansson이 마을에서 처음으로 작은 상점을 열었다. 얼마 지나지 않아 스톡만은 헬싱키로 파견되어 유리 제품 상점을 오픈하는 임무를 받았는데, 헬싱키 시내에 있는 핀란드 최대 백화점 스톡만이 이렇게 탄생했다. 누타예르비에 첫 상점을 낸 빅토르 얀손의 증손녀는 전 세계적인 사랑을 받는 동화 무민Moomin의 작가 토베 얀손이다. 이렇듯 누타예르비는 글라스 디자인뿐 아니라 여러 갈래로 핀란드인들의 삶에서 중요한 뿌리가 되었다.

흥미롭게도 전통적으로 핀란드 글라스 블로어의 급여에는 하루 5리터의 맥주가 포함되어 있었다고 한다. 유럽에서 온 글라스 기능인들의 요구에 부응하기 위해 아돌프 톤그렌은 양조장을 마련해야 했다. 이 양조장은 1977년 핀란드를 대표하는 천재 디자이너 카이 프랑크의 손으로 누타예르비 유리공예의 역사를 전시하는 글라스 디자인 뮤지엄으로 재탄생했다. 누타예르비 마을 사람들은 지금도 이 디자인 뮤지엄을 프뤼캐리Prykari, 즉 양조장이라고 부른다(참고: Marja-Leena Salo, Nuutajarvi Glass Village).

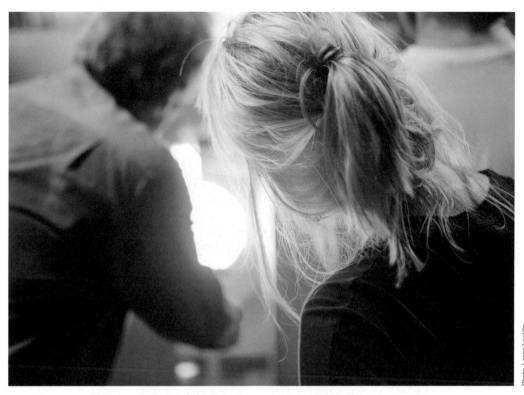

카밀라 모베르그

Photo. Lasse Lecklin

Camilla Moberg

핀란드 글라스 빌리지인 누타예르비에서 마스터 글라스 블로어 카리 알라코스키와 작업 중인 카밀라 모베르그

이 누타예르비 글라스 빌리지에서 글라스 아트와 디자인 작업을 히는 핀란드의 중견 디자이너 카밀라 모베르그, 알토대학 디자인스쿨 교수이기도 한 그녀를 2017년 9월 처음 핀란드에서 만났다. 아버지는 건축 디자이너 어머니는 인테리어 디자이너인 가정에서 태어나고 자란 카밀라에게 디자인은 늘 가까웠다. 카밀라는 헬싱키대학에서 산업디자인을 전공한 후 1985년 핀란드의 예술인 마을 피스카스로 거처를 옮겨 누타예르비와 피스카스를 오가며 작품 활동을 하고 있다. 1995년 핀란드에서 가장 위대한 글라스 블로잉 장인 운토 수오미넨을 만난 것은 카밀라가 글라스를 자신의 소재로 결정하게 된 중요한 전환점이었다. 그를 만난 이후 카밀라는 10여 년간 그와 함께 글라스 작업에 집중하면서 글라스 소재의 특성을 극대화할 수 있는 다양한 실험을 해왔다.

글라스의 투명성이 빛을 투과하면서 만드는 환영적인 감성과 글라스의 불투명성이 빛을 여과하면서 만들어내는 풍부한 빛의 색감을 카밀라는 자연이 주는 형태적 모티브와 어우러지게 디자인한다. 반사와 투영, 투과와 여과라는 빛의 원리들을 통해 글라스는 공간에 마술을 부리는 힘이 있다. 또한 글라스는 영속적인 소재이기에 수 백 년을 지나도 변하지 않는 타임리스 오브제가 되며 또한

카밀라 모베르그의 도레미 2DoReMi 2, 2018

핫샵을 통해 녹이면 끊임없이 재사용이 가능하기에 쓰레기를 발생시키지 않는 친환경적인 재료다. 더 나아가 글라스는 디자이너와 글라스 블로어와의 협업이 중요하기에 협력과 커뮤니케이션 능력, 즉 관계적 친화성을 지향한다.

글라스가 형성이 되는 과정은 다른 소재와 매우 다르다. 세라믹의 경우 가마 안에서 소성되는 동안에는 디자이너가 개입하기 힘들다. 또한 세라믹의 경우 디자이너가 혼자 작업을 할 수 있지만 글라스는 디자이너와 마스터 글라스 블로어가 블로잉을 하는 과정 동안 함께 순간 순간의 형태와 색을 결정하고 형성하면서 작품을 완성해간다. 따라서 글라스 디자이너는 글라스의 색감과 모양이 형성되는 찰나의 순간에 집중해야 할 뿐 아니라 전체적인 글라스 메이킹 과정을 기획하고 리드해야만 성공적인 작품의 완성을 이룰 수 있다.

다른 핀란드 디자이너들과 마찬가지로 카밀라 역시 컴퓨터를 사용하기 보다는 그녀의 손으로 직접 디자인을 스케치한다. 머리와 손으로 드로잉을 완성하면 글라스 블로잉 작업이 이루어지는 핫샵 으로 가져가 블로어와 협업하며 작품을 완성한다. 그녀의 창작 활동은 비전-상상-시각화-실험-수정-완성의 과정으로 이루어진다. 글라스는 가열하면 젤리 타입의 액체 상태가 되어 완전히 유동적인 소재가 된다. 어떻게 보면 글라스 자체가 형태와 색을 스스로 만들어 가는 순간이 되기 때문에 디자이너가 100% 컨트롤할 수 없다. 하지만 디자이너가 가지고 있는 비전과 상상에 따라 적절하게 형성의 과정에 개입함으로써 완성도를 높일 수 있는 것이다. 작품이 완성된 이후에 글라스 오브제는 외부의 빛과 매우 역동적으로 관계를 나누며 예상치 못한 새로운 모습을 보여주곤 한다. 또한 같은 색의 안료를 쓰더라도 글라스 표면의 광택 테크닉, 표면과 각도, 그리고 빛과의 상호작용에 따라 다양한 색으로 연출된다. 타피오 비르깔라 - 오이바 토이까 - 마르꾸 살로와 같은 대가들을 잇는 핀란드의 글라스 디자이너 카밀라는 글라스 작업에 관해 이렇게 말한다.

"블로잉이 진행 중인 과정에는 너무나 많은 요소들이 결과에 영향을 미칠 수 있기 때문에 일종의 혼돈의 상태이지만, 반복적인 실험과 리서치를 통해 대비와 조화의 질서를 만들어 간다. 혼돈에서 질서로 변화하는 여정에서는 필연적으로 실패를 당면하게 된다. 디자이너의 캐릭터는 언제나 새로운 것을 시도한다는 것이다. 새로운 시도는 실패를 동반하는 것이고 실패를 실험이라는 경험을 통해 성공으로 전환시키는 공식이다. 실패는 강함으로 인도하는 길이다. 실패와 실험의 오랜 경험 위에 전문성과 기술이 숙련화되어 대가가 된다. 여기에는 가로질러 갈 지름길이라는 게 없다."

파올라 수호넨

Paola Suhonen

아티스트, 패션 디자이너, 인테리어 디자이너, 영상 연출가, 뮤직 프로듀서,

이바나헬싱키|Ivana Helsinki 창업자 & 크리에이티브 디렉터

www.ivanahelsinki.com

"나는 디자이너이자 스토리텔러다."

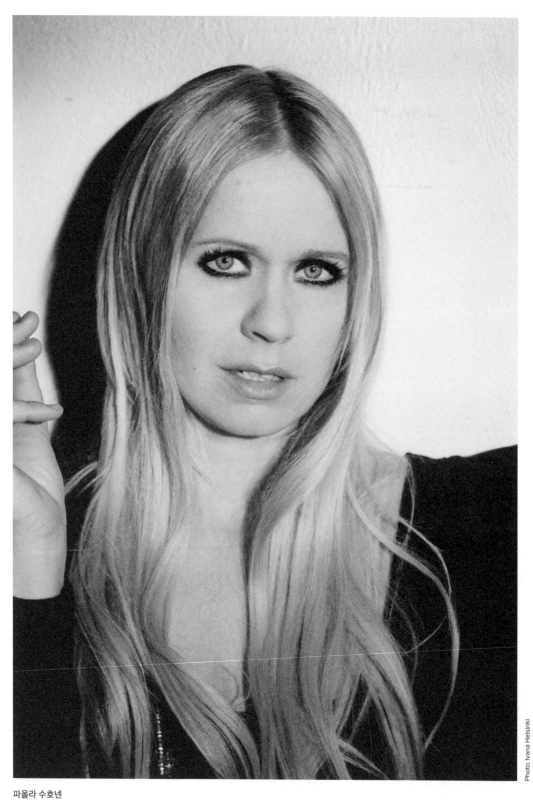

파올라 수호넨

스토리텔러

파올라 수호넨은 야외에서 시간을 많이 보내는 장난기 넘치고 창의성이 풍부한 어린아이였다. 기업가였던 부모님은 항상 스포츠, 예술 등 적극적인 활동을 통해 삶을 체험할 수 있는 환경을 제공했다. 이러한 가정 환경의 영향을 받아 파올라는 패션, 인테리어, 제품 디자인, 영상 제작 등 다양한 창작 활동을 통해서 자신의 삶을 스토리텔링으로 표현한다. 그녀는 "디자이너인 나 자신이 많은 여행을 통해 경험과 스토리를 만들 수 있어야 나의 디자인을 통해 사람들과 교감할 수 있다."라고 말한다. '사랑에 관한 이야기, 길 위의 여행, 그리고 드레스'가 이바나헬싱키의 브랜드 슬로건인 이유이다.

　　파올라는 패션 산업이 지나치게 트렌드를 분석하려는 경향을 갖고 있다고 비판한다. 그녀는 자신의 디자인 작업에서 다른 사람들과 시장이 어디로 급히 쏠려가고 있는지 인위적으로 연구하지 않는다. 디자이너 자신만의 가치와 메시지를 자신 안에서 찾고 내면의 사고의 흐름과 관심, 그리고 외부의 다양한 요소들에서 영감을 받아 그녀만의 세계와 스토리를 사람들과 나누는 것이 더 중요하기 때문이다. 트렌드에 관한 파올라의 생각은 이렇다.

　　"디자이너가 트렌드를 좇는다는 것은 이미 트렌드에 뒤쳐졌음을 의미한다. 트렌드를 좇다 보면 사람들의 인기를 얻는데 지나치게 집착하게 되므로 자신만의 가치를 정립하고 브랜드의 정체성을 지켜 나갈 수 없다. 트렌드를 따른다는 것은 오히려 창의성을 잃을 수 있고 브랜딩에 실패하기 쉬운 아주

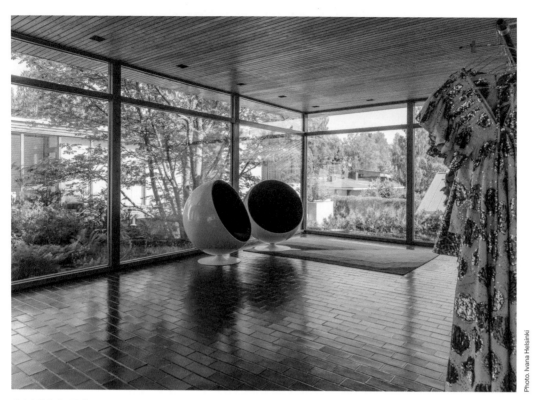

이바나 헬싱키 스튜디오

흔하고 위험한 방식이다. 이는 또한 자신과 관련 없는 수 많은 '남의 것'들로 치장하여 마치 트렌디한 것처럼 꾸미고 있음을 이미 들키는 것이다. 남들 따라하기를 거부하고 남들이 다들 뭐하나 신경 쓰지 않는 반-트렌드주의anti-trend가 훨씬 더 시장에서 앞서 있다고 할 수 있다. 트렌드란 볼륨, 즉 양의 이슈이지 캐릭터, 즉 개성의 이슈가 아니다."

　　디자이너는 다양한 활동, 탐색, 경험을 통해 자신이 직접 영감을 얻을 필요가 있다. 컴퓨터 앞, 패션쇼, 디자인실에서 시간을 대부분을 보낸다면 신선한 아이디어가 나오기 어렵다. 시장에서의 경쟁이 치열할수록 더 남들과 다른 오리지널한 스토리와 스타일이 필요하다. 하지만 꼭 한 가지 방식일 필요는 없다. 자연의 모습이 다르듯이 사람 안에도 다양한 모습이 있다. 봄, 여름, 가을, 겨울의 모습이 다 상이하고 계절마다 자아내는 분위기와 사람이 느끼는 무드가 다 다르다. 이렇게 다양한 모습에서 영감을 받지만 시각적으로 이미지화 할 때 차이점들을 가로지르는 어떤 스타일을 가질 수 있다. 배우들의 경우 다양한 캐릭터들을 완벽하게 연기하지만 뛰어난 배우들일수록 결국 연기자의 내면과 뚜렷한 개성이 그 캐릭터를 해석해내고 표현해내는 스타일이 있다. 누구스럽다.'라는 말에

그런 스타일이 스며 있는 것이다. 그 스타일 안에는 수 많은 미세하고 섬세한 디테일들이 숨어 있다. 이 디테일들을 가지고 어떻게 변주하느냐에 따라 곡이 달라진다. 패션 시장에서 이러한 나만의 스타일을 찾지 못한다면 어쩔 수 없이 트렌드를 예민하게 눈여겨보며 흐름에 떠다니는 수밖에 없다. 하지만 오래 가지는 못할 것이다. 호흡이 짧아지면 오래 달릴 수 없다. 파올라는 이러한 자신만의 스타일을 만들어가는데 꼭 필요한 순간들이 혼자만의 시간이라고 한다. 혼자만의 고요함에 두려움을 느낀다면 심리적으로 이미 군중에 중독되어 있는 징후일 수 있다. 그 시간이 두려울수록 자신의 내면이 비어 있다는 뜻이다. 삶의 수 많은 디테일들을 탐색하고 경험하고 나의 것으로 다듬어 내면을 채운다면 혼자만의 정온함에 오히려 평안을 느낀다. 디자이너의 길은 외로운 로드트립roadtrip이다.

파올라 수호넨

Paola Suhonen

마르꾸 살로

Markku Salo

산업 디자이너, 글라스 아티스트, 조각가

www.markkusalo.com

"작품으로 말한다."

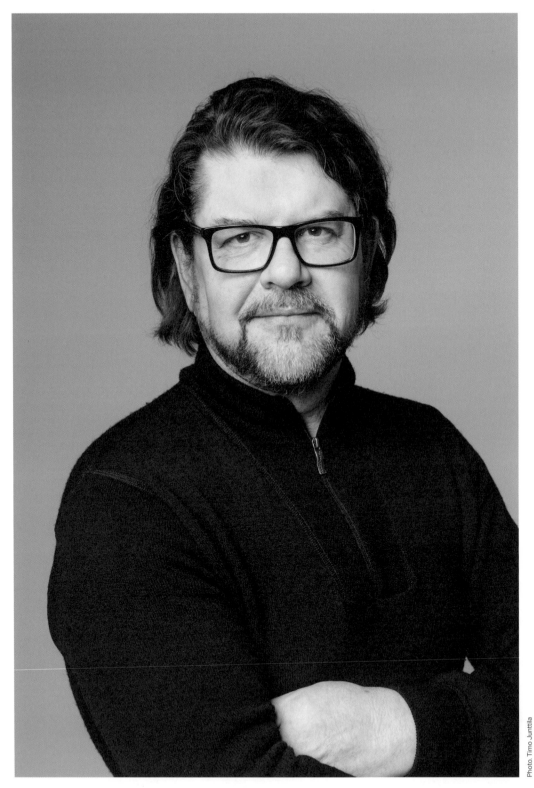

마르꾸 살로

작품으로 말한다

현존하는 핀란드의 글라스 아티스트 중 최고를 꼽으라고 한다면 65세의 마르꾸 살로를 지목하겠다.
누타예르비에 거주하며 글라스 아티스트로서 일생을 보내고 있는 마르꾸 살로의 레지던스는
누타예르비 글라스 빌리지의 역사적 유산이기도 하다. 붉은 페인트가 칠해진 흰 지붕의 오래되고
소박한 목조 가옥은 핀란드의 전통적인 목조 주택으로 그 문화적 가치를 인정받아 보호, 보존되고
있다. 마르꾸 살로와 그의 아내 마르야레나 살로가 매입하여 그들의 레지던스로 사용하기 전, 이 붉은
목조 주택은 1800년 대에는 누타예르비 글라스 공장에서 일을 하던 글라스 블로어들의 기숙사로,
1900년 대에는 병원으로 사용되었다. 살로 부부가 매입한 후 핀란드 국가 고전문화재 위원회의
감독 하에 이 건물은 대대적인 보수 과정을 거쳐 과거의 유산을 아름답게 품고 있는 마르꾸 살로의
레지던스로 재탄생했다. 마르꾸는 누타예르비에 레지던스 뿐 아니라 그의 작업 스튜디오와 그의
컬렉션을 전시하는 갤러리 또한 운영하고 있다.

아직까지 활발하게 작품 활동을 하는 최고의 마스터 마르꾸 살로는 7살에 이미 핀란드의 거장
건축 디자이너 에로 사리넨에 영감을 받아 건축물들을 스케치하기 시작했다. 이후로 한 번도 다른
길을 생각해본 적이 없을 만큼 디자이너로서 그의 진로와 재능은 명확했다. 그래픽디자인에 흠뻑 빠져
있던 마르꾸는 이미 16세에 친구들과 함께 미술전시회를 기획했다. 이후 흔들림 없이 디자이너의 길을

누타야르비의 문화유적지를 개조한 마르꾸 살로의 레지던스

추구한 그는 헬싱키 대학에서 산업디자인을 전공했다(참조: Markku Salo, Cries and Whispers, Kaisa Koivisto, The Finnish Glass Museum, 2008).

글라스 아트는 3차원적인 공간 구성력을 필요로 한다. 테크닉 또한 중요하다. 움직임들의 연결 작용으로 완성되는 글라스는 순간의 판단력이 결정적이다. 글라스에 끊임없이 새로운 소재, 질감, 색감과 패턴을 시도하는 성향은 마르꾸의 그래픽적인 재능이 함께 조합되어 더욱 실험적이 된다. 최근에 마르꾸는 청동 조각 작업에 매료되어 있다. 글라스 아트는 매 순간 순간 글라스 블로어의 손과 입에 의해 완성품의 색감과 형태가 영향을 받아 우발성을 내재한 움직이는 아트인 반면, 청동 조각은 캐스팅을 하면서 그가 생각하고 목표하는 형상과 색감을 그대로 그의 손으로 구현할 수 있다는 점에서 다르다. 글라스 작업이 블로어들과 함께 손발을 맞추는 팀워크라면 혼자 작업하는 청동 조각은 외로운 창작 활동임과 동시에 그만의 자유로운 시간이기도 하다. 혼자만의 시간과 공간 속에서 그 자신을 조용히 대면하는 고독의 시간은 한 사람에게 매우 건강하고 중요한 순간이다. 특히 예술가에게는 '내가 무엇을 해야 하는가, 무엇을 하고 싶은가?'를 스스로에게 질문하는 고요의 시간이 필요하다.

Markku Salo

Photo. Muotohuone Oy

마르꾸 살로의 작품 메모리Memory, 2018, glass and bronze

그의 어린 시절에 대해 묻자 마르꾸는 이렇게 회상한다.

"부모님은 내게 한번도 무언가를 하지 말라고 하지 않았다. 내가 생일 선물로 못 한 봉지를
사달라고 하자 정말로 못을 선물로 주었다. 나는 하루 종일 나무에다 못질을 해보았다.
초등학교 시절에 내가 기계에 관심을 가지자 부모님은 나에게 구식 라디오 세트를
크리스마스 선물로 사주었다. 나는 그 라디오를 분해해서 흥미로운 부품들을 보관하고
있다가 나중에 나만의 작은 가제트를 만들기도 했다. 아마도 훗날 내가 가전회사인
사롤라에서 전자 제품을 디자인하게 된 것도 어린 시절 이런 자유로운 탐구 환경을
만들어준 부모님의 영향이 아닌가 한다. 부모님은 내가 탐구하고 시도하고 싶은 것들을
말리지 않았고 무엇을 하라고 강요도 하지 않았다. 나는 자유롭게 상상하고 충분히 실험할
수 있었다."

마르꾸에게 주어진 이러한 상상과 실험의 자유는 자신을 믿고 충분히 사유하고 실패하고 배움을
얻을 수 있는 가장 중요한 환경이었다. 어려서부터 자유로운 시간이 허락되고, 어떠한 강요나 압박
없이 그 시간을 느끼면서 자신만의 방식으로 사물을 바라보고 해석하고 재창조할 수 있는 교육 환경이
핀란드를 디자인 강국으로 만들었다. 자신만의 세계, 자신만의 표현 방식, 끊임 없이 새로운 시도와
실험을 추구하는 진정으로 창의적인 디자이너와 아티스트가 많이 배출될 수 있는 이유다.

마르꾸 살로 갤러리

Photo. Markku Salo and Marja-Leena Salo

Markku Salo

카린 비드내스

Karin Widnäs

세라믹 디자이너, 아티스트
www.karinwidnas.fi

"실패하지 않으면 배울 수 없다. 내 디자인의 힘은 실험과 실패를 두려워하지 않고 반대에 꺾이지 않는 투지이다."

카린 비드내스, 세라믹 뮤지엄, 피스카스 빌리지 Ceramic Museum, Fiskars Village

실패에서 배우라

세라믹하면 빈티지 마니아들은 핀란드의 아라비아를 떠올린다. 어떻게 핀란드에서 전세계의 애정을
받는 세라믹 디자인이 나오게 되었을까?

　　세라믹은 인류와 함께 공존해온 생활 속 소재이지만, '산업'으로서의 세라믹에 한정하여 이야기를
한다면 아라비아의 역사가 곧 핀란드 세라믹 아트와 디자인의 역사라 해도 과언이 아니다. 1874년
헬싱키 북쪽 해안가에 아라비아의 첫 공장이 세워지고 그해 10월부터 제품 생산이 시작되었다. 당시
그 일대에 있었던 아라비아 빌라의 이름을 따 공장 이름을 아라비아 공장으로 불렀다. 아라비아 세라믹
공장은 1900년대 초중반까지 당시 유럽 전체에서 가장 현대적인 제조시설을 갖추고 있었다. 1929년
아라비아는 생산성 향상과 제품의 다각화를 위해 터널 타입의 산업용 가마Kiln를 도입했는데, 당시
112m에 달했던 아라비아의 터널 가마는 세계 최대 규모였다. 2차 대전이 시작될 무렵 아라비아는
이미 30개국 이상으로 수출을 하는 유럽 최대의 세라믹 공장이었고 2차 대전이 끝난 직후에는
2,000여 명의 직원을 고용하는 거대 기업이 되어 있었다.

　　규모로서도 유럽 최대였던 아라비아는 초기부터 세라믹 아티스트들과의 협력을 중요시
여겼는데 이러한 아티스트와의 협력이 아라비아의 가장 큰 자산이 되었고, 아라비아가 핀란드
세라믹 아트의 발전과 맥을 같이할 수 있었던 원동력이었다. 1929년 이미 아라비아는 서민들이

세라믹과 우드로 피스카스 빌리지의 조화를 담은 카린의 스튜디오 레지던스

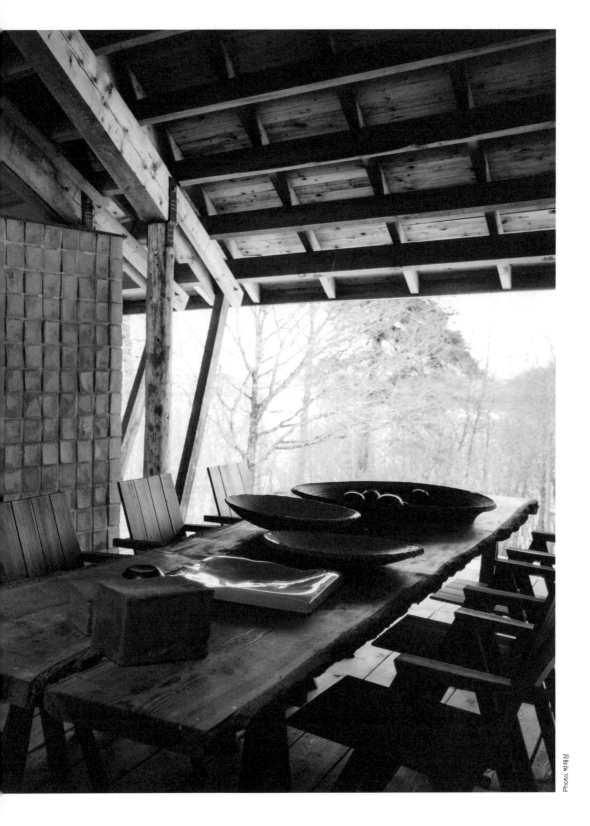

Karin Widnäs

Photo. 오이사 팀

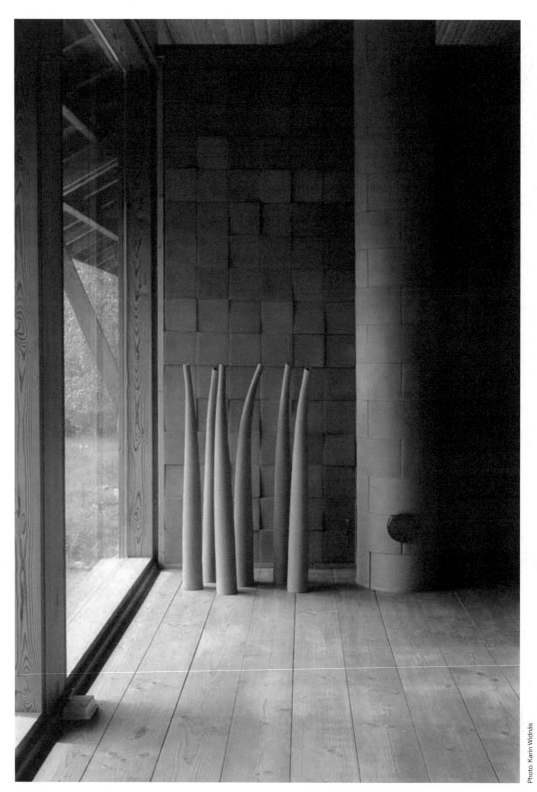

우드와 세라믹을 건축 디자인에 접목한 레지던스

Photo. Karin Widnäs

카린의 세라믹 타일 작품으로 벽이 장식된 레지던스

접할 수 있는 가격의 핸드 페인트 세라믹 아트를 만들기 위해 'More Beautiful Every Day'라는
팀을 만들어 단순한 기능성 식기가 아니라 '일상에 아름다움을 주는 디자인'을 추구하기 시작했다.
이후 1931년 예술 부서를 신설하고 실력 있는 아티스트와 디자이너들을 고용하기 시작했다.
예술 부서는 이후로 아라비아뿐 아니라 핀란드 세라믹 디자인과 예술을 세계적인 명성의 반열에
올려놓았다(참고: ARABIA, Ceramics / Art / Industry, Designmuseo & MARIANNE AAV,
ELISE KOVANEN, HELENA LEPPANEN, SUSANNA VAKKARI, SUSANN VIHMA, TAPIO
TYLI-VIIKARI, 2009).

　　1980년대부터 건축 인테리어 디자인의 소재로 세라믹을 연구해온 카린은 헬싱키의 도시
생활에 피로함을 느끼고 1995년 핀란드 예술인 마을인 피스카스 빌리지로 이주했다. 피스카스

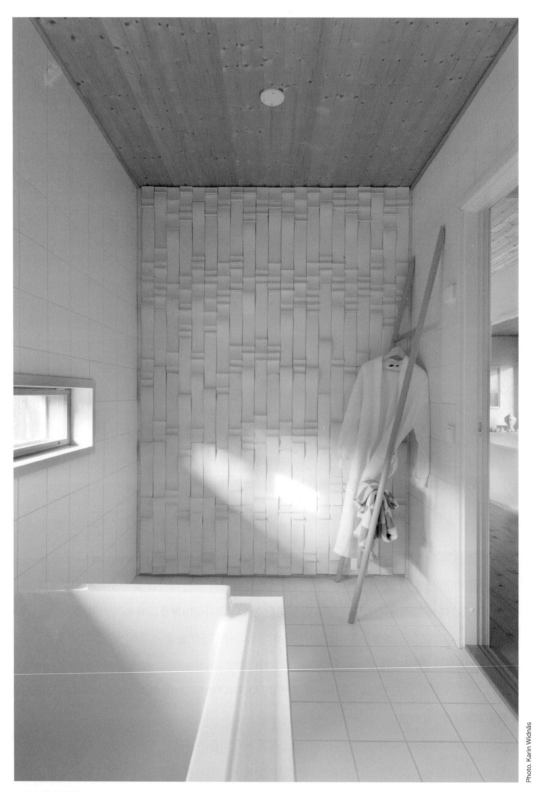

카린의 세라믹 작품으로 벽이 장식된 레지던스 욕실

빌리지에 정착한 카린은 건축 디자이너 투오모 시토넨, 피스카스 마을의 목공장인 카리 비르타넨과 함께 새 고향에서 세라믹을 건축 인테리어 디자인에 접목한 마을의 랜드마크 건축물을 탄생시켰다. 건축 설계사 투오모의 도면이 완성되자마자 카린은 외장재로 사용할 세라믹 벽돌을 전통적인 방식으로 직접 굽기 시작했다. 실내벽의 내장재로 사용할 타일과 바닥재, 거실의 벽난로와 욕실에 사용될 벽타일과 세면도기까지 모두 핀란드의 세라믹 아트를 이끄는 그녀의 손에 의해 만들어졌다. 이렇게 건물에 사용될 세라믹 자재들을 손수 만들어 건축한 100여 평 규모의 스튜디오 레지던스가 완성되기까지 10년이라는 긴 세월이 걸렸다. 그녀의 이 실험적 공간은 2006년 핀란드 내에서 '올해의 목조 건축물'로 선정되며 여러 해외 국빈들이 방문하는 피스카스 빌리지의 명소로 자리매김했다.

카린의 스튜디오 레지던스는 한 아티스트의 꿈이 완성된 공간임과 동시에 그녀의 새로운 꿈이 펼쳐질 미래의 공간이기도 하다. 카린의 새로운 꿈은 남은 생애 동안 핀란드 세라믹 아티스트들의 기술이 핀란드 내에서 계속 유지되고, 이들이 더 열정적으로 작업을 하며 해외의 유수 디자이너들과 협력할 수 있는 환경을 만들어주는 것이다. 2006년부터 카린은 자신의 공간을 국내외 세라믹 아티스트들의 스튜디오로, 전시장으로, 갤러리로 사용할 수 있도록 개방했다. 이 일환으로 2014년 한국의 세라믹 작가 그룹인 시나위가 카린의 레지던스에서 전시를 하기도 했다. 카린의 세라믹 아트에 대한 열정은 끝없는 도전과 실험을 가능하게 했고, 2017년 핀란드 정부로부터 문화 예술의 발전에 기여한 공로를 인정받아 프로핀란디아 훈장을 수여받았다.

카린은 도자기 페인팅을 하던 어머니의 영향으로 어려서부터 도자기에 그림을 그리며 클레이라는 소재와 친해졌다. 이미 9살에 세라믹에 매료되어 이후로 일생을 세라믹과 함께 보낸 카린은 이렇게 말한다.

"세라믹 공예란 끊임없는 실험 작업이다. 세라믹은 재료와 과학에 대한 이해, 디자인, 실험, 열정과 육체적 노고를 모두 요한다. 따라서 세라믹을 다루는 디자이너는 열정과 실패를 두려워하지 않는 투지가 필요하다. 실패해보지 않는다면 결코 배울 수 없다."

빌레 코꼬넨

Ville Kokkonen

산업 디자이너, Ville Kokkonen Office for Industrial Design GmbH 창업자

www.villekokkonen.com

"디자이너로서 양보할 수 없는 가장 중요한 나만의 신조는 새로움을 끊임없이 추구하는 것, 지금까지 시도되지 않은 새로운 시각으로 도전하는 것이다. 소재, 기술, 가치, 형태, 기능 등 그 무엇이든 간에 새로운 시도가 있어야 한다."

빌레 코꼬넨

끊임없는 새로움

빌레 코꼬넨

Ville Kokkonen

산업디자인을 전공한 빌레는 2004년 디자인 스튜디오를 설립한 후 이딸라littala, 바르칠라Wartsila와
같은 핀란드 대기업들과 함께 다양한 리서치와 제품 기획, 제품 디자인, 소재 디자인 등의 프로젝트를
수행했다. 2005년 아르텍 프로젝트에서 우드펄프를 활용한 천연 신소재를 연구하게 된 인연으로
아르텍의 사내 제품 개발 디자이너로 일하기 시작했다. 이후 2009년부터 2014년까지 아르텍의 디자인
디렉터로 일했다. 빌레가 아르텍과 일하기 시작하면서 처음으로 사내 디자인팀을 꾸려 아르텍을 도쿄,
뉴욕, 베를린, 스톡홀름 등에 오픈시키는 등 글로벌 라이프스타일 브랜드로 성장했다. 2014년에는
스위스 취리히에 개인 디자인 스튜디오를 설립하고 핀란드와 스위스를 오가며 아르텍을 포함한 다양한
글로벌 기업들의 프로젝트를 맡고 있다.

　　빌레는 아르텍의 디자인 총괄이 되면서 마케팅팀과 함께 1930년 이후 축적된 아르텍의 디자인
아카이브를 분석하여 기업의 포트폴리오를 재정비했다. 알바르 알토, 아이노 알토, 일마리 타피오바라
등 핀란드 디자인의 현대화를 이끈 거장들의 헤리티지를 아르텍에 재탄생시켜 아르텍 브랜드를
강화했다. 또한 외부 디자이너들과의 다양한 콜라보레이션과 해외 전시 등을 주도하고 아르텍의 사내
매거진 '에넥스'를 창간하여 브랜드 스토리를 많은 대중들과 공유했다.

　　이러한 아르텍의 변화를 이끈 디자인 총괄로서 빌레의 역량은 무엇이었을까? 그는 3년 이상의

중장기적인 시각을 가지고 디자인팀이 마케팅팀과 함께 긴밀하게 협력하여 CEO의 비전을 구현할 수 있어야 한다고 강조한다. 또한 디자인팀의 리서치 능력을 강화해야 한다고 주장한다. 기업의 경영진 역시 변화해야 하는데, 빌레는 "경영진들은 전략적인 레이더망을 가지고 있는 디자인팀의 목소리를 초기부터 경청해야 할 필요가 있다. 지금과 같이 빠르게 변화하는 시장에서는 소재와 제품과 소비자에 대한 전략적 시각을 가지고 있는 디자인팀이 핵심적인 역할을 할 수 있기 때문이다."라고 말한다

핀란드 디자인의 경쟁력에 대한 빌레의 설명은 이렇다. 첫째, 핀란드는 기업 문화와 의사결정 과정이 명확하고 명료하다. 어떤 사안에 대해 누가 어떻게 의사 결정을 내리는지가 상당히 투명하고, 협의를 거쳐 한 번 내린 결정은 큰 흔들림 없이 추진된다. 그리고 그러한 의사 결정이 가져오는 결과에 대한 책임을 개인에게 지우지 않는다. 따라서 책임에 대한 공포감 때문에 왜곡된 의사 결정을 하지 않아도 된다. 즉, 소신을 가지고 자신이 믿는 바를 추진할 수 있는 환경이 허용된다. 둘째, WHY에 대한 교육을 중시하는 핀란드인들은 작동의 원리 등 엔지니어링에 대한 이해도가 높고 논리적 사고가 발달하였기에 문제해결 능력이 높다. 정치적으로 문제를 접근하기 보다 실용적으로 문제해결에 집중한다. 셋째, 핀란드 디자인은 불필요한 장식적 담론decorative dialogue을 피한다. 여기에 더하여 필요한 기능에 집중하는 핀란드인의 성향은 간결한 기능성 디자인으로 표현된다. 개인이든 기업이든 정부든 '경쟁력'이란 결국 의사결정 – 문제해결 – 간결화, 이 세 가지의 핵심 축이 잘 잡혀있느냐에 달려 있다.

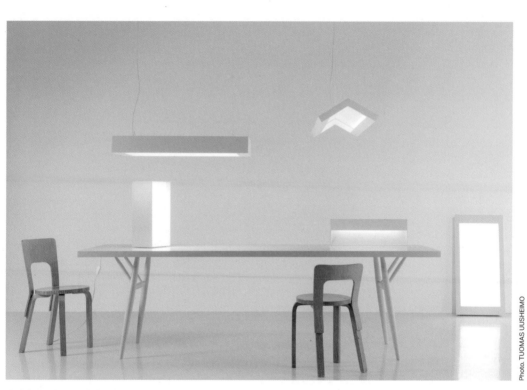

빌레의 조명 화이트 브라이트 라이트White Bright Light

Photo. TUOMAS UUSHEIMO

빌레 코꼬넨

Ville Kokkonen

나탈리에 라우텐바허

Nathalie Lautenbacher

세라믹 디자이너, 스튜디오 나탈리에 엘Studio Nathalie L 창업자

https://nathaliel.fi

"실패는 창조의 일부분이다. 언제나 성공해야 하고 언제나
옳아야 한다는 압박감이 있다면 절대로 새로운 창조,
변화와 혁신은 나올 수 없다. 따라서 성공에 대한 압박감을
떨쳐버리는 것이 중요하다. 최고가 되는 목표보다 지속적인
도전과 실험, 실패와 성과의 분석, 그리고 배움을 통해
성장과 리뉴잉을 해나가는 연속적인 커브가 중요하다."

나탈리에 라우텐바허

나를 표현할 수 있는 그곳

나탈리에가 작업을 하는 오브제들은 컵, 그릇, 주전자, 캔들 홀더 등과 같이 무엇인가를 담는
용기container 이다. 이러한 용기들은 내부, 외부, 그리고 내부와 외부간 관계로 이루어진다. 그녀에게
용기란, 무언가를 단순히 담고 마시는 것이 아니라 디자이너의 아이디어를 보관하는 오브제다. 우리의
삶에 중요한 무엇인가를 그 내용에 따라 어떠한 형태로 어떻게 담거나 보관할 것인지 디자이너가
특정한 아이디어로 구현해내는 것이다. 용기는 무엇인가를 보관할 뿐 아니라 보존하는 목적도 갖는다.
보관과 보존은 다르다. 보관은 일시적으로 담아두거나 맡아둠을 의미하고 보존은 오랫동안 유지될
수 있도록 지속적으로 관리함을 의미한다. 보관이 기능성에 관한 것이라면 보존은 정체성에 관한
것이라고 해석할 수 있다. 나탈리에가 세라믹 용기를 특별하게 보는 이유가 여기에 있다. 안과 밖,
그리고 그 둘의 연결점이 디자이너의 정체성에서 출발하여 기능적으로 형상화되기 때문이다.

나탈리에에게 디자이너라는 직업은 창작의 과정을 통해 자기 자신을 표출할 수 있다는 점에서
매력적이다. 스쳐가는 순간의 분위기, 감성, 관심, 영감을 포착하여 디자이너 안에 내재하고 있는 나를
표출해내는 그 과정과 결과물에 매료된다. 우리는 많은 경우 인생을 살면서 내가 가지고 있는 나의
욕구와 감성과 직관을 표출하기보다, 감추거나, 억압하거나 심지어 자신의 내면을 억제하는 삶을
살아가고 있지 않은가? 하루 중 가장 많은 시간을 보내는 장소에서 나 자신을 자유롭고 창의적으로

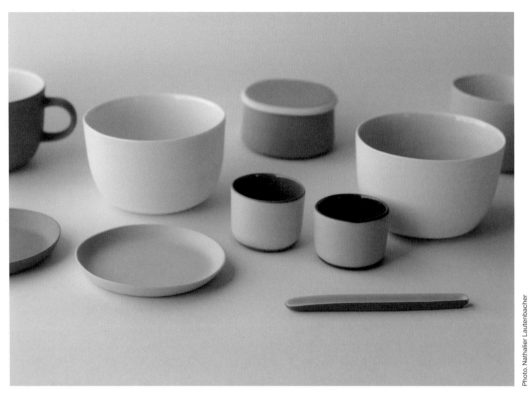

나탈리에의 세라믹 시리즈

Photo. Nathalier Lautenbacher

표현할 수 없는 일을 해야 한다면 우리는 결코 행복하지 못할 것이다. 나는 지금 내가 나를 자유롭게 표출할 수 있어도 있는 그대로 온전히 환영 받고 인정받을 수 있는 곳에 있는가? 내 안에 내재하고 있는 나의 모습이 자연스럽게 외부 세계에 반영되고 관계를 맺고 있는가? 그 속에서 새로운 가치가 창조되고 그러한 창조 속에서 내 자신이 지속적으로 리뉴잉renewing되고 수직적 수평적으로 성장, 확대되고 있는가? 내가 속한 그 자리가 나를 자유롭게 표현할 수 없는 곳이라면, 우리는 무엇이 나를 붙잡아두고 있는지 근본적인 질문을 던져야 한다. 이는 인격적인 문제나 사회성을 말하는 것이 아니다. 내 안에 내재하고 있는 재능, 나의 감성, 나만의 시각과 해석, 직관, 그리고 나의 정체성과 창조성을 말한다.

　창의적 직업과 활동에서 체득해야 할 점에 관하여 나탈리에는 '시간에 대한 이해'라고 말한다. 작업 활동과 결과물 사이에 시간이라는 변수가 작용한다. 소재의 특성과 시간의 역학 관계를 이해하지 못한다면 결과물을 성공적으로 만들어 낼 수 없다. 디자이너는 어느 시점에서 숨을 고를지, 다른 길로 우회를 해야 할지, 아니면 원점으로 다시 돌아가야 할지를 생각할 수 있어야 한다. 시간을 재촉한다고 원하는 결과물이 서둘러 나오지 않고, 열심히 작업만 한다고 생산성이 높아지지 않는다. 하지만

디자이너라는 직업은 분명히 시한을 두고 결과물을 내야 한다. 따라서 시간이라는 변수를 어떻게
바라보고 활용하고 관리할 수 있느냐를 체득해 나가는 과정이 디자이너로서 성장하는 과정이다.

'시간의 변수'와 더불어 나탈리에가 강조하는 또 다른 한 가지는 '과정의 힘'이다. 그녀의 창조적
영감inspiration은 손으로 만드는 과정 도중에 더 많이 생긴다고 한다. 즉 외부에서 오기보다는 작품을
창조해내는 전체 과정 속에서 탄생되는 경우가 더 많다. 따라서 어떤 영감이 떠오르지 않는다고 무조건
손을 멈추어버리면 오히려 더 아이디어가 소멸하게 된다. 머리를 쓰고 손을 쓰고 집중하여 만들고
실패하고 분석하고 고민하고 다시 도전하는 그 과정 속에서 아이디어가 생겨나고 진화한다. '시간의
변수'와 '과정의 힘'이라는 이 두 가지 측면은 어찌 보면 보완적임과 동시에 상충적이다. 결국 이 두 가지
요소들을 얼마나 잘 다루느냐가 디자이너의 역량을 결정짓는다.

디자이너는 끊임없이 자신을 리뉴잉하면서 새로운 한계에 도전해야 한다. 새로운 소재에
도전해야 하고 그 소재의 가능성을 확장해야 한다. 그 과정에서 실패하고 새로운 배움을 얻어가며
자신을 리뉴잉하는 것이다. 나탈리에는 말한다. "세라믹이라는 소재는 절대로 성공을 보장할 수 없다.
그 과정에는 무수한 예측하지 못했던 '서프라이즈'가 숨어 있고, 실패의 순간이 성공의 모티브가 되기도
한다." 실패를 두려워한다는 것은 자신에 대한 신뢰와 확신이 결여되어 있다는 것을 말하기도 한다.
언제나 정확해야 하고 정답이어야 하고 예측가능성과 확률과 통계에 의존하는 '성공'적이고 '안정'적인
길을 가고자 한다면 어쩌면 그는 가장 빠르게 로봇과 인공지능에 의해 대체될 가능성이 높을 수도 있다.
인간의 불확실성과 예측불가능성, 각기 다른 개인의 개성과 변수들, 그리고 그에 수반되는 실험과
실패의 요소들은 두려움의 원천이 아니라 새로운 가능성을 열어주는 기회이다.

민나 파리까

Minna Parikka

패션디자이너, 패션슈즈 브랜드 Minna Parikka 창업자

www.minnaparikka.com

"아무리 야망이 크고 직업이 성공 가도를 달리더라도 유소년 시절의 장난기와 감성을 느끼지 못하고 산다면 서글픈 일이다. 우리가 몇 살이든지 상관 없이 어린 시절 무의식적으로 즐기고 경험했던 그 장난기와 모험심은 우리 속 어딘가에 내재되어 있다. 나의 디자인과 아이덴티티가 사람들 속에 억제되어 있는 그 유아적 감성과 에너지를 꺼내줄 수 있기를 바란다. 민나 파리까 신발을 신고 여행을 떠난다면 나의 스토리가 사람들의 삶 속에 살아, 함께 여행을 하게 되는 것이다."

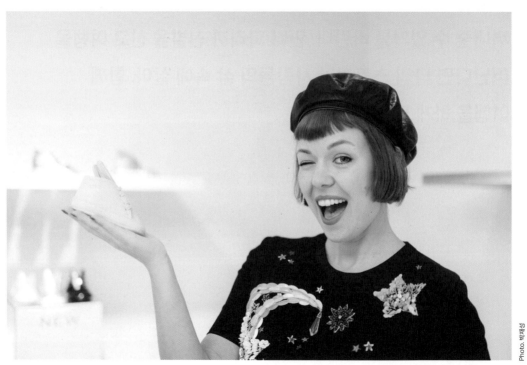

헬싱키 민나 파리까 플래그쉽 스토에서 만난 민나 파리까

장난기와 모험심

핀란드에서 가장 큰 패션슈즈 브랜드 민나 파리까를 15년 동안 이끌어온 디자이너이자 창업자 민나
파리까. 1980년생인 그녀에게서 아직도 10대의 꿈과 통통 튀기는 생기발랄한 감성을 생생하게 느낄
수 있다. 그 비결은 자신의 일을 즐기는 것. 지금까지 민나 파리까라는 브랜드를 키워오는 동안 수많은
우여곡절이 있었고 다른 길을 생각해보고 싶을 만큼 힘든 시절도 있었다. 하지만 패션의 완성이라고
하는 신발을 디자인하고 민나 파리까를 세계적인 인지도의 브랜드로 키우는 이 일 말고 그녀가 더
즐겁게 할 수 있는 다른 일을 찾지 못했다고 한다. 그녀는 말한다.

> "나의 사업은 단순히 비즈니스가 아니라 완전한 라이프스타일이다. 디자인으로 시작하여
> 브랜드를 만들고 비즈니스를 운영하려면 삶이 일에 몰입되어야만 한다. 단순히 나의
> 디자인에 대한 즐거움에서 더 나아가 함께 일하는 직원들과 파트너들의 인생까지 감싸
> 안아야 하기 때문이다."

'워라밸'이라는 단어 자체가 그녀에게는 필요 없다. 일이 여가이고 삶이기 때문에, 일 자체가
너무나 즐겁고 역동적이므로 별도로 여가 생활을 분리할 필요가 없다는 것이다.

민나는 자신의 디자인과 브랜드에 대해 매우 확고한 시각을 갖고 있다. 토끼 귀가 민나 파리카를 성장시킨 상징적 디자인이긴 하지만, 캐릭터 디자인은 하나의 비주얼적인 상징물에 지나지 않는다고 본다. 이 시각적인 디자인에 어떠한 감성적인 아이덴티티를 불어넣느냐가 가장 중요하다.

캐릭터 디자인과 감성적 정체성을 잘 보여주는 예가 무민Moomin이다. 1914년생인 핀란드의 여성 아티스트 토베 얀손Tove Jansson의 손에서 태어난 무민 이야기. 많은 사람들이 어린이용 동화로 알고 있지만 사실 무민 이야기는 성인들도 볼 수 있는 심오한 메시지를 담은 그림책이다. 무민 이야기는 50여 개의 언어로 번역 출판되었을 뿐 아니라 캐릭터 비즈니스로 전세계에 라이센싱되어 수 천가지 이상의 캐릭터 상품이 만들어졌고, 또 애니메이션으로도 만들어졌다. 무민이 단순히 성공적인 시각 디자인에만 머물렀다면 반세기가 넘도록 오랫동안 사랑을 받기 어려웠을 것이다. 무민의 성공 비밀은 사람의 마음을 움직이는 감성 코드다. 무민 이야기 시리즈 중 <특별한 보물> 편이 무민 감성의 진수를 가장 잘 보여준다고 생각하는데 이야기는 이렇다.

예쁜 앞머리, 앞치마, 하모니카, 모자, 붉은 원피스 등 뭔가 자신만의 개성을 보여주는 물건들을 하나씩 가지고 있는 친구들에 비해 맨몸에 아무 장식도 없고 자신을 상징할만한 아무런 물건도 없는 무민은 어느 날 고민에 빠진다. 친구들처럼 자신만의 보물을 갖기 위해 무민은 여행을 떠난다. 여행에서 여러가지 새로운 보물들을 발견해 모아오지만 무민은 결국 자기보다 더 잘어울릴 친구들에게 하나씩 보물을 다 나누어주고 결국 자기는 아무런 보물을 찾지 못했다고 고백한다. 무민의 엄마는 무민을 이렇게 격려한다. "네게는 눈에 보이지 않는 보물이 있어. 그건 바로 모두를 생각하고 위할 줄 아는 마음이야. 네 속의 그 보물을 확인한 특별한 여행이었던거야." 단순한 시각디자인이라도 이런 온기 있는 감성이 무민이라는 캐릭터에 녹아 있기에 오랫동안 사랑받는 캐릭터로 살아 있는 것이다.

민나 파리까의 이야기로 다시 돌아가보자.

"나의 디자인에서 매우 중요한 부분은 컬러와 유머다. 민나 파리까 신발을 보면서 사람들이 단조로운 일상에 장난기와 일탈의 파동을 느낄 수 있기를 바란다. 그러한 감성의 움직임이 있다면 민나 파리까를 신고 용기를 얻어 모험을 떠날 수 있을 것이다."

민나 파리까는 유머러스한 디자인으로 시선을 발로 옮겨와 재미나고 소소한 대화의 창을 열어주는 일상의 모티브가 된다. 많은 고객들이 민나 파리까 신발로 서로 벽을 허물고 대화를 시작한다. 어떤 이들은 이러한 대화가 연결점이 되어 인생에서 중요한 관계를 맺기도 하고 심지에 결혼에 이르기까지 한다. 유쾌함과 유머를 담고 있는 디자인은 '예기치 못한 초대'를 가져온다. 흥미로운

디자인만으로도 사람들의 호기심과 호감을 불러일으켜 대화를 이끌어내고 여기서 예상치 못한 관계가 시작된다. 우리의 삶에서 '살아 있는 디자인'이란 이런 힘이 있다. 사회 생활을 시작한 성인들에게 일탈과 모험이란 생각보다 큰 결단을 요구한다. 대학 입시와 취업이라는 사회적 압박 속에서 우리는 10대의 꿈을 잃어 버릴 것을 강요당하고 모험이란 생각지도 못할 사치가 되어 버렸다. 민나는 자신의 디자인과 스토리텔링으로 사람들에게 소소한 삶의 일탈을 상상하게 하는 장난꾸러기 소녀다.

민나는 언제나 여행을 하며 한 곳에 머무는 것을 좋아하지 않는, 에너지가 넘치는 가족 속에 자라났다. 가족에게 전달받은 이러한 흥과 호기심은 패션에 대한 열정으로 자연스럽게 자라났다. 그리고 이러한 '장난스러움'은 민나 파리까의 디자인으로 표출되고 브랜드 아이덴티티가 되었다. 신발에서 시작된 행복감이 사람들의 마음을 지나 뇌로 전달되어 우리의 발을 새로운 행복의 여정으로 인도한다. 디자인은 새로운 감정을 불러 일으키고 예상치 못한 행동을 취하게 하여 잠재적으로 욕망하던 자신만의 행복의 길로 인도하는 마술을 부린다.

페까 파이까리

Pekka Paikkari

세라믹 아티스트, 세라믹 디자이너, Arabia Art Department Society 회원
http://pekkapaikkari.com

"나는 항상 기본으로 돌아간다. 흙을 만질 때 가능한
최소한의 도구를 사용하고 꾸밈을 제거하고자 한다. 이렇게
기본으로 돌아가면 새로운 방식을 발견하게 된다."

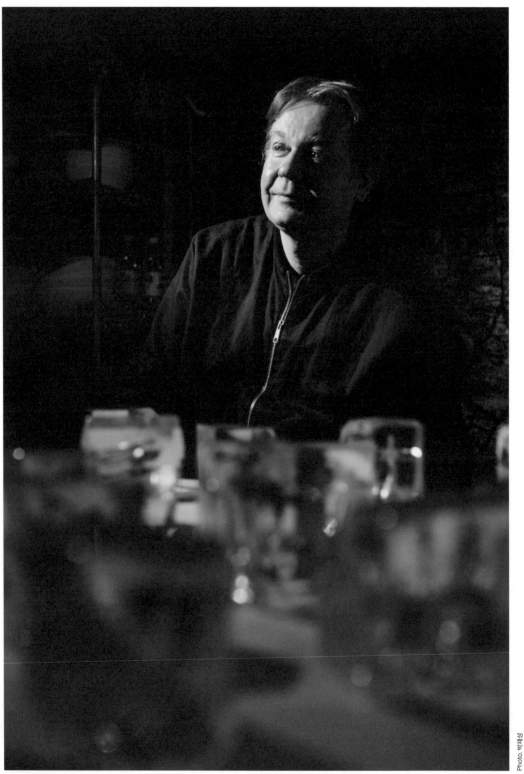

페까 파이까리

단순화의 힘

페까 빠이까리

Pekka Paikkari

대학에서 미술과 공예를 전공한 페까는 1983년부터 핀란드의 라이프스타일 브랜드 아라비아에서
제품 디자이너이자 아티스트로 일했다. 합리적으로 문제를 해결하는 디자이너와 직관에 기반해
자유로운 표현을 펼치는 아티스트의 서로 다른 역할을 동시에 수행하면서, 페까는 접근의 유연성과
새로운 테크닉을 기를 수 있었다. 인위적인 경계를 허무는 것을 좋아하는 그는 소재를 유연하고
다양하게 사용하고 예상치 못한 형태와 공간 포지셔닝으로 언제나 한계에 도전해왔다. 하지만 시간이
흐르고 계속해서 새로운 작업을 시도할수록 페까는 '기본'과 '단순화'의 힘을 더욱 깨달았다. 페까의
세라믹 작업에서 가장 중요한 것은 가장 단순한 솔루션을 찾아내는 것이다. 단순화가 가장 힘든 일이기
때문이다. 페까를 포함한 대부분의 핀란드 디자이너들은 외부적 환경보다 내적 동기로부터 디자인
영감을 얻는다고 공통되게 이야기한다. 디자인이 필요한 이유, 즉 WHY라는 질문에서 출발하기
때문이다. 이 WHY가 확실하면 최대한 단순화된 해결책을 찾을 수 있다.

세라믹은 '시간의 창조적 시각화'라고 할 만큼 시간에 대한 개념이 중요하기에, 페까의 세라믹
작업 역시 시간이라는 요소를 강하게 품고 있다. 흙이라는 소재의 원천 자체가 시간을 내포할
뿐 아니라 흙을 주무르고 가마를 준비하고 소성되는 동안 인내심을 필요로 한다. 그는 자신의
세라믹 작품으로 시간에 관해 이야기하고자 한다. 시간이란 그 자체가 외부적으로 표출되는 매우

단도직입적이며 정직한 소재다. 인생을 어떻게 보냈는지가 얼굴에서 드러나고, 시간을 어떻게 보냈는지가 실력에서 나타난다. 누군가와 함께 시간을 보낼 때 관계가 쌓여가고, 긍정적이든 부정적이든 그 시간은 관계를 정의한다. 그래서 흙으로 시간을 표현할 때는 장식적인 요소를 최대한 제거하고 작업자가 어떠한 본질에 집중할 것인가에 대한 명확성이 필요하다. WHY와 기본에 충실하면 시간은 우리에게 답을 준다. 그렇게 얻은 그 답으로 우리는 다시 시간을 재생산한다. 흙으로 그림을 그리는 아티스트, 페까가 표면의 질감, 균열, 색감으로 시간의 흔적을 관객들과 소통하고자 하는 이유이다.

디자인이란 어디에나 존재한다. 서비스이든 오브제이든 공간이든. 핀란드를 대표하는 세라믹 아티스트인 페까에게 디자인이란 '무언가를 보다 더 좋게 만드는 것'이다. 즉, 매일 매일의 일상에서 우리가 당면하게 되는 문제들에 대한 해결책을 찾아가는 길이다. 그리고 디자이너란 이러한 디자인을 눈으로 볼 수 있도록 가시화하는 사람이다.

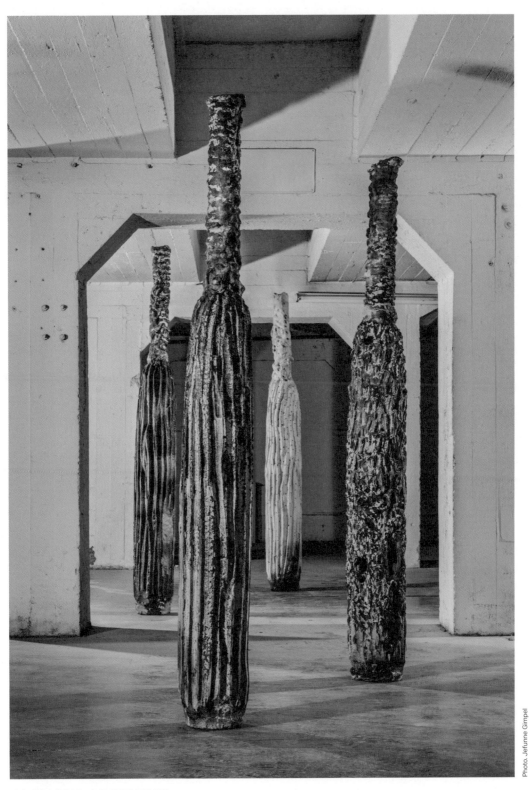

페까 파이까리의 1.8m 높이 세라믹 조각 작품

세뽀 코호

Seppo Koho

조명 디자이너
www.sectodesign.fi

"내 안의 열정, 그리고 협력 이 두 가지가 키워드라고
생각한다. 나는 경쟁을 좋아하지 않는다. 경쟁은 답이
아니다."

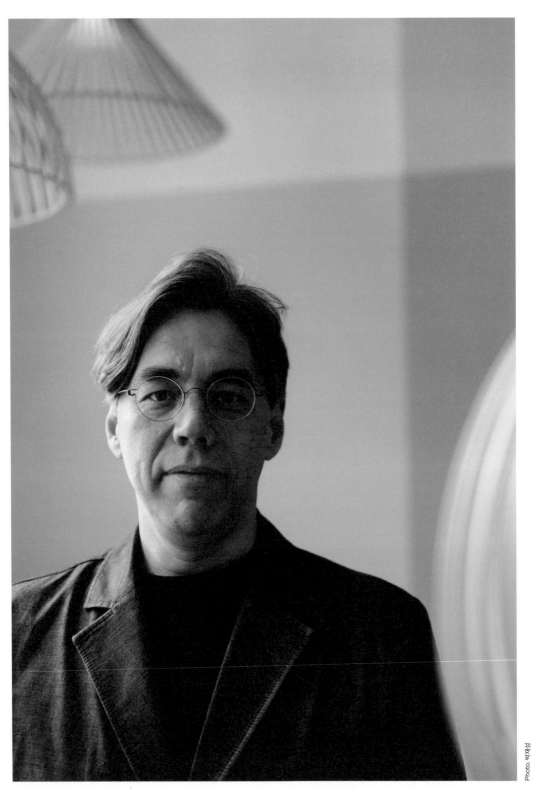

헬싱키 스튜디오에서의 세뽀 코호

경쟁은 답이 아니다

아르텍의 알바르 알토 조명 이후 가장 널리 사랑 받는 핀란드 조명 브랜드를 들라고 한다면 단연 섹토Secto가 떠오른다. 조명은 전체의 공간 중 유일하게 어떠한 면과도 접촉하지 않으면서 단독으로 공중에 떠 있는, 즉 공기를 재우는 가구다. 그래서 공간을 손쉽게 변화시키고 공간에 강한 개성을 줄 수 있는 아주 흥미로운 오브제다. 섹토 디자인을 탄생시킨 조명 디자이너 세뽀 코호는 빛 자체보다는 빛을 담아내는 모양에 관한 관심 때문에 조명 디자인에 매료되었다.

 지난 25년여간 디자이너의 길을 걸어오면서 항상 성공 가도만을 달리지는 않았을 세뽀. 뜻하는 대로 되지도 않고 무엇을 해야 하는지 감이 잡히지 않으며, 어느 방향으로 가야 하는지 모를 때도 종종 있었을 것이다. 이렇게 어떤 일도 잘 풀리지 않는 시간을 만났을 때 세뽀는 그냥 그 자신의 목소리를 듣는다고 한다.

> **"내가 하면서 행복한 것, 내 마음이 이 길로 가는 것이 옳다라고 하는 것을 따르고자 한다.**
> **적어도 초기에 방향을 잡을 때는 말이다. 그 이후에는 다른 사람들의 의견에 귀를 기울이고**
> **그들과 협력할 수 있는 방법을 모색한다."**

디자이너라는 직업은 독특하다. 자유와 제약이라는 두 개의 막대기를 가지고 균형을 잡으며 줄 위를 걷는 것과 같다. 생각과 아이디어와 시간과 환경, 모든 면에서 제약 없이 자유로워야 좋은 디자인이 나올 수 있지만, 또한 제품화가 되어 시장에 나오기까지는 단계 단계마다 마감 시한이 있어야 약간의 압박감을 가지고 일들이 마무리되고 완성되어 나간다. 따라서 디자이너 자신이 이러한 자유와 제약이라는 요소를 잘 가지고 놀 줄 알아야 한다. 자신이 자리한 시간이라는 환경 안에서 스스로를 컨트롤 할 수 있는 능력, 소위 말하는 시간과의 '밀당'이 매우 중요하다. 원하는 목적지에 도달하려면 거친 파도를 헤쳐 나가야 하는 힘든 항해이지만 이 항해를 하다 보면, 예측할 수 없이 나에게 불쑥 불쑥 밀려오는 험난한 여정을 어느새 즐길 수 있게 된다.

그리고 그러한 여정을 견디다 보면 어느새 목적지에 도착한다. 디자이너의 길 뿐 아니라 모든 사람들의 삶의 여정이 다 똑같다. 한 고비를 견뎌야 다음 고비도 견딜 수 있는 힘이 생기고 고비를 넘기면서 지혜가 쌓이고 겸손해진다. 항해를 위해서는 정박된 밧줄을 풀고 출발을 해야 하고 노를 저어야 앞으로 나아간다. 그러나 무작정 가서는 얼마 못 간다. 풍향을 이해해야 하고 속도를 이해해야 하고 지형을 알아야 하고 방향을 잡아줄 도구가 필요하고 함께할 동료들이 필요하다. 세뽀는 홀로 항해할 줄도 알지만 목적지에 도달하기 위해서는 다른 사람들의 도움과 협력이 필요함을 아는 디자이너다.

핀란드에서는 자신의 진로를 당사자 자신이 스스로 결정한다. 부모가 영향을 주려고 하기도 하지만 강요하지는 않는다. 따라서 자신이 즐거워하고 배워보고 싶은 방향을 스스로 생각하고 탐구한다. 그러면서 자신의 직업을 선택하고 도전해본다. 또한 한 직업을 선택했다고 해서 평생 그것만 할 것을 기대하지도 않는다. 무엇보다 이런 결정에 부모나 주위의 압력은 크게 개입되지 않는다. 대학 이후에는 부모로부터 경제적, 정신적으로 독립하기 때문에 자신이 원하는 것이 반대당하거나 원치 않는 진로를 강요당하는 경우는 거의 없다. 자신의 내면이 무엇을 원하는지 경청하고, 새로운 길로 인도하는 문을 열고 나아가는 용기를 낸다. 또한 새로운 세계에서 후회 없이 땀 흘리고, 실험하고, 실패하고, 배우는 그 길은 결국 본인 자신이 결정해야 한다. 그러니 요소 요소에서의 변곡점에서 어떠한 결정을 내릴 때 마다 WHY에 대해 스스로에게 질문해볼 필요가 있다.

세뽀의 디자인 이야기로 다시 돌아가 보자. 그는 새로운 모델을 개발할 때, 그림으로만 디자인 하는 데 그치지 않고 직접 손으로 목공 작업을 해서 시제품mock-up을 만든다. 복잡하고 어려운 디자인의 경우 목수가 '이건 어려워서 못 만들 것'이라고 하면 그는 자신이 직접 어떻게 그의 디자인을 실제 제품으로 만들어낼 수 있는지 보여주고 설명한다. 지난 25년간 세뽀가 지속적으로 새로운 제품을 디자인하고 시장에 신제품을 내놓을 수 있었던 것도 이렇게 그가 직접 손으로 자신의 디자인을 구현해

보일 수 있었기 때문이다. 디자인을 전공하는 학생들과 젊은 디자이너들에게 그는 이렇게 조언한다.

"디자인 제품이 가격으로 경쟁을 하게 된다면 오래가지 않아 시장에서 사라진다. 분명히 그
제품만의 유니크한 디자인이나 소재나 스토리나 감성이 있어야만 오랫동안 사랑 받을 수
있다. 또한 모양이나 색과 같은 외형적인 요소들 보다는 기능적인 요소들, 왜 그러한 형태와
색감과 디테일을 갖추게 되었는지 끊임없이 WHY에 대한 질문을 해야 한다. 이를 위해
디자이너는 자신이 직접 시제품이나 프로토타입을 만들어볼 수 있어야 한다."

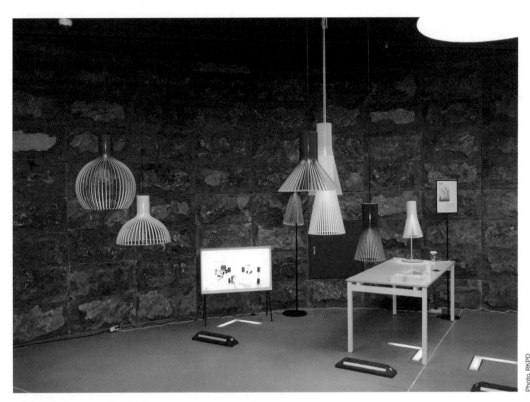

나무의 곡선이 유려한 섹토 디자인 조명

Seppo Koho

Photo. RKPD

요한나 굴리센

Johanna Gullichsen

텍스타일 디자이너, 요한나굴리센 창업자

www.johannagullichsen.com

"예술을 사랑하는 가정에서 자라다."

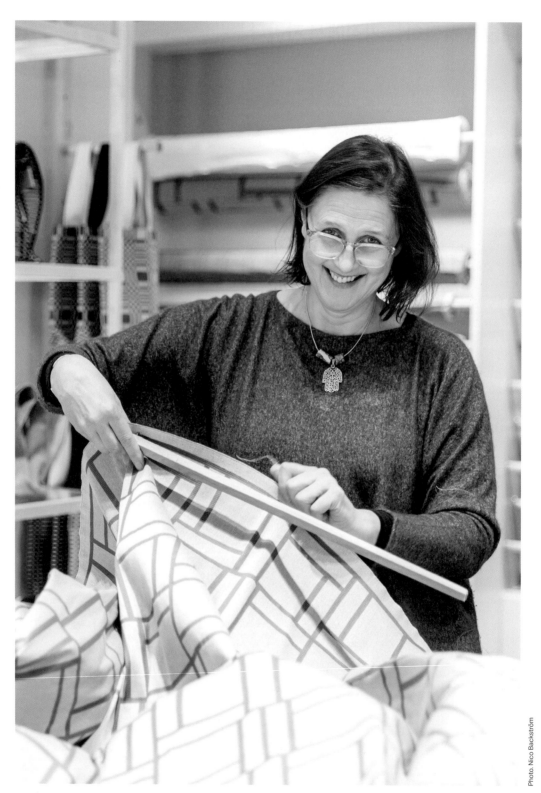

요한나 굴리센과 헬싱키 플래그십 스토어

시간이 지날수록 소중해지는 것

요한나 굴리센

Johanna Gullichsen

대다수의 핀란드인들이 예술을 사랑하는 가정 환경 속에서 자라지만, 요한나 굴리센은 조금 더
특별하다. 그녀의 외할머니는 마이레 굴리센으로 알바르 알토와 함께 세계적인 가구 브랜드 아르텍을
창립한 파트너이자, 핀란드 내에서 가장 큰 예술 후원자였다. 1938년에서 39년 사이 지어진 알바르
알토 디자인의 빌라 마이레아는 마이레 굴리센 부부를 위해 건축되었는데. 알토의 가장 가까운
친구였던 마이레는 새 저택 건축 디자인을 알토에게 맡기면서 '디자이너로서 실험해보고 적용해보고
싶은 모든 것을 마음 껏 이 집에 시도해보라.'라고 완전한 자유를 주었다. 알토는 당시 생각할 수도 없던
방식인, 거대한 창문을 수동 개방하여 정원과 거실을 하나로 연결시켰고, 거대한 벽체를 슬라이딩 시킬
수 있도록 하여 공간의 유연성을 극대화 시켰다. 아트 콜렉터인 마이레의 미술 소장품들을 보관하고
콜렉션 교체가 쉽도록 작품 수납 공간을 벽체의 숨은 공간을 이용해 마련했다. 잦은 리셉션과 VIP
게스트 다이닝을 위해 주방과 다이닝 공간의 효율성을 극대화할 수 있도록 공간과 가구, 수납과 쿠킹
시설들 디자인했다. 마이레 굴리센의 가드닝과 하리 굴리센의 경영자로서의 필요가 집안 내에 잘
반영되도록 하여 사용자의 만족감을 충족시켰다. 빌라 마이레아 건축 디자인에서 중요한 두가지의
컨셉은 주변의 숲과 주택, 즉 자연과 사람의 자연스러운 연결과 조화, 그리고 사용자의 열정과 욕구를
공간에서 펼칠 수 있도록 하는 'desire-driven design' 이다. 이는 단순한 편리성을 충족시키는

기능적 디자인과 다른 관점을 가지고 있다. 주택이라는 공간은 편리성 뿐 아니라 인간의 갈망과 동경과 열정desire, aspiration, passion을 만족시켜줄 수 있는 요소를 가지고 있어야 진정한 휴식을 제공할 수 있는 온전한 공간이 될 수 있다. 빌라 마이레아는 레이 올덴버그Ray Oldenburg가 제시한 제1의 공간-집, 제2의 공간-직장, 제3의 공간-공공 장소의 요소를 모두 다 포함하고 있다. 제4의 공간이란 어쩌면 이 모든 세 가지의 공간을 모두 품을 수 있는 새로운 공간이 아닐까. 그런 의미에서 올해 82주년을 맞는 빌라 마이레아는 진정 시대를 앞선 공간이다.

코스모폴리탄이자 아티스트인 마이레 굴리센은 유럽 모던 아트와의 교류를 기피하던 당시 핀란드 예술계의 폐쇄적 민족주의 기류가 세계 예술계에서 핀란드를 고립시킬 수 있다고 우려했다. 이를 극복하기 위해 마이레는 스스로 사립 예술학교를 설립해 핀란드가 유럽에서 당시 일고 있던 모더니즘과 추상주의 미술에 개방적인 태도를 가지고 보다 폭넓은 교류를 가질 수 있기를 원했다. 마이레 굴리센을 통해 핀란드-유럽-미국의 현대미술이 교류를 갖게 되었으며 마티스, 피카소 알렌산더 칼더, 페르낭 레제, 한스 알프 와 같은 예술가들이 핀란드 예술계 및 알바르 알토와 친분을 갖게되었다. 예술 후견인이자, 콜렉터, 아트스쿨 교수이자 막대한 재력가였던 마이레가 아니었다면 북유럽의 고립된 작은 핀란드의 아트 & 디자인이 세계와 연결될 수 없었을 것이다. 아르텍 갤러리를 통해 전시회를 열고 판매되지 않은 작품들을 그녀가 직접 매입하면서 마티스, 고갱, 피카소, 드가 등 당대의 유명 화가들의 작품들을 소장하게 되었고, 마이레아의 저택 '빌라 마이레아' 에는 가격을 매길 수도 없는 작품들이 쌓이게 되었다(참고: Mairea Foundation).

이런 특별한 가정 환경 속에서 자라난 요한나 굴리센은 자연스럽게 예술과 디자인에 일찍부터 노출되었고 자연스럽게 눈과 감을 키울 수 있었다. 또한 굴리센 가문은 해외의 아티스트 커뮤니티에 광범한 인맥을 가지고 있었기에 요한나는 할머니와 함께 다양한 전시회를 다니며 많은 예술가들과 교류할 기회가 있었다. 어린 시절의 환경은 예술과 디자인적 소양을 키우는데 있어 영구적인 발자국을 남길 수 있다. 굴리센 가문의 코스모폴리탄적인 성향은 요한나의 유니버설한 디자인의 근원이 되지 않았을까? 어떤 소재와도 조화를 이루고 어떤 스타일의 공간에도 자연스럽게 그리고 세련되게 어울리는 요한나 굴리센 패브릭은 예술과 문화를 일찍부터 일상 속에서 접한 요한나의 디자인 능력에 기반한다.

마이레 굴리센이 자신의 감정을 신뢰하고 자신의 느낌이 말하는 바를 따르는 성향이었던 것과 달리, 요한나는 상당히 테크니컬하다. 헬싱키대학에서 예술사, 문학, 언어를 전공한 요한나 굴리센은 이후 포르보에 있는 포르보 크래프트 스쿨에서 직물직조 기술을 배웠다. 직물직조는 디자인의 다양한 요소 중 매우 테크니컬한 면이 강한 분야다. 직물을 직조하는 위빙 테크닉은 텍스타일에 프린팅을

하는 일반 패브릭 디자인들이 갖지 않는 기술적인 특성과 제약을 갖고 있기에 전혀 다른 디자인을
필요로 한다. 특수 패브릭을 캔버스로 삼아 직조 테크닉으로 패턴 디자인을 하는 요한나의 작업은 섬유
제조산업이라기 보다 패브릭 공예에 더 가깝다. 요한나는 성격상 어려서부터 어려운 것을 두려워하지
않았기에 까다로운 직물직조에 매력을 느꼈다고 한다. 누군가가 요한나에게 '이 테크닉은 어려워서
구현하기 힘들다.'거나 '불가능하다.'라고 말해도 그녀는 쉽게 꺾이지 않으며 오히려 해답을 찾기
위해 도전한다. 자신의 이러한 근성에 대해 그녀는 "핀란드인의 투지를 뜻하는 단어로 '시수SISU'가
있다. 시수가 내게는 끊임없이 새로운 테크닉에 도전하고 새로운 가능성을 모색하도록 하는 힘으로
작용한다."라고 설명한다. 1958년생인 요한나는 지금도 새로운 가능성을 멈추지 않고 계속
시도하는데, 최근에는 실크와 리넨, 그리고 코튼을 사용하면서 각 소재의 특성을 극대화시킬 수 있는
새로운 직조 테크닉을 개발하여 디자인을 하고 있다. 또한 각기 다른 색상의 원사를 믹스해 직조하는
방식으로 자연스러운 색상을 만들어 낸다.

요한나에게 있어 타임리스 디자인은 디자이너에서 출발하는 것이 아니라 사용자에서
출발한다.

"디자이너가 만들고 싶다고 해서 타임리스 디자인이 만들어지는 것이 아니다. 사용자들이
오래 사용해야 타임리스 디자인이다. 타임리스 디자인은 대부분 슬로우 디자인에서 나온다.
시간에 쫓기거나 또는 단기간에 매출을 끌어올리려고 일시적인 트렌드에 재빨리 편승하기
위한 디자인이라면 타임리스 디자인이 나오기 어렵다. 사용자들이 그러한 디자인에 깊은
가치를 두지 않기 때문이다. 나의 패브릭 작품은 첫눈에 반하는 사랑이 아니라 시간이 오래
갈수록 편안해지고 소중해지는 사랑과 같다."

스테판 사르파네바

Stepan Sarpaneva

시계 제작 장인Watchmaker, Sarpaneva Watches Oy 창업자
www.sarpanevawatches.com

"시계는 시간을 보기 위한 것이 아니라 스토리를 위한 것이다."

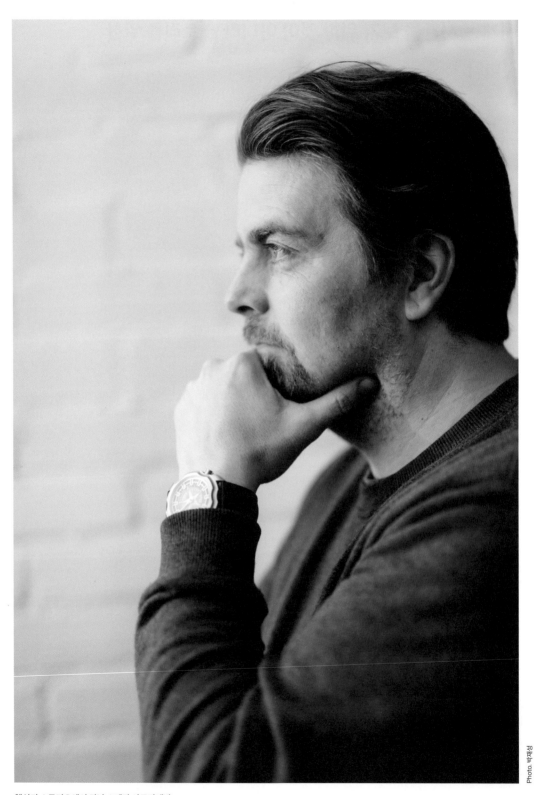

헬싱키 스튜디오에서 만난 스테판 사르파네바

손의 힘과 실험정신

오로지 '시간'만을 위하여 존재하는 초소형 기술과 디자인의 결합체인 시계. 시계는 단순히 시각을
알려주는 장치가 아니라 시간과 삶의 흐름이자 스토리다. 시계는 스토리의 기획, 전개, 그리고
스토리와 스토리 사이의 연결점을 위해 존재한다. 과거로 되감기를 할 수 없다는 점에서는 지극히
미래 지향적이고 절대성과 상대성을 동시에 가진 매우 오묘한 것이다. 시계는 항해를 위한 나침반에서
유래한다고 하니 역시나 '여정'과 '방향'이라는 삶의 중요한 축과 함께한다. 시계에 열광하며
예술작품으로 대하는 콜렉터들이 있는 이유가 이해되기도 한다.

 럭셔리 시계라고 하면 많은 사람들이 스위스를 떠올리겠지만 핀란드에도 수공예 명품 시계
브랜드가 있다. 수년 전 이 시계 브랜드의 창업자이자 디자이너이자 시계 장인인 스테판 사르파네바를
우연히 만난 적이 있다. 헬싱키에서 스쳐 지나가듯 짧게 인사를 나누었던 것은 참으로 행운이었다.
'사르파네바'라는 이름 자체가 하나의 디자인 브랜드인 핀란드의 디자인 명가에서 태어난 스테판
사르파네바. 1944년도에 설립되어 세계적 명성을 얻고 있는 핀란드 왓치메이킹 스쿨The Finnish School
of Watchmaking은 한 해에 오직 14~15명의 학생들만 선별하여 교육한다. 여기서 학생들은 수작업,
눈과 손의 코디네이션, 그리고 문제해결 능력을 중심으로 공부한다. 그리하여 이 학교의 학생들은
1/100mm의 정교함을 확보하며, 시계 부품을 제작하거나 수리할 수 있는 세계 최고의 시계 장인으로

167

성장한다. 물론 유럽의 주요 명품 시계 브랜드나 아틀리에와의 협업을 통해 학생들을 트레이닝하고 매년 바젤과 제네바 전시회에 출품시키기도 한다. 이 핀란드 왓치메이킹 스쿨을 졸업한 후 스테판 사르파네바는 스위스 국제시계학교 보스텝WOSTEP에서 훈련을 계속했다. 이후 스위스에서 10여 년 동안 피아제Piaget, 파르미지아니Parmigiani, 비아니 할터Vianney Halter, 크리스토퍼 클라레Christophe Claret 등 세계적인 시계 브랜드에서 전문성을 쌓았다.

2003년 헬싱키로 돌아온 스테판은 명망 있는 사르파네바 가문의 이름으로 시계 브랜드를 창립했다. 스테판 사르파네바의 손으로 직접 디자인하고 만드는 과정을 거쳐야만 고객의 손으로 전달되는 그의 시계를 얻기는 쉽지 않다. 지난 2003년에서 2017년 사이 단 2,500여 개의 사르파네바 시계가 제작되었고 최근에는 1년에 50여개의 시계만을 제작하고 있다. 즉, 1주일에 1개 정도의 시계다. 적어도 8개월 가량의 시간을 기다려야 하는 사르파네바 시계의 고객 대부분들은 명품 시계 수집가들이다. 물론 새로운 고객들이 생겨나기도 하는데 보통 이들은 수 년 동안 사르파네바를 계속 눈 여겨 보다가 주문한다. 때로 고객들은 보트를 타고 와서 헬싱키 항구에 도착하곤 하는데 그러면 스테판은 항구에서 고객을 맞아 함께 세일링이나 낚시를 하거나 사우나를 하면서 한가로이 시간을 보낸다. 이렇게 스테판과 고객은 친구가 된다.

시계는 두께, 면적, 정확성, 방수, 기계의 무브먼트 등이 한치의 오차 없이 극도의 제약 속에서 디자인되어야 하고 수작업으로 천천히 만들어지는 제품이다. 이러한 조건들은 스테판 사르파네바를 좌절시키는 '제약'이 아니라 한계를 뛰어넘도록 하는 '도전'으로 작용했다. 스테판은 그에게 주어진 것을 그대로 받아들이거나 그 안에 결코 안주하지 않는다. 그의 생애를 통해 끊임없이 새로운 실험과 모험을 시도해왔다.

어려서부터 스테판은 항상 금속이라는 소재에 매료되었고 그의 손으로 크고 작은 기계들을 직접 만들어보고 커스터마이징하는 것을 즐겼기에 소재와 기계에 대한 이해도가 매우 높다. 스테판이 생각하는 디자인 역량에 대해 묻자 "재료의 특성과 질감, 무브먼트의 원리를 손으로 직접 경험하고 실험해보지 않은 사람은 최고의 시계를 디자인하거나 제작할 수 없다. 디자인과 메이킹의 역량은 손의 힘과 실험 정신에 기반한다."라고 답했다. 그는 또한 "디자이너란 고정관념, 어떠한 시각을 한 가지로 규정하여 질문 없이 그대로 받아들이는 것을 반드시 피해야 한다."고 강조한다. 그래서인지 핀란드의 근현대 디자인의 역사를 함께해온 디자인 명가에서 자라온 스테판은 사르파네바 디자인이 일반적으로 인식되고 있는 핀란드 디자인과는 거리가 멀다고 단언한다. 그는 "사르파네바 시계에는 알바르 알토의 헤리티지가 전혀 없다."고 말한다. 자신 있게 자신만의 길을 추구하고 메인스트림 레퍼런스를 무시할 수 있는 사르파네바의 디자인 정신이 깃든 그의 시계를 누가 사랑하지 않을 수 있을까?

스테판 사르파네바의 시계

Stepan Sarpaneva

티모 리파띠

Timo Ripatti

건축 디자이너, 가구 디자이너, 산업 디자이너, 알토대학과 라티 디자인스쿨 교수

www.studioripatti.fi

"디자인의 서정적인 아름다움이 기능성이나 기술적인
솔루션에 매몰되어서는 안 된다."

티모 리파티

디자인의 서정적 아름다움

서정적인 디자인으로 유명한 티모 리파띠는 대학에서 건축디자인을 전공한 후 수 년간 건축 설계 디자인을 했다. 하지만 디자인 작업에 있어 자유로움이 중요한 그에게 건축디자인은 규제를 담당하는 행정 낭국이나 관리감독 등 간섭을 하는 사람들이 많아서 답답하게 느껴졌다. 자신의 디자인을 조금 더 자유롭게 펼칠 수 있는 영역의 디자인을 하고 싶었던 티모는 다시 알토대학 디자인스쿨로 돌아가 가구 디자인을 공부한 후 가구 디자인, 인테리어디자인, 산업디자인에 집중하고 있다.

핀란드의 엘리베이터 제조회사인 코네KONE의 사내 디자이너로서 엘리베이터 내부의 인테리어 디자인을 1년 반 정도 하는 동안 새로운 경험을 할 수 있었지만, 여전히 대기업의 틀에서 나올 수 밖에 없는 여러 제약들이 그의 자유로움에 부담을 주었다. 티모에게는 자유가 매우 중요했다.

티모 리파띠 디자인 스튜디오를 설립한 이후 다양한 유럽의 조명과 가구 브랜드들에게 디자인 서비스를 하는 티모에게 프리랜서 디자이너로서 브랜드들과 일하는 방식에 대해 물었다.

"브랜드들이 러브콜을 보내기도 하고 내가 브랜드들에게 제안을 하기도 한다. 디자이너의 제안과 클라이언트의 요구 사항, 제조 방식, 제조 기간과 원가, 디자인 권리와 이익 공유 등에 관해 오랜 동안 논의와 협의를 거쳐야 하므로 아무리 자유로운 디자이너에게라도

티모 리파티 디자인 U-Light 조명

Timo Ripatti

티모 리파티 디자인 그랜드 캐넌Grnd Canyon 소파

Photo. Esa Ruskeepää Architects

커뮤니케이션 능력은 필요하다. 인내심은 당연한 것이다. 특히 디자인 권리와 이익 공유 부분에 있어 클라이언트와 명확한 합의가 이루어져야 하는데 나의 경우 통상적으로 브랜드가 내 디자인 제품을 생산하지 않게 되면 디자인 권리가 나에게 반환되도록 한다."

훌륭한 디자이너가 되기 위해서는 강한 정신력과 인내심, 이 두 가지가 필요하다. 디자이너로서 자리를 잡기까지 오랜 시간이 걸리기에 꾸준함과 정직함으로 시장에서 신뢰를 쌓아야 한다. 또한 요구사항이 까다롭고 때로는 무리하거나 비합리적인 클라이언트를 만나기도 하기에 좋은 디자인, 타임리스 디자인, 안전한 디자인을 위해 클라이언트를 설득하는 인내심이 필요하다. 고집이 센 것이 강한 멘탈을 의미하지는 않는다. 디자이너가 자신의 생각을 고집하는 것을 디자이너로서의 자존심이라고 생각하는 사람들이 가끔 있다. 디자이너는 아티스트와 다르다. 아티스트는 자신의 세계를 표출하지만 디자이너는 클라이언트의 세계를 디자이너의 감성과 스킬과 성향으로 표출해주는 사람이다. 클라이언트의 상상을 디자이너의 상상으로 현실화 시켜주는 것이다. 따라서 많은 대화를 나누고 설득하고 이해시키고 다양한 대안을 제시할 수 있는 능력이 디자이너에게 필요하다. 디자이너가 추구하는 자유로움이 이러한 클라이언트와의 협력을 무시하거나 자신만의 고집을 내세우는 것으로 오해해서는 안 된다. 물론 때때로 디자이너가 그 누구에게도 간섭 받지 않으며 자신만의 세계를 온전히 자유롭게 표출하고 싶을 때가 있다. 그러한 자유로움은 클라이언트 프로젝트에서 펼치는 것이 아니라 자신만의 예술 작품을 통해 아티스트로서 해소해야 한다.

> "디자이너에게 또 다른 중요한 자질은 직접 1:1 프로토타입이나 목업을 제작하여 브랜드에 제안할 수 있어야 한다는 것이다. 컴퓨터나 스케치로만 제품 디자인 서비스를 하는 것과 직접 프로토타입을 제작하는 것은 다르다. 직접 제작을 해보아야 문제점과 개선점을 보는 눈이 생긴다. 디자인 제품의 문제는 디자이너가 해결하는 것이지 클라이언트가 해결하는 것이 아니다. 핀란드인들은 어렸을 때부터 숲에서 뛰어 놀며 나무나 돌과의 접촉이 많다. 자연이 주는 손쉬운 소재를 가지고 늘 손으로 무언가를 만든다. 일상에서 눈 앞에 아름다운 자연이 펼쳐지므로 또한 그림도 많이 그린다. 이러한 환경 때문에 핀란드 디자이너들에게 손으로 무엇인가를 직접 만들어 보며 실험하는 것은 매우 자연스럽고 쉬운 일이다."

이것이 티모가 생각하는 디자이너의 기본 자세다. 아침에 눈을 뜨고 하루를 디자인하는 모든 사람들에게 티모는 이렇게 조언한다. "모든 사람은 창의적이다. 인생에 한 가지 길이나 답만 있는 것이 아니다. 너무나 힘들고 자신이 코너에 몰려 있다고 느낀다면 새로운 길을 모색하라." 모든 사람은 창의적인 디자이너이다. 주식거래를 하는 트레이더라도 그들만의 창의적인 업무 방식을 모색한다. 창의성은 어떤 직업에서든 필요하다. 적용하는 스킬이 다를 뿐이다.

사투 마라넨

Satu Maaranen

마리메꼬 패브릭 패턴 디자이너, 패션 에이전시 프리 헬싱키_{Pre Helsinki} 크리에이티브 디렉터
http://satumaaranen.com

"성공이 아니라 차별성이 더 중요했다."

사투 마라넨, 수 만권의 예술과 디자인 책이 있는 그녀의 헬싱키 스튜디오

성공보다 새로움

패션 전문 온라인 미디어 '비즈니스 오브 패션'은 2016년 세계 패션 스쿨 순위에서 핀란드 알토대학의 패션 디자인 학사 학위 프로그램을 전 세계 54개 대학 중 세 번째로 우수하다고 발표했다. 1위는 영국의 센트럴 세인트 마틴스. 미국 뉴욕의 피슨스는 5위를 차지했다. 이 랭킹 조사의 '교육의 장기적 가치' 부분에서 알토대학 프로그램이 1위를 차지했다.

알토대학에서 공부하게 되면 첫 해부터 다양한 분야의 디자인에 관해 공부하게 되는데 보통 40~50여명의 학생들이 동기가 된다. 산업디자인, 세라믹 디자인, 패션 디자인 등 다양한 분야의 학생들이 그룹을 이루어 함께 작업한다. 이를 통해 학생들은 다양한 영역의 디자인을 접하게 되고 협력하면서 디자인 역량을 키운다. 또한 알토대학 디자인스쿨에는 매우 훌륭하고 다양한 연구실과 랩 시설이 갖추어져 있어 패션 디자인을 공부하면서 프린팅, 직조, 세라믹, 목공, 금속 등 다양한 분야의 소재와 아이템을 직접 실험해볼 수 있다.

사투 마라넨은 알토대학을 졸업할 즈음 패션계의 명망 높은 이예르 페스티벌 2013에서 심사위원 만장일치로 대상을 수상했다. 2015년에는 브리티시 디자인 뮤지엄의 '2015년 올 해의 패션 디자이너'에 선정된바 있는 그야말로 주목 받는 핀란드의 젊은 디자이너다.

사투는 알토대학 디자인스쿨에서 비판적 사고와 남들과 다르게 생각하고 다른 솔루션을 찾기를

중점적으로 배웠다고 한다. 대학에서 디자인을 공부하는 내내 사투의 초점은 항상 남들과 다른 생각을 하고 다르게 해야 한다는 것이었다. 그녀에게는 '성공'이 아니라 남들이 하지 않은 방식의 '차별성'이 더 중요했다.

사투에게 디자인 씽킹이란 큐레이팅, 리서치, 조직화, 아이디어의 명확화 및 구체화, 그리고 실용적인 결과물을 도출해내는 과정이다. 이를 통해 탄생되는 모든 것은 명확한 존재의 이유를 갖는다. 큐레이팅이란 WHY에 대한 스토리라인을 가지고 어떻게 자신의 디자인을 표현할 것인가를 고민하는 것이다. 이를 위한 리서치 과정을 통해 시장에서 대두되고 있는 이슈들을 이해하고, 소비자를 분석한다. 또한 산업의 밸류체인value chain을 파악하고, 최신 테크닉을 연구하여 가장 새로운 방식으로 청중에게 자신의 아이디어를 프리젠테이션 한다. 알토대학에서 사투는 이러한 아이디에이션에서부터 결과물 도출까지 지속적으로 WHY에 대한 질문을 던지며 이전에 없던 새로운 방식을 추구하는 훈련을 받았다. 즉, '새롭지 않은 것은 재미 없다.'라는 근본적인 디자이너의 근성을 배웠다.

앞에서도 계속 이야기했지만 핀란드 디자인의 핵심은 '타임리스'이다. 한시적인 트렌드를 쫓지 않는다. 오히려 오랫동안 존재의 이유를 갖는 슬로우 트렌드를 창조해내고자 한다. '타임리스'는 많은 것을 포함한다. 오랫동안 사랑받을 수 있는 디자인을 한다면 많은 물건을 만들어내지 않아도 되고 구매하지 않아도 된다. 많이 생산하지 않고 구매하지 않는다면 폐기물도 그만큼 줄어든다. 타임리스 디자인이란 곧 자연친화적 디자인이다. 이러한 지속가능한 자연친화적 디자인은 핀란드 디자인의 핵심이다. 사투는 친환경적으로 제조된 재료를 선택하기 위해 소재 선택의 과정에서부터 그 재료들이 어떠한 과정을 통해 제조되었는지 꼼꼼하게 조사한 후 사용할 원자재를 구매한다고 한다. 이러한 진정성 없이 지속가능한 디자인과 제품화를 말한다는 것은 정직하지 않다고 생각한다.

수만 권의 디자인 관련 서적이 가득한 사투의 스튜디오에서 그녀는 많은 책을 읽고, 여행을 하고, 전시회와 박물관을 다니며 디자인에 관한 영감을 얻는다. 이러한 시간은 디자이너에게 매우 중요하다. 사투를 포함하여 많은 핀란드 디자이너들은 잦은 시즌 콜렉션을 좋아하지 않는다. 양질의 디자인과 지속가능한 디자인을 위해 핀란드의 패션 디자이너들은 시즌 콜렉션의 빈도를 줄이는 추세이며, 이미 몇몇 글로벌 브랜드들 역시 이 시도를 하고 있다.

핀란드 디자인은 민주적이라고 할 수 있다. 핀란드는 역사적으로 왕이 없는 나라다. 또한 2차 대전 후 폐허 속에서 나라를 재건하면서 핀란드인들에게 실용성은 매우 중요했다. 따라서 사회의 특수 계층의 욕구를 충족시키기보다 대다수의 국민들에게 사랑받을 수 있고 그들의 필요를 충족시킬 수 있는 디자인을 추구한다. 모든 평등한 사람과 이 사람들이 함께 살아가야 하는 자연과의 조화는 핀란드 디자이너들이 가장 깊이 고민하는 지점이다. 나의 디자인이 더 많은 사람들의 필요와 행복을 위한

것인가, 그리고 나의 디자인이 인간의 욕심을 위해 자연을 헤치지는 않는가를 질문하다 보면 긍지를 가질 수 있는 디자인이 나오게 된다. 소모를 위한 디자인이 아닌 공감을 위한 디자인, 사투가 미래를 멀리 바라보면서 천천히 디자인하는 이유이다.

스튜디오에서 사투

Photo. 박재성

사물리 헬라부오

Samuli Helavuo

가구 디자이너
www.helavuo.com

"어려서부터 나는 세상과 사물의 이치에 대한 호기심으로 가득했다. 호기심, 관찰, 그리고 다양한 각도에서 사물을 바라보는 시각은 디자이너에게 매우 중요한 소양이다. 디자인 씽킹이란 공감 능력이다. 즉, 디자이너의 시각이 아닌 사용자의 시각에서 디자인을 하는 것이다."

사물리 헬라부오

행복을 위한 수고

사물리는 10년 동안 한 대기업의 마케팅 세일즈 매니저로 일하다가 32세가 되었을 때 과연 이 직업을 평생 할 수 있을 것인가를 고민하게 되었다. 매출 숫자에만 집중하는 기업의 생리가 그와 맞지 않다는 것을 느낀 지는 꽤 되었다. 좋은 기업에서 좋은 대우를 받았지만, 돈이 인생에서 제일 중요한 것이 아닌데 매일 아침마다 회사가 얼마나 판매했는지 집중하는 삶이 뭔가 완전하지 않은 느낌이었다. 더 늦기 전에 일에 행복감을 느낄 무엇인가를 찾고 싶었다. 사물리는 그렇게 직장을 그만두고 집과 그가 소유한 대부분의 재산을 팔아 7개월 동안 17개국을 여행했다.

'나 자신을 찾겠다.'는 거창한 계획을 가지고 시작한 여행은 아니었지만 일상의 반복적 쳇바퀴에서 벗어나자 자연스럽게 그의 미래에 대해 생각하는 시간이 되었다. 사물리는 여행에서 돌아온 지 3일 만에 사랑에 빠졌고 그녀와 함께 살기 위해 그의 손으로 '우리 집'을 위한 가구를 직접 만들면서 디자인에 재능이 있다는 것을 발견했다. 그리고는 34세에 핀란드의 라티 디자인 인스티튜트에 입학하여 디자인 공부를 시작했다. 4년간 헬싱키에서 100km 정도 떨어진 라티 디자인 인스티튜트로 통학을 하며 그가 만들고 싶고 하고 싶은 모든 것을 해볼 수 있는 환경 속에서 마치 초등학생으로 돌아간 듯이 신나게 '놀듯이' 공부했다.

"미래에 대한 보장 없이 직장도 그만두고 집과 소유물을 다 팔아 여행을 할 때 불확실성으로 인한

사물리 헬라부오 디자인 펑기Fungi

불안감은 없었는가?"라는 질문을 자주 받곤 했지만, 사물리는 그의 남은 인생에 대한 진지한 고민 앞에서 용기를 내지 않을 수 없었다. 그가 다니던 직장은 알토대학 디자인스쿨과 아주 가까워 매일 디자인 스쿨 재학생들과 마주치곤 했다. 당시에도 그가 직접 만든 가구나 홈데코 아이템을 보고 많은 사람들이 그에게 재능이 있다고 격려를 해주었다. 인생의 중요한 전환점에서 그는 자신의 직관을 믿고 자신에 대한 확신을 가져야 했고, 여행은 인생의 한 지점에서 다른 지점으로 이동할 때 다리와 같은 역할을 해주었다.

많은 한국인들과 달리 핀란드인들은 자신의 진로를 스스로 결정한다. 부모님과 의논을 할 수는 있지만 무엇을 공부하고 어떤 직업을 가지고 언제 직장을 그만두고 새로운 커리어를 선택할지, 또 배우자를 선택할 때에도 전적으로 자신이 결정하고 그에 따른 책임을 진다. 정작 자신은 확신이 없는 대학의 전공을 택하고, 만족감을 느끼지 못하는 직장을 다니며, 자부심과 행복감을 찾을 수 없는 직업을 가지고 있음에도 불구하고, 사회적 인식과 재정적인 이유 또는 부모님의 압력으로 현 상태를 견디어낼 필요는 없다. 핀란드인은 대부분 자신이 행복하고 확신을 가질 수 있는 직업을 선택할 수 있는

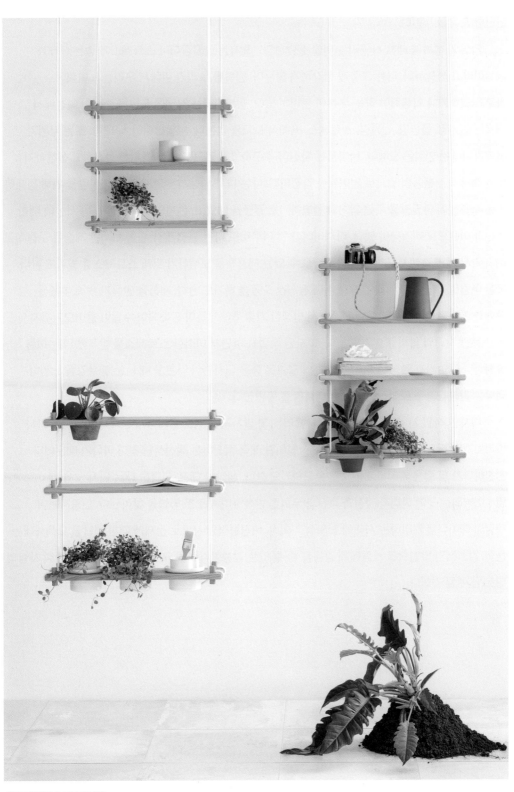

Samuli Helavuo

사물리 헬라부오 디자인 리뿌RIIPPU

완전한 자유를 누린다.

　　자유와 행복에 대해 사물리는 이렇게 말한다. "혹자는 긴장감이나 스트레스가 없는 상태가
행복이라고 생각하나, 나는 그렇게 생각하지 않는다. 행복을 누리기 위해서 우리는 노력해야
하고 타협하거나 희생해야 하는 부분이 분명히 있다. 행복이라는 상태에 도달하기 위한 여정에서
때로는 위기감, 불안감, 긴장감, 스트레스, 육체적 노고를 겪는다. 안일함이나, 나태함, 또는 무위가
행복감이라는 인식은 오해다. 행복감은 자신이 추구하고 지키고자 하는 가치를 성취하고 실현하기
위한 적극적인 행동의 결과로 얻어지는 감정이다. 나는 나의 일에서 얻고자 하는 행복감을 위해 경제적
안정과 일상에 안일함을 주던 과거와 결별하기로 결단을 내렸고, 현재의 불확실함을 나 자신에 대한
확신과 비전으로 이겨내야 했다. 디자이너가 된 이후로도 나는 즐겁게 내 일을 하지만 제품을 구상하고
여러 가지 제약 속에서도 필요를 충족시킬 수 있는 해결책을 모색하기 위해 스트레스를 받기도 한다.
또한 마감일을 맞추기 위해 긴장감 속에 장시간 노동을 하기도 한다. 제품을 만들기 위해 부품을
구매하고 프로토타입을 만드는 과정에서 발생한 지출액과 제품이 판매되어 수입이 들어오기까지
기간 동안 자금의 압박을 받기도 한다. 디자인 작업을 하면서 이러한 스트레스를 받지만 나는 이를
불행하다고 여기지 않는다. 이러한 노고의 결과로 좋은 디자인이 나왔을 때 나는 행복감을 느낀다.
적당한 긴장감과 스트레스는 건강한 행복감을 동반한다."

　　디자인 작업 시 슬럼프에 빠질 때 사물리는 몇 발자국을 뒤로 물러나서 전체적인 그림을 다시
바라보거나 다른 길을 찾아본다. 디자인 작업이란 계속 직진하는 직선적인 것이 아니기 때문이다.
전진하다가 몇 걸음 후진하고 옆으로 우회하기도 한다. 생각한 대로, 입력한 대로 되지 않을 때
멈추어버리는 것이 아니라 전진과 후진과 우회를 반복하며 새로운 방법을 찾아낸다. 인공지능이
대량의 데이터를 처리하는 시대에 창의적 기획력, 비정형적인 사고로 문제에 대한 해답을 모색해내는
능력, 감성적인 방법으로 사람에게 감동을 줄 수 있는 감성공감력을 요구하는 디자인 씽킹만이 사람의
일로 남게 될 것이다.

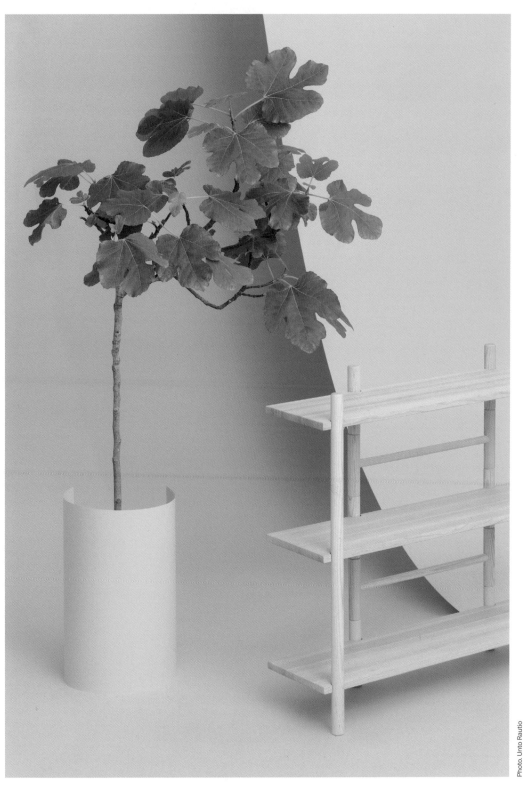

Samuli Helavuo

사물리 헬라부오 디자인 에디트 로우Edit Low for Hakola

클라우스 알토 & 엘리나 알토

Klaus and Elina Aalto

디자인 스튜디오 Aalto+Aalto 창업자 & 디자이너

http://aaltoaalto.com

"디자인이란 '발명invention'이라기보다는 '상상력imagination'과 '관련성relevance'의 도출 능력이다. 즉 관련이 없어 보이는 개별적인 요소들 사이에서도 연관성을 찾아 연결할 수 있는 능력이 디자이너들에게 필요하다."

엘리나 알토와 클라우스 알토

Photo. Eva Persson

개별적인 요소들 사이의 연관성

클라우스 알토와 엘리나 알토는 2010년 헬싱키에 디자인 스튜디오 Aalto+Aalto를 설립한 부부 디자이너다. 원목, 금속, 섬유, 유리, 콘크리트, 세라믹 등 다양한 소재로 가구, 오브제, 공간 등을 각기 따로 또는 함께 디자인한다. 이 두 디자이니의 장점은 평범한 일상의 물건들을 전혀 새로운 시각으로 해석하는 점이다. 예를 들어 클라우스 알토의 '테이크아웃' 서랍장은 서랍이 아니라 개별 가방을 여러 개 꽂아 넣는 수납장이다. 내용별로 가방을 정리해서 수납장에 꽂아두면, 출장이든, 여행이든, 공구이든, 옷이든, 언제든지 가방을 하나 서랍에서 빼내어 바로 들고 가면 된다. 가방을 그대로 꽂아둘 수 있는 수납장 컨셉이라니! 엘리나 알토 역시 자작나무 합판 수납 박스를 협탁으로 활용할 수 있도록 디자인하는 등, 평범한 일상의 사물에 멀티 기능과 편리성을 더한다. 또한 미니멀한 디자인으로 어떤 장소에 놓아도 주변과 잘 어울리도록 하는 핀란드 DNA에 충실하고 있다.

클라우스와 엘리나는 새로운 아이디어를 위해 다양한 민속 및 고전과 관련된 박물관들을 자주 방문하고 관찰하면서 잊혀진 과거의 지혜로부터 많은 영감을 얻는다. 현재의 트렌드라는 지극히 일시적인 기간, 또는 순간을 조바심 내며 주시하기보다 수만 년의 역사라는 훨씬 긴 시간동안에 발명되고 사용되고 개선되어온 과거의 발자취를 눈여겨 봄으로써 더 많은 신선한 아이디어를 얻는다. 어쩌면 해외 대형 홈데코 전시회를 숨가쁘게 훑어보거나 세미나에 가서 종일 앉아 있는 것보다 다양한

195

Aalto+Aalto 디자인 화분 계단 Pot Steps

클라우스 알토 디자인 테이크아웃Take Out 수납장

지역과 나라의 민속 또는 역사 박물관을 천천히 둘러보는 것이 더 유익할 수 있다. 디자이너는 인류가 그 오랜 시간 동안 만들어 사용해온 물건들, 그 형태와 소재와 기능에 대해 깊이 있게 들여다 보는 '지식의 밑작업'을 탄탄히 할 필요가 있다. 영겁의 흔적을 볼 수 있는 곳들을 방문하면 과거와 현재의 거리가 쉽게 가늠하기도 어려울 만큼 멀고 현실인지 신화인지도 모를듯한 그 무한한 시간의 괴리감에도 불구하고 인간의 필요와 욕구와 해결책은 그리 큰 차이가 없었음을 발견할 것이다. Aalto+Aalto 디자인의 차별성은 이러한 과거의 지혜를 탐구하는 디자이너의 태도에서 기인하지 않을까?

　핀란드 디자인이란 사치나 장식을 위한 것이라기 보다는 필요에 조금 더 집중하는 경향이 있다. 물론 장식적인 것을 피하지 않기도 하고 장난기 가득한 디자인 등 다양한 스타일이 있긴 하지만 여전히 출발점은 필요와 문제해결의 측면이 강하다. 그렇다고 너무 기능성에 치우다 보면 디자인의 심미성이 손상될 수 있기에 결국 '균형'이 중요하게 된다. 클라우스와 엘리나는 친환경성 또는 지속가능성 역시 이러한 균형의 관점에서 디자인 엔지니어링을 해야 한다고 강조한다.

Aalto+Aalto 디자인 수소 체어Suso Chair

마리아 키비예르비

Maria Kivijärvi

제품 디자이너

@mariakivijarvi

"디자인으로 인해 사람들이 함께 모여 앉아 이야기를
 나누게 된다."

마리아 키비예르비

누구도 배제되지 않는 디자인

디자이너로서 마리아에게 가장 중요한 가치는 소비력이 있는 특정 소수의 사람을 위한 디자인이 아니라 장애인과 사회적 약자를 포함하여 그 누구도 배제되지 않는 디자인을 하는 것이다. 즉, 모든 사람을 위한 디자인, 민주적 디자인을 통해 사회의 더 많은 사람들을 배려하고자 한다. 단순한 직업 이상의, 디자이너로서 긍지를 느낄 수 있는 순간은 디자인을 통해 누군가의 삶을 보다 편하게, 그리고 신체적, 지적 제약으로 인해 사회에서 소외되거나 차별받는다는 느낌을 받지 않도록 모든 사람들을 포용할 수 있도록 변화를 가져올 수 있을 때다. 이러한 깊이 있는 배려의 디자인을 할 수 있기 위해서는 보다 다양한 사람들을 만나 대화를 나누고, 그들의 삶을 관찰하고, 작고 사소해 보이는 것들에도 관심을 가질 필요가 있다. 또한 자유로운 시간과 여유, 압박감 없이 예술적 감성을 충분히 끌어낼 수 있는 자유로운 환경이 중요하다. 이런 자유로움은 스토리를 담을 수 있는 디자인을 하기 위해 꼭 필요한 조건이기에 마리아는 기업의 디자인팀에 소속되기 보다 프리랜서 디자이너의 길을 선택했다.

디자인은 단순히 제품을 만들어내는 것 이상의 힘이 있다. 예를 들어, 마리아가 디자인한 핀란드 라이프스타일 브랜드 마기쏘Magisso의 케이크 서버는 단순히 케이크를 자르는 도구를 넘어 사람들 사이의 '대화'를 여는 도구가 될 수 있다. 지금까지 보지 못했던 새로운 개념의, 그것도 보기에도 아름다우며 평상시 불편하게 느꼈던 부분을 해결해주는 케이크 서버를 갖게 되었다면, 케이크 서버를

마리아 키비예르비 디자인 케이크 서버

사용해보기 위해 케이크를 만들거나 사게 될 것이고, 케이크가 있으면 가족과 친구과 이웃들을 불러 함께 나누고 새로 산 케이크 서버에 대해 이야기를 하게 될 것이다. 즉, 디자인을 통해 사람들이 마음을 열고 일상과 생각을 공유하고 소통하게 된다. 마리아는 마기쏘 케이크 서버로 2010년 레드닷어워드 제품 디자인상을 수상했고 2014년 독일 디자인어워드에 노미네이트 되었다. 2012년에는 마기쏘 서빙세트로 굿디자인어워드를 수상했다.

'핀란드 디자인은 타임리스 디자인을 추구한다고 하는데 타임리스란 어떤 의미인가?'라는 질문에 마리아는 이렇게 말한다.

"제품의 타임리스는 제품의 기획과 출시, 그리고 마케팅의 적시성, 즉 타임리니스timelyness와 함께 맞아 떨어져야 진정한 타임리스가 완성된다. 제품의 속성과 디자인이 아무리 영속성을 추구한다 할지라도 시의적절하지 않다면 소비자에게 선택받을 수 없거나 시장 자체를 놓치게 된다. 디자이너들과 협업하는 브랜드나 제조사들은 디자인의 영속성timeless과 제품화 시의적절성timely 사이에서 최적점을 찾아야 한다."

마리아가 디자인한 팔찌 주얼리

Photo. Anne Yrjana

Maria Kivijärvi

사물리 나만카

Samuli Naamanka

인테리어 건축 디자이너, 그래픽 디자이너, 가구 디자이너

www.naamanka.fi, www.graphicconcrete.com, www.samulinaamanka.com

"인생은 우연한 사건의 연속이다.
이 우연의 사건들이 인생의 진로를 결정한다."

그래픽 콘크리트와 사물리 나만카

전문가와의 협력

사물리는 핀란드 디자인 업계에서 '미스터 콘크리트Mr. Concrete'로 통한다. 핀란드 오울루 대학에서
물리학을 전공한 후 로바니에미 대학에서 그래픽디자인을 전공한 그는 이후 헬싱키 공대(현
알토대학)에서 건축디자인을 공부했다. '그래픽 콘크리트'라는 새로운 분야를 시도하기에 적합한
배경의 소유자다. 탐페레시의 한 공장을 리모델링하는 프로젝트에서 콘크리트 소재에 큰 흥미를
느끼기 시작한 사물리는 이후 콘크리트에 관한 심도 깊은 리서치를 했고, 노출 콘크리트 표면 작업을
하기 위해 3D 프린팅을 활용하기 시작했다. 당시 대학 교수의 격려로 리서치를 심화하면서 대학의
실크스크린 장비 등을 활용하여 실험을 계속했다. 1년간 리스크를 감수할 각오로 핀란드의 한
콘크리트 제조회사의 자금 지원을 받아 제지 및 프린팅 회사와 함께 리서치 프로젝트를 기획했고
이후 2년간 그래픽 콘크리트 패터닝 기술의 상용화에 성공했다. 이후 사물리는 콘크리트 표면을 대형
예술작품으로 만들 수 있는 이 기술을 사업화하여 2002년 '그래픽 콘크리트'라는 회사를 설립했다.
"준비하는 자에게 기회가 온다."라는 말처럼, 운이 좋게도 헬싱키 아라비아란타 구역의 도시 개발
당시 한 건축디자인 회사와 협력하여 건축물에 실제로 그가 제품화한 그래픽 콘크리트 기술을 적용할
수 있었다. 사물리의 그래픽 콘크리트는 100여 가지 이상의 레디메이드 그래픽 패턴을 아카이브에
보유하고 있기에 기존의 패턴을 사용할 수 도 있고, 건축 프로젝트의 특성에 맞게 커스텀메이드로

수많은 디자인 상을 수상한 사물리 나만카의 2000년 디자인 클래시|Clash 체어

새로운 패턴을 디자인할 수도 있다. 또한 사진을 실사하듯이 콘크리트 표면에 재현할 수도 있기에 건축 디자이너들이 콘크리트를 보다 예술적, 창의적으로 활용할 수 있게 되었다. 현재까지 사물리가 개발한 콘크리트 그래픽 기술은 전 세계 700여개의 건축 프로젝트에 적용되었다.

"물리학에서 그래픽디자인, 그리고 건축디자인으로의 변경은 인생이 던져 준 우연한 연속적 '사건들'에 반응한 결과였다." 물리학 전공자가 어떻게 그래픽디자인과 건축디자인으로 방향을 전환하게 되었는가라는 질문에 대한 사물리의 대답이다.

"나는 스스로에게 물리학 전공자로서 다이나믹하게 경쟁력 있게 평생 보낼 수 있을까 진지하게 질문해보았다. 그리고 그 질문에 나는 솔직하게 답하고 반응했다."

예술과 디자인에 대한 그의 관심이 고조되면서 사물리는 좀 더 새로운 길을 탐색하고 가능성을 타진하고 싶었다. 그래서 그래픽디자인을 전공하기 위해 대학을 옮기기 전 6개월간 순수미술을 공부했다. 그래픽디자인을 공부하면서도 3차원의 입체적 형태에 관심이 더 많았기에 실내 건축디자인에 집중했다. 물리학과 그래픽디자인을 공부했던 것이 이후 엔지니어링 능력이 필요한 그래픽 콘크리트 분야에 많은 도움이 되었다.

그래픽 콘크리트는 건축디자인에 있어 완전히 새로운 파사드를 창조할 수 있도록 돕는 혁신이다. 이 그래픽 콘크리트는 매우 특별한 소재라서 세계에서 오직 두 개의 화학 회사만 전문성을 가지고 있다고 한다. 이 중 한 회사가 암스테르담에 있고 사물리는 이 회사와 협력하며 연구 개발을 지속했다. 새로운 디자인 이노베이션 작업은 혼자서 할 수 없는 일이다. 디자이너의 아이디어를 제품화하는데 있어 핵심적인 기술과 소재와 형태를 구현해줄 수 있는 전문가를 파악하여 협력을 이루어내는 것이 결정적인 능력이 되기도 한다. 시각적 디자인, 소재와 장비 등 기술적인 측면에서 혁신이 동반되어야 디자이너가 추구하는 새로운 시도가 결과물로 나올 수 있다. 그리고 디자이너는 이러한 파트너들을 발굴하고 그들과 협력할 수 있는 역량이 있어야 한다.

복합적이고 난해한 엔지니어링이 요구되는 디자인 작업에서 일이 잘 풀리지 않아 좌절감을 느낄 때도 많다. 이런 난관을 만나게 되면 사물리는 잠시 문제에서 거리를 두고 너무 집착하지 않으려고 한다. "모든 프로젝트에는 문제가 발생한다. 때로는 타이밍의 이슈일 수도 있고, 기술적인 문제일 수도 있고, 사소한 재정적인 문제일 수도 있고, 또는 사람의 문제일 때도 있다. 마케팅팀과 제조팀의 의견이 사소한 시각차로 좁혀지지 않을 때도 있다. 이러한 문제들은 항상 발생할 소지가 있지만 문제가 발생했을 때 지나치게 소모적으로 집착하여 문제를 당장 해결하려고 하지 않는다. 한 발 뒤로 물러서서 심리적인 안정을 찾거나 산책을 하면서 사색을 하거나 한다."

타피오 안띨라

Tapio Anttila

가구 디자이너, 디자인 스튜디오 타피오 안띨라 디자인Tapio Antilla Design의 CEO

www.tapioanttila.com

"고객에게 디자인을 서비스로 제공하는 디자이너의 중요한 자질은, 현재의 필요를 이야기하는 클라이언트에게 미래를 고려한 제안을 하는 것이다. 가까운 미래의 트렌드에 대한 인사이트를 가지고 클라이언트와 대화를 나눌 수 있는 디자이너가 지속적으로 시장에 남을 수 있다. 좋은 디자인이란 고객과 시장에 대한 리서치, 가격구조, 제조성, 인체공학성, 친환경성, 형태 등 다양한 요소들 간 균형을 갖는 디자인이다."

타피오 안띨라 디자인 리미 체어Limi Chair

Photo. Teemu Toyryla

미래를 고려한 제안

타피오 안띨라는 핀란드의 대표적인 중견 인테리어 건축 디자이너이자 가구 디자이너이다. 그는
2018년 핀란드에서 가장 영예로운 디자인 어워드인 카이프랑크 디자인어워드와 프로핀란디아
메달을 수상했다. 또한 2017년 66회째를 맞은 세계에서 가장 권위 있는 상 중 히나인 시카고
아테네움 건축디자인 뮤지엄이 선정하는 굿 디자인 어워드를 여덟 차례나 수상했다. 가장 최근에는
그의 '낮과 밤 소파베드'가 굿 디자인 어워드를 수상하였으며, 이 외에 에코디자인 어워드, 그린 굿
디자인 어워드, 인테리어 이노베이션 어워드 등 수많은 디자인 상을 수상한 바 있다.

　　타피오 안띨라는 핀란드의 가구 브랜드 이스쿠 디자인ISKU Design에서 8년간 인하우스 디자이너로
근무하면서 디자인, 제조, 판매, 고객 서비스, 자재 구매 등 전체적인 가구 디자인 사업에 관해 배울 수
있었다. 하지만 시간이 지나면서 기업이 원하는 디자인이 아닌 디자이너 자신이 추구하는 디자인을
하기 위해 프리랜서로 독립 후 자신의 이름을 딴 디자인 스튜디오를 설립했다. 이스쿠처럼 큰 기업의
인하우스 디자이너로 일하다 독립 스튜디오를 창업했을 때 타피오 역시 경제적인 압박감이 있었던
것이 사실이다. 프리랜서로 디자인하여 브랜드로부터 로열티를 받기 전까지는 시간이 걸린다.
하지만 타피오의 경우, 이미 시장에서 상당히 인지도가 높은 상태에서 독립을 했었기에 힘든 시기가
오래가지는 않았다. 영리한 디자이너라면 프리랜서로 독립할 시점을 잘 가늠해야 할 것이다. 너무

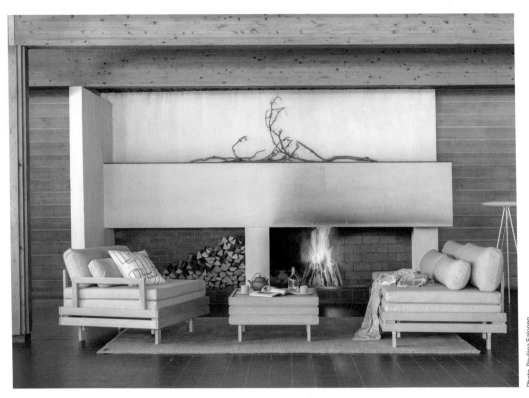

타피오 안띨라 디자인 '낮과 밤' 소파 베드 'Day and Night' Sofa Bed

이르면 인지도가 없는 상태에서 꽤 오랫동안 시장에서 입지를 다지고 신뢰를 얻기까지 힘든 시간을 보내야 할 수도 있다. 또 너무 늦는다면 자신만의 세계를 열정적으로 펼쳐볼 수 있는 기회를 놓칠 수도 있기에 타이밍을 잘 잡아야 한다. 기업의 사내 디자이너의 경우 디자인에만 집중하면 되지만 독립 디자이너는 디자이너 자신이 제조, 재고 관리, 행정, 구매, 마케팅, 판매, 고객 서비스까지 모두 해야 하므로 훨씬 많은 일을 처리해야 한다. 따라서 디자인 이외에 업무를 담당해줄 파트너의 역할이 상당히 중요하고, 이러한 신뢰할 수 있는 파트너를 만나느냐가 성공의 여부를 결정하기도 한다.

타피오의 디자인은 핀란드 디자인이 본질적으로 내포하고 있는 두 가지의 핵심, 즉 자연주의와 기능주의를 흔들림 없이 품고 있다. 그의 기능주의란 인체공학성과 다목적성 또는 다용도성이다. 자연주의는 알바르 알토가 건축디자인에서 자연을 어떻게 인식하고 있는지 그의 디자인 철학을 들여다 보면 쉽게 이해할 수 있다. 알바르 알토는 1930년대 그의 강연에서 '자연' 자체가 완전한 디자인의 표준이라고 강조한다.

"자연이 디자인의 표준이라는 관점은 두 가지의 결과를 가져온다. 첫째, 수많은 셀들로 구성되는

자연은 수 백만 개의 셀들의 무한한 조합을 가능하게 하므로 형태적으로 극대화된 유연성을 갖는다. 동시에 이는 끊임없이 유기적으로 변화하는 형태의 자유와 풍요로움을 가져온다. 둘째, 건축디자인은 자연으로부터 직접 얻을 수 있는 고갈되지 않는 자원과 수단을 활용하여 사람들의 섬세하고 설명하기 어려운 다양한 감성적 반응을 불러 일으킨다. 건축디자인은 과학의 실현이기보다 자연이 주는 소재들과 인간의 삶을 조화시키는 것이다. 즉, 건축물과 자연 사이의 유기적 연결점을 찾는 것이다. 건축의 목적은 자연이 사람에게 제공하는 모든 호의들을 도구로 활용하여 자연이 사람에게 끼치는 모든 비호의적인 영향력으로부터 사람을 보호하는 것이다(참고:Alvar Aalto What & When, Alvar Aalto Foundation, 2014)." 자연과 디자인의 유기적 관계에 관한 알바르 알토의 기본적인 관점은 이후 핀란드 디자인의 중심을 관통하는 척추와 같은 철학이 되었다 해도 과언이 아니다. 타피오 안띨라의 디자인은 이러한 자연주의를 강하게 반영하고 있다. 자연이 줄 수 있는 형태의 자유로움과 자연이 선사하는 소재의 기능성 및 편안함을 잘 이해하고 있는 타피오는 일상의 삶을 보다 편리하게 도와줄 수 있고 필요를 해결해줄 수 있는 직관적이고 실용적인 문제 해결 능력으로 시공간을 초월하여 사랑받는 '책임 있는 디자인', '타임리스 디자인'을 실현한다.

미카 타르까넨

Mika Tarkkanen

주얼리 디자이너, 주얼리 브랜드 타르까넨Tarkkanen의 CEO

https://tarkkanen.fi

"타르까넨은 삶의 여정이다. 고객은 친구이고 이웃이며
그들의 삶의 특별한 순간마다 타르까넨이 그들과 함께
해왔다. 타르까넨은 행복의 스토리이다."

헬싱키 타르까넨 워크샵에서 작업하는 미카 타르까넨

시대를 앞서는 디자인

1955년 미카 타르까넨의 아버지가 창업한 보석세공업 브랜드 타르까넨. 미카가 다섯 살 때 처음 아버지와 함께 반지를 만든 기억이 그의 머리 속에 아직도 생생하다. 미카는 고등학교를 졸업한 후 아버지의 주얼리 회사에서 일하기 시작하여 지금까지 30년째 가업을 이어오고 있다. 지금은 미카의 자녀들이 그의 회사에서 3대를 이어 일하고 있다. 아버지가 돌아가신 후 미카가 시도하고 있는 변화는 '타르까넨'을 브랜드화 하는 것이었다. "무엇인가를 한다면 최선을 다하라."라는 아버지의 가르침을 가슴에 새기며 그는 타르까넨을 보석 세공업이 아닌, 주얼리 브랜드로서의 타르까넨으로 변모시켰고, 지금도 그 변화는 계속 진행 중이다. 이러한 노력의 결과로 2009년과 2010년에 타르까넨은 '핀란드의 가장 아름다운 반지'에 선정되었다. 그리고 2015년 미카는 한 단계 새로운 도약을 위해 또 다른 도전을 시도했다.

　헬싱키를 방문하는 대부분의 사람들은 시벨리우스 공원에 설치된 '시벨리우스 모뉴먼트'를 찾는다. 이 거대한 조각상은 핀란드의 여성 조각가 에일라 힐투넨의 작품이다. 1922년생인 에일라 힐투넨은 파산으로 알코올 중독과 질병에 시달린 아버지, 무너진 가정, 두 번의 세계대전, 생계를 홀로 책임진 엄마와의 외롭고 힘든 삶으로 평탄치 않은 환경 속에서 자랐다. 이러한 거친 파도와 같은 굴곡들은 그녀를 누구보다 강인하고 거침이 없으며 고정관념에서 탈피하여 새로운 도전을 주저하지

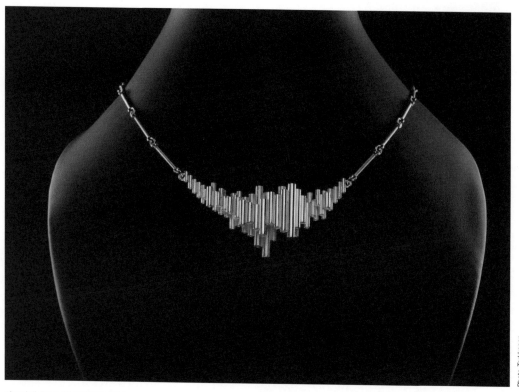

타르까넨의 모뉴먼트 주얼리 시리즈

않는 사람으로 만들었다. 1967년 핀란드 독립기념 50주년을 맞이하여 핀란드를 대표하는 얀 시벨리우스 동상을 건립하기 위한 공모전이 있었다. 1961년과 62년 2 단계의 공모를 걸쳐 600여 개의 다양한 크기와 텍스처의 동 파이프로 이루어진 에일라 힐투넨의 추상 조각품이 선정되자 핀란드 전체 국민들의 여론이 그녀의 작품에 대한 찬성과 반대로 들끓었다. 반대 측은 시벨리우스를 기념하는 조각물이라면 인물을 직접적으로 표현하는 표상적 동상이어야 한다고 극렬하게 그녀의 선정을 비난했고, 찬성 측은 추상적이고 현대적으로 시벨리우스를 표현한 그녀의 선정을 지지했다. 결국 선정 위원회는 반대 여론을 완화하기 위하여 에일라에게 시벨리우스의 얼굴을 직접적으로 표상화한 조각물을 추가하여 줄 것을 요청하였다. 오늘날 우리가 시벨리우스 공원에 가서 볼 수 있는 거대한 동파이프 조각물 옆 바위 위에 시벨리우스의 얼굴 조각품이 얹히게 된 사연이다. 에일라는 한 손에는 용접기와 다른 한 손에는 급속 쿨링을 위한 물호스를 들고 600여 개의 메탈 파이프를 직접 용접했다. 4년여 간의 고된 노동 끝에 1967년 9월 7일 길이 10.5m, 높이 8m, 폭 6.5m의 30톤 짜리 거대 금속 조형물 '모뉴먼트Monument'가 처음 세상에 소개되었다. 이후 핀란드가 자랑하는 작곡가 시벨리우스를

기념하는 이 조각물은 헬싱키를 대표하는 예술 구조물이 되었다. 만일 여느 다른 동상과 같은 시벨리우스의 인물 동상이 헬싱키 공원에 세워졌더라면 지금과 같이 많은 사람들이 찾는 조각물이 되었을까? 아티스트와 디자이너는 시대를 앞서야 한다. 대중들과 클라이언트가 지금 당장 인기 있는 트렌드를 이야기할 때, 디자이너는 50년을 앞서 나가야 한다. 영속성을 갖는 타임리스 디자인을 이야기하고 싶다면 말이다.

에일라의 시벨리우스 모뉴먼트가 세상에 모습을 보인 후 50년이 지난 2017년 핀란드 독립 100주년을 맞이하여 미카는 이 시대를 앞서간 강인한 핀란드 여성 조각가의 모뉴먼트를 사람들에게 조금 더 가까이, 그리고 친밀하게 다가갈 수 있도록 타르까넨의 모뉴먼트 시리즈 주얼리로 재탄생시켰다. 모뉴먼트를 제품화하기까지 2년이라는 긴 시간이 걸렸지만 미카는 핀란드의 자긍심을 많은 사람들과 공유하기 위하여 최선을 다했다. 이를 위해 미카가 가장 먼저 해야 할 일은 에일라 힐투넨의 유족으로부터 타르까넨의 제품에 모뉴먼트 디자인 사용을 허락 받는 것이었다. 핀란드에서는 지금까지 한 번도 에일라의 모뉴먼트 형상을 제품디자인에 사용하도록 허락을 받은 선례가 없었다. 인내심과 설득으로 마침내 모뉴먼트 디자인 사용권을 허용받은 미카는 핀란드인의 예술에 대한 사랑과 자국 예술인들에 대한 자긍심을 아름다운 모뉴먼트 주얼리로 탄생시켰다. 2016년 12월6일 핀란드 독립기념일에 핀란드 대통령 영부인이 타르까넨의 모뉴먼트 주얼리를 착용함으로써 모뉴먼트는 더욱 관심을 받게 되었다. 여성의 정치적 권리와 평등권이 세계에서 가장 앞서 있는 핀란드, 4년 간 그 혹독하고 어두운 핀란드의 겨울 속에서 600개의 메탈 파이프를 하나 하나 직접 손으로 용접하여 시벨리우스 모뉴먼트를 완성한 강인한 여성 조각가 에일라 힐투넨, 3세대를 이어 삶의 행복의 길목마다 함께해온 주얼리 타르까넨, 여성의 강함을 더욱 빛나게 해줄 모뉴먼트 주얼리와 이 모든 것들이 완벽하게 들어 맞는다. 좋은 디자인, 성공한 브랜딩이다.

사무-유씨 코스키

Samu-Jussi Koski

핀란드 여성 컨템포러리 브랜드 사무이Samuji 수석 디자이너

https://samuji.com/

"착한 마음가짐은 사무이의 핵심 가치다.
사무이에서 함께 일하는 동료, 제조 협력사, 자연, 동물,
고객에게 모두 착한 마음가짐을 가져야 한다.
이는 공동체가 함께 살아가는 데 가장 기본적인 자세다."

사무-유씨 코스키

착한 마음가짐

윤리적이고 친환경적인 디자인과 제조는 사무이 디자인의 DNA이다. 이러한 가치를 추구하면 비용이 높아지는 것처럼 느껴지겠지만, 처음부터 이 가치를 브랜드에 내재화하는 것이 나중에 어쩔 수 없이 이를 적용하려고 하는 것보다 훨씬 비용이 낮다. 미래에는 이러한 가치를 갖지 않으면 안될 것이라고 생각한다.

사무이는 각 제품에 맞게 가장 최적의 제조 에코시스템을 갖추고 있는 곳인 이태리, 에스토니아, 포르투갈에서 제조를 하고 있다. 예를 들면 니트는 이태리에서 가장 잘 제조할 수 있기에 이태리에서 하고, 최소 물량 요구나 소비자들이 접근 가능한 적절한 가격, 품질관리 및 윤리성과 친환경성에서 사무이와 가치를 공유하는 제조사들이 에스토니아와 포르투갈에 있었기 때문에 이들 나라에서 작업한다. 단순히 저임금 국가이기 때문이 아니다. 가치를 공유하고 최고의 품질을 낼 수 있고 협력이 가능한 파트너들을 찾아내는 것 역시 디자인 역량이다.

사무이의 수석 디자이너 사무-유씨 코스키는 디자인을 위한 창의성과 영감을 위해 그만의 고요한 시간과 장소를 찾는다. 패션위크, 컬렉션, 전시회, 샵 등 외부로부터 디자인의 모티브를 얻으려고 한다면 이미 디자이너로서 한 발 늦는 것이다. 나의 창조성은 내 안에서 찾는 것이지 외부에서 찾는 것이 아니기 때문이다.

예술가가 자신의 욕구를 충족하고 표현하는 사람이라면, 디자이너는 끊임없이 고객의 필요와 시장의 요구에 맞추어 협상과 타협을 해야 한다. 사무-유씨는 이러한 협상 속에서도 디자이너 자신만의 색깔과 확신을 잃지 않는 것이 디자이너로서 필요한 역량이라고 생각한다. 그의 이러한 생각은 핀란드 알토대학 패션 디자인 전공 과정이 갖고 있는 특성과 관련이 있다. 알토대학의 패션 디자인 교육 과정은 예술성과 실험 정신에 많은 강조점을 두는 경향이 있다. 핀란드의 패션 디자이너들이 아티스트적 성향을 강하게 갖고 있는 것도 이 영향때문이다. 또한 알토대학의 패션 디자인 석사 과정은 패션 산업이 하나의 시스템으로서 어떻게 사회에 영향력을 미칠 수 있는지에 관하여 중요하게 가르친다. 학교는 이런 이해를 바탕으로 학생들이 새로운 기술과 신소재와 혁신적인 디자인 솔루션을 탐구할 수 있도록 유도하고, 도전하고, 기회를 제공한다. '시장 트렌드가 확실해서', '제조 원가를 낮출 수가 있어서', '매출이 잘 나올 것으로 예상되어서', '소비자 행동 패턴 때문에' 라는 이유 외에 패션 디자이너와 패션 산업이 더 깊고 멀리 보아야 할 관점이 있다. 핀란드 패션은 집착에 가까우리만큼 지속가능성(자연친화성)을 강조하는 동시에 예술성을 놓치지 않으면서, 또한 산업으로서 패션 디자인을 바라본다. '협상과 타협'의 능력이 디자이너에게 필요한 이유다.

사무-유씨는 사회적 가치를 패션 디자인 교육 과정에서 중요히 다루어야 함에 적극 동의 하지만, 상대적으로 마케팅과 제조, 소싱, 지적재산권과 같은 상업적 측면들은 교육 과정에서 같은 무게로 다루어지지 않고 있음을 지적한다. 따라서 시장의 현업에서 일하는 사무- 유씨는 패션 디자인 전공 학생들에게 예술성에 못지 않게 상업성에 대해서도 긍정적인 인식을 가질 필요가 있다고 조언한다. 이 점에서 핀란드 디자이너의 예술성, 창의성, 실험성이 한국의 제조력, 마케팅과 함께 만난다면 시장에 매우 강력한 임팩트를 줄 수 있을 것이다.

브랜드의 창업자이자 수석 디자이너로서 가장 사업적으로 조심해야 할 부분에 대해 묻자 사무 유씨는 '성장을 어떻게 컨트롤 하는가다.'라고 답한다.

"사무이처럼 국내와 해외 시장에서 빠른 성장을 하고 있는 브랜드의 경우 성장과 공급에 대한 요구와 욕심으로 자칫 무리를 하기 쉽다. 브랜드만의 장기적인 호흡과 기조를 가지고 디자인과 공급량, 그리고 판매 채널의 양과 질을 적절하게 컨트롤 할 수 있어야 한다. 브랜드의 지속성과 가치 유지를 위해 시의 적절하게 성장의 속도와 방향과 정도를 관리할 수 있는 사업적 능력이 디자이너에게 있지 않다면 반드시 이 부분을 책임질 수 있는 전문 경영인이 파트너로 있어야 한다."

사무-유씨 코스키

사무-유씨 코스키

Samu-Jussi Koski

Photo. 최호철

안띠 라이티넨 & 야르꼬 칼리오

Antti Laitinen & Jarkko Kallio

남성 패션 브랜드 프렌Frenn 수석 디자이너 & 텍스타일 디자이너, 프렌 CEO
www.frenncompany.com

"핀란드 디자인은 노르딕의 간결성, 정직함, 자연의 손길,
 휴머니티, 부드러움과 장난기이다."

안띠 라이티넨과 야르꼬 칼리오

흥과 유머의 디자인

패션 디자이너로서 자연친화성은 처음부터 안띠의 관심사였지만 그는 제조나 폐자재에만 집중을 하는 자연친화성 담론에서 나아가 좀 더 다른 생각을 한다. 제품이 자연에 어떠한 영향을 주는지는 다양한 시각에서 볼 필요가 있는데 제조 과정 한 부분만이 아니라 전체 제품 사이클을 봐야 한다. 예를 들어 매우 자주 세탁해야 하는 티셔츠의 경우 세탁 과정에서 어떻게 친환경성을 구현할 것인가를 고민해야 한다. 또한 화학약품을 최소한으로 사용한 텍스타일 원단을 구매하여 옷을 제작해야 한다. 물류 과정의 거리를 최소화하여 운송으로 인한 이산화탄소 배출을 줄일 수 있는 방법도 고민해야 한다. 더 나아가 비닐 쓰레기를 만들지 않기 위해 폴리비닐 포장을 피하는 최소한의 포장을 추구해야 한다. 안띠는 패션 산업이 이제 속도를 늦추어야할 필요가 있다고 말한다. 시즌 콜렉션을 줄이고 새로운 스타일의 가지 수를 줄여야 쓰레기를 줄일 수 있기 때문이다. 그리고 소비자들은 이미 SPA와 같은 패스트 패션과 패션 산업이 쏟아내는 엄청난 양의 쓰레기에 피로감을 느끼고 있다.

어떤 카테고리의 디자이너든 제품의 소재에 대한 이해는 매우 중요하다. 핀란드의 많은 디자이너들은 소재에서부터 출발한다. 소재는 구현하고자 하는 기능성과 직접적으로 연결되어 있고 자연에 유해한 화학제품을 줄이기 위해서도 소재에 대한 연구는 필수다. 이는 단순히 결과물로서의 외형만 보는 시각에 근본적인 변화를 요구한다.

프렌의 사업을 이끄는 야르꼬가 설명하는 핀란드인들은 수줍음을 타고 내성적이지만 흥이 내재되어 있고 유머를 즐기는 사람들이다. 이러한 핀란드인의 특성이 패션에서는 강렬한 색감과 과감함으로 표현되곤 한다. 즉, 미니멀리즘과 장난기가 혼재한다고 할 수 있다. 또한 핀란드인들은 개성을 중시하기 때문에 자기 자신만의 스타일을 추구하는 성향이 강하여 군중이 몰리는 트렌드를 좇지 않는 경향이 있다. 이러한 핀란드인들에게 보다 싸게 제품을 만들기 위해 노동력 착취를 방관하며 제조하고 자연과 인간에게 미치는 유해성을 간과하는 SPA와 같은 패션 산업은 그 가치를 인정받기 어렵다.

오늘날의 소비자들은 제품이 아니라 가치를 소비하려는 경향이 점점 강해지고 있다. 과거에는 특정 연령대의 취향을 중시해 그에 맞는 소비자를 타깃팅하고 마케팅했다. 하지만 이제는 특정 스타일의 콘텐츠나 공간 또는 디자인이 다양한 연령대를 아우르며 폭넓은 소비자들의 공감을 받기에 소위 말하는 '고객 세분화'라는 개념이 무너지고 있다. 300년 전에 지어진 오래되고 낡은 농장의 목조 주택이나 시골스러운 전원의 색바랜 목조 건물들이 젊은 층들의 관심을 받지 못할 것이라는 고정관념을 깨고, 요즘 20대 젊은 소비자층은 이러한 '빈티지', '레트로', '근대주의' 분위기에 열광한다. 반면 10대, 20대 연예인 지망생들이나 걸칠듯한 퓨처리스틱하고 강렬한 색상, 과감한 디자인과 화려한 장식의 스타일을 오히려 40대, 50대 중년층들이 적극 소비한다. 이는 제품 자체보다는 감성, 그리고 가격 보다는 가치, 필요의 충족보다는 욕구의 충족을 소비하기 때문이다. 공감을 받을 수 있는 스토리가 없는 콘텐츠, 가치소비를 핵심에 두고 있는 소비자들의 지지를 받지 못하는 브랜드들은 미래를 보장받기 어렵다. 현재와 미래의 소비에 있어 핵심 가치는 지속가능성이다. 지속가능성은 '브랜드 이미지'의 차원이 아니라 '브랜드 DNA' 차원으로 접근해야한다.

프렌은 친환경적인 프리미엄 유럽 소재를 사용하여 핀란드와 헬싱키만의 독특한 감성과 디자인으로 지극히 도회적인 남성복을 창조한다. 뻔함에 대한 거부, 클래식한 세련됨, 예기치 않은 소재, 헬싱키 도심의 선과 패턴, 다소 차갑지만 절제된 배려심, 그러나 그 속에 내재된 역동성과 변화의 가능성을 디자인한다. 프렌은 내성적이고 조용하나 단도직입적이고 알아갈수록 신뢰감과 편안함이 드는 사람의 속성을 담고 있다. 이러한 보이지 않는 감성을 예리한 디테일과 편안함, 그리고 소재에 대한 진지한 연구를 통해 눈에 보이는 제품으로 디자인한다.

디자인이란 우리의 생활을 보다 아름다운 방식으로 더 편안하고 더 편리하게 변화시키는 매일의 과정이다. 디자이너란 단순히 특정 소재, 특정 카테고리의 제품을 만들어내는 것이 아니라, 디자인 씽킹을 통해 컨셉을 창조해내고 디자인 솔루션을 찾는 직업이다. 즉 표면, 색, 패턴, 형태 등을 활용하여 감성과 컨셉을 새로이 창조하고 스토리를 입히는 일이다. 그렇기 때문에 한 디자이너가 평생 패션

디자인만 하거나 가구 디자인만 한다는 것은 자칫 자신의 디자인역량을 제한하는 위험요소가 될 수 있다. 야르꼬를 포함한 많은 핀란드 디자이너가 다양한 영역을 넘나들며 크로스오버로 디자인 활동을 하는 이유이다.

Photo. FRENN Company

프렌의 헬싱키 플레그십 스토어

막스 페르뚤라

Max Perttula

조향사, 막스요아킴 코스메틱스Max Joacim Cosmetics 창업자

www.maxjoacimcosmetics.com

"인간의 모든 감각이 디자인의 수단이다."

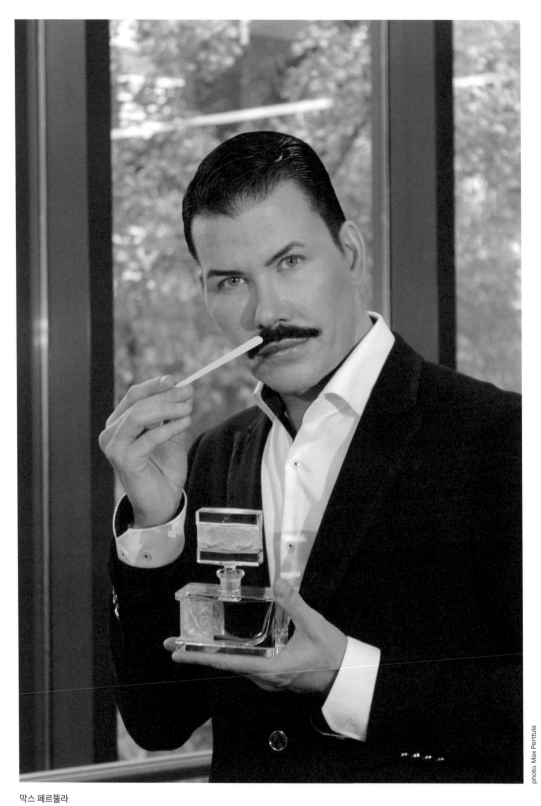

막스 페르뚤라

모든 감각으로 디자인하다

막스 페르뚤라는 핀란드의 유일한 조향사perfumer다. 핀란드 자연에서 영감을 받아 자연이 주는 향기를 자신만의 감수성과 해석으로 재창조하는 향기 디자이너다. 그는 자신이 개인적으로 느끼는 과거와 현재와 미래의 어떤 한 순간의 경험을 기억해내거나 상상하여 향으로 표현한다. 향기로 순간을 포착하여 시공간을 초월하는 추억과 감성을 호흡하게 한다. 향기는 지극히 개인적인 캐릭터이자 사람을 끌어당기는 힘을 갖는다. 향기는 호기심과 상상력을 자아낸다. 향기는 인간의 시각, 청각, 후각, 촉감 등 모든 감각이 총체적으로 작용하여 순간의 분위기로 각인되게 한다. 이 향기는 호흡과 후각으로 전달되며 순간의 무드를 표현하거나 바꿀 수 있는 제2의 피부다.

　　디자인이란 어떤 눈에 보이는 오브제의 디자인만을 의미할 수 없다. 형태가 시각적 감성과 교감한다면 향기는 후각적 감성과 교감하는 것이다. 막스는 향기를 디자인하여 스토리텔링을 한다. 예를 들어, 오 드 핀란드Eau de Finland 향수는 핀란드의 숲과 그 속의 청정한 호수, 그리고 호숫가 사우나에서 몸을 데운 후 호수 속으로 들어가 유유히 수영을 하거나 첨벙 뛰어 들어 장난스레 물놀이를 하는 핀란드인들의 라이프스타일을 향기로 디자인 한 것이다. 자작나무 잎, 갈바늄, 그린 바이올렛, 핀란드의 국화인 은방울꽃, 베르가모트, 헤디온, 토스카놀 등의 재료를 사용하여 '핀란드'라는 이미지를 향기로 구현했다.

핀란드의 국민 작곡가 얀 시벨리우스는 색을 귀로 들을 수 있었다고 한다. 시벨리우스의 생가이자 박물관 아이놀라Ainola에는 눈을 사로잡는 초록 타일의 벽난로가 있다. 그는 이 벽난로에 사용된 초록색을 에프 장조 초록F major green으로 들었다. 인간의 모든 감각이 디자인의 수단이다.

막스는 다양한 모티브로 자신만의 향기 콜렉션을 창조하기도 하지만 클라이언트로부터 향기 디자인을 요청받아 프로젝트 향기, 즉 타이틀 센트Title Scent 를 만들기도 한다. 예를들어 2015년 아이놀라의 정원에서 자라는 꽃들을 모티브로 여성 향수를 디자인해 달라는 요청을 받았다. 이 향수는 '아이놀라의 공기L'air d'Ainola'라는 타이틀로 핀란드 첼리스트 유씨 마꼬넨과 피아니스트 나지그 아제지아가 론칭했다. 색과 음악과 향기가 함께 어우러진 '아이놀라의 공기' 향수, 예술가와 향기 디자이너의 천재적 프로젝트다. 2015년 6월 식료품 마트 체인 리들Lidl은 핀란드의 야외 바베큐 그릴 씨즌을 맞아 막스와 함께 오 드 그릴Eau de Grill 향수로 향기 마케팅 콜라보레이션을 했다. 6월부터 여름이 시작되면 핀란드인들은 백야의 하늘 아래 사우나가 딸린 여름 별장의 호수와 숲에서 소시지나 바베큐를 구워먹으며 여유를 즐긴다. 숯이나 그릴용품, 또는 식자재의 이미지 대신 핀란드인들이 누리는 여름의 라이프스타일을 향기로 디자인한 혁신적인 마케팅은 미디어의 집중 조명을 받았다.

헬싱키에서 250km정도 떨어진 인구 85,000명의 작은 도시 뽀리Pori는 도시 관광홍보를 위해 막스와 다큐멘터리 콜라보레이션을 했다. 뽀리시는 천재 조향사 막스를 초청하여 뽀리의 대표적인 장소들을 방문하고 다양한 체험을 하도록 한 후 '뽀리의 향Eau de Pori'을 디자인해줄 것을 의뢰했다. 그리고 막스의 여행과 체험들, 그리고 뽀리의 향을 조향하는 과정을 다큐멘터리로 제작했는데 이 영상은 SNS와 미디어를 통해 빠르게 퍼졌고 핀란드 국영방송까지 내용을 소개하면서 대중의 큰 주목을 받았다. 매년 7월에 열리는 뽀리 재즈 페스티벌의 오프닝에 론칭된 막스의 향수는 론칭 몇 시간만에 매진되는 성공을 거두었다. 이후 온라인샵에도 판매를 시작했는데 역시 몇 시간 내에 매진을 기록했다. 39유로로 책정된 뽀리의 향 첫 병은 경매에서 450유로에 판매되었고 수익금은 자선단체에 기부되었다. 여행과 음악과 향기, 멋진 콜라보레이션이다.

디자이너는 모든 감각을 열어두고 활용해야 한다. 시각보다 어떤 면에서 후각이 더욱 강렬한 감각이고, 뇌의 깊은 곳에 오랫동안 기억된다. 순간적으로 어떤 향이 과거의 사람이나 장소나 분위기나 사건 속으로 시간을 되돌려 감기 하는 경험을 누구나 해 본 적이 있을 것이다. 향과 음악, 향과 여행, 향과 그림, 향과 패션 등 우리의 다양한 감각 수단을 디자인 활동에 확장할 때 우리가 전달할 수 있는 메시지, 문제에 대한 해결책은 더욱 혁신적이고 창의적일 수 있다. 최근에는 후각기능을 갖는 반도체 칩도 개발되고 있으니 오감 활용에 대한 디자이너들의 관심과 실험이 요구된다.

PRESTIGISTE
No.6
HELSINKI SPIRIT
WOMAN

EAU DE PARFUM

1.0 Fl.Oz. 30ml Natural spray

Max Perttula

막스 요아킴 코스메틱스의 향수 헬싱키 여인 Helsinki Woman

페트리 시필라이넨

Petri Sipilainen

헤어 디자이너, 남성 뷰티 살롱 엠룸MRoom 창업자

https://mroom.com

"헤어 스타일링은 디자인 작업의 생방송이다."

엠룸 전경

새로운 필요의 잠재성

페트리 시필라이넨

Petri Sipilainen

뷰티 산업이 여성 전유물로 여겨지기는 한국이나 핀란드나 크게 다르지 않다. 남성에게도 뷰티 서비스가 필요하다는 판단 하에 남성 전용 뷰티샵 체인 엠룸MRoom을 창업한 페트리 시필라이넨. 2007년 엠룸 사업을 시작할 당시 핀란드 전체에 9,000여 개의 미용실이 있는 반면 소위 이발소라고 하는 남성 전용 미용실은 고작 100여 개 내외였다. 남성과 여성이 비슷한 숫자인데 남성이 누릴 수 있는 서비스의 종류는 턱없이 부족해 보였다. 모두가 고정관념에서 벗어나지 못하고 작은 파이에 더 많이 몰려들 때 페트리는 시장의 새로운 잠재성을 보았고 남성을 위한 케어 서비스 시장을 창조하기로 했다. 엠룸은 핀란드 최초로 연간 회원제를 뷰티살롱에 도입하면서 혁신적인 서비스를 제공하며 빠르게 시장에서 성장했다. 12년이 지난 지금 핀란드 내 30개의 도시와 6개의 해외 국가에서 엠룸을 만날 수 있게 되었다.

 페트리는 2016년 구글 검색 결과에서 '남성 헤어'가 '여성 헤어' 보다 더 많았음을 언급한다. 세계 시장은 남성 뷰티 관련된 제품과 서비스를 강하게 요구하고 있으며 가장 빠른 성장률을 보이고 있었다. 페트리는 트렌드가 많은 사람들에게 가시화되기 훨씬 오래 전에 시장의 새로운 필요를 읽었고, 남들이 모두 가는 넓은 길보다 자신이 보고 확신하는 좁은 길을 택했다. 디자이너가 편한 길, 당장 성공할 것 같은 길, 다른 사람들이 만들어 놓은 길을 가려고 한다면 새로운 시장을 창조할 수 없다.

창의성은 새로운 필요의 잠재성을 본다. 엠룸의 브랜드 정체성은 아주 간단명료하다. 바쁜 스케줄로 예약을 하기도 어려운 남성들이 시간이 나면 즉흥적으로 샵으로 걸어 들어가 이런저런 세상 돌아가는 이야기를 나누거나 편안하게 소파에 앉아 잡지나 신문을 읽으며 간편하게 이발을 하는 것. 이런 기본 정체성 위에 엠룸은 남성을 위한 헤어 뿐 아니라 피부 관리, 네일 케어, 왁싱, 눈썹 관리 등의 케어 서비스도 제공하고 있다.

1985년의 크리스마스에 페트리는 가족과 대화를 나누다가 헤에드레서가 되어야겠다고 결심했다. 그리고 2주 후 이발소에서 견습생으로 일하기 시작했다. 그가 헤어 디자이너의 길에 들어선 첫 3년 동안에는 그 일을 계속 해야 하는지 확신이 없었지만 그의 재능은 그를 계속 헤어 디자이너의 길에 붙잡아 두었다. 페트리는 핀란드에서 매년 16명만 선발하는 경쟁률 20대1의 헤어드레서 직업학교에 입학했으며 2학년이 되자 학교에서 실기 수업을 가르치기 시작했고, 3학년이 되었을 때 그의 헤어 살롱을 열었다. 1993년에 세계대회에 나가기 시작했고 1996년 세계 챔피언십에서 2등을 차지했다. 페트리는 자신의 재능을 스스로 알고 있었고 세계 최고가 되고 싶었다. 다른 누군가가 최고라고 인정해주는 대회에 출전했던 이유다. 하지만 시간이 지날수록 그의 기술을 누군가가 인정해주는 것보다 더 중요한 것이 있다고 느꼈다. 타인의 평가보다, 자기안의 열정, 자신만의 직업의식, 서비스 정신, 그리고 고객과의 관계가 더욱 중요하게 다가왔다. 시선이 타인으로부터 자기 자신, 즉 내부로 옮겨졌다. 성숙하면 자연스레 시선은 외부에서 내부로 방향이 바뀐다.

'재능'이란 때로 열정을 늦게 발견하기도 한다. 다른 사람에 비해 많은 노력을 기울이지 않아도 눈에 띄게 좋은 결과를 가져오는 사람들이 있다. 하지만 열정과 만나지 못하면 재능은 그저 그런 보통의 실력에 머물게 된다. 페트리가 서서히 그의 열정을 키우게 된 동기는 결국 고객들과의 대화를 통해서다. 의자 뒤에서 헤어스타일을 만들 때 페트리는 고객들과 많은 대화를 나눈다. 소소한 가족간의 이야기로 시작하여 상당히 개인적인 이야기까지 나누면서 조언을 해주기도 하고, 그저 들어주는 것만으로 위로가 되기도 한다. 고객들과 대화를 나누면서 고객의 취향과 라이프스타일을 알게 된다. 그러한 정보를 바탕으로 고객에게 가장 잘 어울리는 헤어스타일을 찾아준다. 어떤 직업을 가지고 있는지, 어떤 스타일로 메이크업을 하는지, 어떤 패션 스타일을 좋아하는지, 가지고 있는 옷과 액세서리와 구두는 어떤 게 있는지, 어떤 행사에 자주 초대받는지, 외모 관리에 얼마나 시간을 투자하는 성향인지 등 고객에 대해 더 많이 알게 될 수록 고객의 헤어를 더 만족스럽게 디자인해줄 수 있다. 단순히 머리를 잘라주는 일이 아니라, 고객의 필요에 만족스러운 해결책을 찾아주고 고객이 알지 못했던 숨겨진 취향을 발견하게 해주기도 하며, 스타일의 변화를 제안하여 새로운 감정을 느끼게 돕기도 한다. 머리카락뿐 아니라 두피와 머리결의 건강과 같은 웰빙까지 관리하기도 하고, 시중에 나와 있는

저렴한 헤어 제품을 사용하기보다 고객의 머리카락, 두피 건강, 피부 민감도 등에 따라 최적의 제품을 선택하거나 큐레이션하여 개별 고객에게 맞는 맞춤 서비스를 제공할 수도 있다. 이러한 고객들과의 관계를 통하여 자신이 하는 일이 다른 사람의 삶과 행복감에 영향력을 줄 수 있다는 점을 알게 된다. 열정이란 결국 기술적인 장인이 되거나 돈을 벌겠다는 의지보다 나의 일이 타인의 삶에 긍정적인 영향력을 끼칠 수 있다는 가치를 인지할 때 우리 안에 일어날 수 있는 것이다. 그리고 이러한 열정을 만날 때 우리는 그저그런 평범함을 넘어서는 특별함에 다다를 수 있다.

열정 이외에 헤어 디자이너가 관심을 기울여야 할 것에 대해 묻자 페트리는 "스타일이나 패션 시장의 트렌드도 잘 모니터링 해야 하겠지만 사람에 대한 날카로운 관찰과 직관력이 필요하다."고 한다. 예를 들어 빨강 구두를 신고 있는 고객이라면 대담하고 자기 확신이 강한 유형이기에 그에게는 개성이 있는 스타일을 연출해볼 수 있다는 것이다. 하지만 페트리는 재차 강조한다. "헤어 디자이너에게 역시 가장 중요한 핵심은 고객에게 가장 어울리도록 아름답게 커팅을 하고 세심하게 스타일링을 해주는 실력이다. 그런 면에서 헤어 디자이너에게 공예적인 태도가 요구된다. 헤어 디자이너란 사람에 대한 관심, 열정, 그리고 장인 정신이 필요한 직업이다."

수많은 다른 헤어 디자이너들과 페트리 자신을 어떻게 차별화시킬 수 있는지에 대해 물었다. 그는 이렇게 답한다. "나에 대한 평가는 고객이 판단해주어야 할 몫이다. 나는 프로로서 최선을 다하지만 결국 고객들이 나의 경쟁력과 실력을 인정해주어야만 시장에서 최고가 되는 것이다. 다른 분야의 아티스트나 디자이너들과 달리 헤어 스타일링은 전적으로 고객의 판단과 피드백에 달려있다. 고객의 신체 부위에 결과물을 만들어내는 일이기 때문에 디자이너 자신만의 세계를 표현할 수 있는 영역이 아니다. 지극히 고객의 주관적인 취향에 따라 판단을 받고 시장의 가치를 인정받는 직업이다. 그러한 점에서 디자이너의 의지나 해석의 여지가 없는 매우 치열하고 냉정한 분야라고 할 수 있다. 나를 이 분야에 계속 존재하게 만드는 것은 매 순간 내 작업에서 최고를 보여주는 것이다. 그렇지 않으면 나의 고객이 나를 계속 찾게 만들 수 없다. 서비스는 사람 간의 감성 교감이 지극히 중요하다. 서비스에 있어 '좋다'라는 기준은 사람과 사람 사이 순간 순간 일어나는 상호작용에 의해 결정지어지는 역동적인 교감에 대한 평가다. 사람과의 대면 속에서 현재 진행형으로 이루어져야 하는 헤어 스타일링은 매 순간 순간 최선을 다해 최고의 결과물을 내어야 한다. 다른 디자인 영역과 달리 헤어 디자인은 디자이너의 인간적인 친밀감이 매우 중요하다. 고객의 감정을 공감하고 읽으며 짧은 시간 내에 고객의 마음을 만족시킬 헤어 스타일을 완성해내야 한다. 작품의 결과뿐 아니라 모델인 고객과의 성공적인 감성적 교감 역시 중요한 창작의 일부이다. "

탄야 오르스요키

Tanja Orsjoki

발릴라 인테리어Vallia Interio 수석 디자이너
www.vallilainterior.com

"숲 길을 산책하며 나무와 꽃 향기, 호수와 흙 냄새, 자연의
향취를 킁킁거리며 맡는다. 지배자로서가 아니라 자연
속에 몸을 낮추고 조심스레 먹이를 찾으러 다니는
작은 생명체의 자세로 조용히 거닌다. 매번 새로운
모습으로 오묘하게 변하는 자연의 그 신비 속을
호기심으로 바라보며 걷노라면 우연히 생각지도 못한
영감을 얻는다."

헬싱키 발릴라 쇼룸에서 만난 탄야 오르스요키

호기심으로 바라보며 걷노라면

탄야 오르스요키

Tanja Orsjoki

1935년 설립된 핀란드 라이프스타일 브랜드 발릴라 인테리어의 수석 디자이너 탄야는 아름다운 디자인이 사람들에게 행복감을 줄 수 있다고 믿는다. 사람의 뇌는 자연이 주는 햇빛과 초록의 숲, 그리고 나무가 선물하는 싱그러운 향기에 반응하여 행복감을 느낀다. 그러니 이 대자연을 파괴한다는 것은 곧 인간의 행복 상실을 의미한다. 길을 걷다가도 꽃이 피어 있으면 우리는 자동적으로 카메라를 꺼낸다. 광학으로도 화학으로도 절대 동일한 색감을 표현해내지 못하는 꽃의 천연색감. 탄야가 꽃과 나무, 그리고 나뭇잎을 주요 모티브로 디자인을 하는 이유다. 자연과 사람을 자신의 디자인으로 연결하여 행복감이 회복될 수 있도록. 자연은 우리에게 강렬한 생명력과 눈부신 화사함을 주기도 하지만 싸늘한 바람과 흰눈으로 덮인 얼어붙은 호수의 적막함을 전하기도 한다. 탄야는 때로는 단순하게, 때로는 과감하게 자연의 언어를 텍스타일 위에 새로 쓴다. 디자이너는 무한한 자연의 얼굴과 소리를 자신만의 눈으로 해석하고 형상화함으로써 사람들의 상처받은 감성을 보듬고 아픈 이야기를 들어주고 위로의 말을 건넨다. 탄야가 디자인을 통해 행복한 이유다. 그리고 끊임없이 사람과 공간에 자연을 이어주기 위한 방법을 찾는 이유다.

텍스타일에 색과 형태로 자연을 담아내는 텍스타일 디자인 이야기의 또 다른 측면을 보자. 지난 10년간 면사 제조 산업에서는 화학물질과 과도한 물사용에 대한 비판이 계속 제기되었다. 농장의

재배 방식, 면사 제조와 염색 과정, 물류, 사용 후 폐기물에 이르기까지 텍스타일 산업은 환경오염의 주요 원인 중 하나로 지적되고 있다. 텍스타일 디자이너가 이러한 비판에서 자유로울 수 있을까? 텍스타일 산업 뿐 아니라 건축과 가구, 패션과 산업디자인에 이르기까지 이제 제조와 디자인의 화두는 지속가능성이다. 디자이너는 단순히 색감과 무늬를 만드는 직업에서 더 나아가 소재-제조-물류-서비스-사용후 폐기물 처리로 이어지는 전체 제품 사이클에서 지속가능성을 실현하는 혁신가여야 한다. 여기서 지속가능성이란 환경적 책임, 사회적 책임, 경제적 책임의 측면을 모두 포함한다. 이 세 가지 측면이 서로 유기적으로 지원되고 보완되어야지만 지속가능성이 성립된다. 따라서 디자이너는 자신의 디자인이 어떤 환경적 결과를 가져오는지, 어떤 사회적 책임에 공헌하는지, 그리고 어떻게 경제성을 확보할 것인지에 대한 융합적 사고를 해야만 한다. 수동적 디자인에서 능동적, 적극적 디자인으로 변해야 한다. 경영자 역시 디자인적인 구현 가능성을 염두에 두어야만 제조 방식의 지속가능성을 만들어갈 수 있다. 경영자가 디자이너의 눈을 가지고 있어야 하는 이유다. 엔지니어 역시 디자이너와 경영자의 사고 방식을 이해하지 못한다면 신소재와 제조기술을 구현해내지 못한다. 엔지니어와 디자이너가 긴밀한 협조를 해야 하는 이유다.

핀란드에서는 다 읽은 종이신문에서 셀룰로스를 융해한 후 섬유로 만들어 노트북 파우치를 만든다. 2018년 12월 핀란드 독립기념일 국빈 리셉션에서 핀란드 영부인은 자작나무에서 추출된 섬유로 만든 드레스를 입어 화제가 되었다. 알토대학은 리사이클링된 면에서 추출된 섬유로 만든 스카프를 프랑스 마카롱 대통령에게 선물했다. 나무 펄프에서 섬유를 추출하여 유아옷을 만드는 핀란드 유아복 브랜드도 있다. 이러한 신소재들은 모두 유해한 화학물질을 사용하지 않거나 텍스타일 제조 과정에서 물의 사용을 최소화함으로써 면과 폴리에스터와 같은 환경적 문제를 심각하게 일으키는 텍스타일 산업을 변화시키고 있다. 텍스타일 디자이너들이 혁신적인 신소재에 관심을 기울이고 이러한 신소재를 활용할 수 있는 디자인, 또는 신소재 사용을 활성화시킬 수 있는 디자인을 한다면 '지속가능한 디자인'이다.

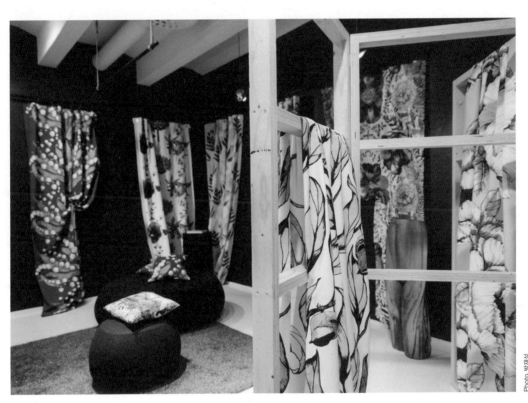

Tanja Orsjoki

photo. 타냐 오르스요키

발리라 인테리어 쇼룸

사라 뱅츠

Sara Bengts

라푸안 칸쿠리트Lapuan Kankurit 수석 디자이너

www.lapuankankurit.com

"디자인에는 사회적 책임이 있다. 디자인의 미래에는
'지속가능성', 즉 자연과의 지속가능한 방식 이외에 다른
선택이 없다. 디자인과 제조의 의사결정에서 이러한
지속가능성이라는 관점이 간과되고 있다면, 사업의 영속성
자체가 의심받아야 한다."

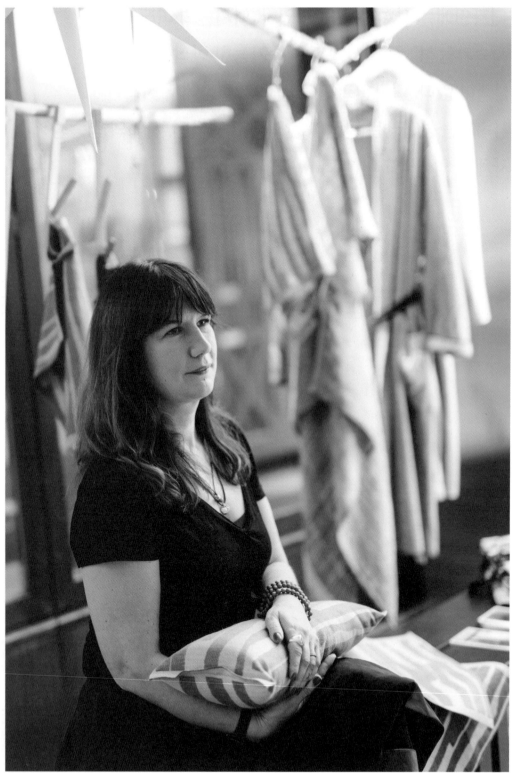

사라 뱅츠

Photo. 박정선

책임감과 자연에 대한 존중

1917년 핀란드가 러시아로부터 독립한 해에 창립된 대표적인 패브릭 라이프스타일 브랜드 라푸안 칸쿠리트. 핀란드어로 '라푸아의 방직공Weavers of Lapua'이라는 의미다. 현재 창업자 유호 안날라Juho Annala의 4세대 후손이 가업을 이어 받아 브랜드를 리뉴하고 글로벌화함과 동시에 전통을 이어가고 있다.

라푸안 칸쿠리트는 헬싱키에서 서북쪽으로 약 320 km 떨어진 인구 14,000명의 작은 도시 라푸아Lapua에 소재한 방직 공장에서 제품을 생산한다. 이 도시는 1808년에서 1809년 사이 핀란드 점령을 위해 러시아와 스웨덴 사이에 벌어진 '핀란드 전쟁'과 39,000여 명의 목숨을 앗아간 공산주의와 반공산주의간 내전의 아픔을 간직하고 있는 도시다. 도시의 역경만큼이나 사람들은 강해졌고 결속력도 단단해졌다. 1990년대 심각한 경제침체 속에서도 단 한 명의 근로자도 해고하지 않고 서로의 손을 꼭 잡았던 라푸안 칸쿠리트의 용기는 어쩌면 힘든 역사를 함께 견딘 동지들에 대한 예의였던 것 같다.

작은 나라 핀란드의 작은 마을에서 태어난 한 중소기업이 100년 이상을 버텨올 수 있었던 비밀은 무엇일까? 린넨과 울과 같은 천연소재만을 고수하면서 '책임감responsibility' 과 '자연에 대한 존중' 이라는 핵심가치를 타협하지 않은 용기courage라고 할 수 있다. 또한 함께 브랜드를 만들어가는

공장의 작업자들과 소비자들에 대한 책임감을 기업의 이득에 양보하지 않는 용기다. 지켜야 할 것은 지키되, 변화가 필요할 때 변화를 두려워하지 않으며 새로운 테크닉과 소재에 대한 연구개발이 필요할 때 과감히 도전하는 것이 다음 100년을 이끌어갈 수 있는 라푸안 칸쿠리트의 힘이다. 단기간의 빠른 성장보다는 또 다른 100년, 200년을 이어가며 세대에 걸쳐 사랑받을 수 있는 정체성이 있기에, 라푸안 칸쿠리트의 디자인을 총괄하는 사라 뱅츠는 단순히 매출 증대를 위해 트렌드를 쫓는 디자인을 추구하지 않는다.

작은 중소기업이 지금까지 천 개가 넘는 라이프스타일 제품 콜렉션을 보유할 수 있는 이유는 30여 명에 가까운 다양한 외부 아티스트, 디자이너들과 디자인 협력을 해왔기 때문이다. 사라는 브랜드의 정체성을 지키면서 우수한 디자이너들과 다양한 제품을 위한 전체적인 디자인 과정을 관리하고 지원한다. 사내 디자인팀에만 의존을 한다면 이렇게 다양한 아이템들을 디자인할 수 없었을 것이다. 동시에 라푸안 칸쿠리트만의 정체성을 확고히 세우지 못했다면 수 천여 개의 이러 저러한 물건을 파는 잡화점으로 전락했을 것이다. 각기 자신만의 스타일과 전문성을 가진 재능 있는 외부 디자이너들은 브랜드에 지속적으로 신선한 아이디어를 불어넣어주었고, 소비자들은 언제나 새로운 컬렉션을 기대하고 반겼다. 핀란드 내에서 100년의 직조 전통을 이어온 라푸안 칸쿠리트는 다양한 소재를 넘나드는 디자이너들에게 직조 패브릭 디자인이라는 새로운 도전의 기회를 제공해왔고 디자이너들은 이러한 특별한 브랜드와의 콜라보레이션에 긍지를 갖는다. 사라는 "디자이너는 브랜드가 추구하는 가치를 존중하고 디자인 정체성을 이해한다. 브랜드는 디자이너들의 전문성을 신뢰하기에 함께 새로운 테크닉과 새로운 아이템과 디자인을 탐색하며 성공하리란 보장이 없어도 함께 손을 잡고 도전한다. 이런 상생과 신뢰의 협력이 라푸안 칸쿠리트의 힘이다."라고 설명한다.

Sara Bengts

라푸안 칸쿠리트 샵

라우라 유슬린-팔라스마

Laura Juslin-Pallasmaa

패션 디자이너, 유슬린마우눌라_{Juslin Maunula} 창업자
http://juslinmaunula.com

"현대의 소비자들은 단순히 제품으로서의 옷이 아니라 그 이상을 더 요구하고 있다. 패션디자이너와 건축디자이너의 콜라보레이션은 패션에 혁신적인 공간 컨셉을 더함으로써 고객들에게 새로운 경험과 영감을 제공한다."

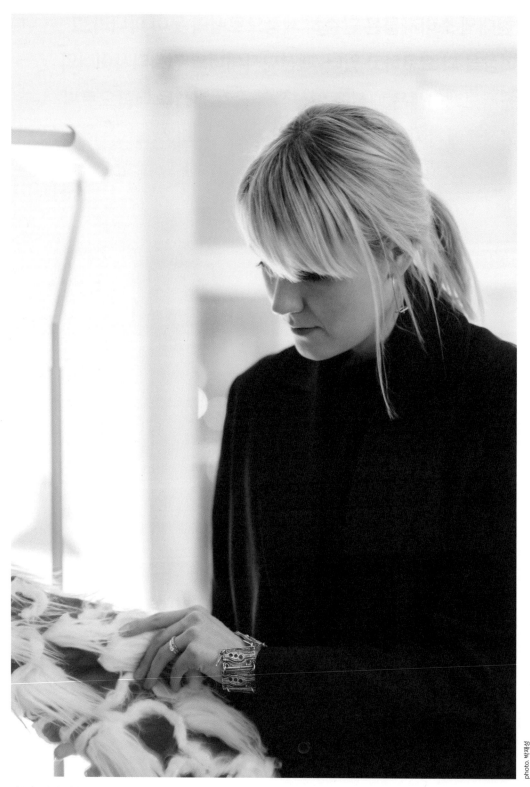

라우라 유슬린-팔라스마

262

제품 그 이상의 것

라우라 유슬린-팔라스마

Laura Juslin-Pallasmaa

미니멀리즘이라는 전통이 있긴 하지만 최근 핀란드 패션 디자인은 매우 과감하고 실험적인
특징을 가지고 있다. 이는 알토대학 디자인스쿨이 추구하는 '교육의 장기적 가치'의 영향 때문인데,
'자연친화적인 지속가능성'에 중점을 두고 있는 알토대학은 학생들로 하여금 기존의 방식에 의문을
던지고 새로운 지속가능한 접근과 실험을 하도록 유도한다. 그리고 도전과 실패를 두려움 없이 경험할
수 있는 교육 환경을 제공한다. 알토대학은 경영과 기술 그리고 디자인을 융합하는 교육으로 정평이
나 있는데 2010년부터 '창의적 지속가능성'이라는 융합 석사 프로그램을 제공하고 있다. '서비스
디자인'과 더불어 알토대학이 세계 대학 중에서도 앞서 있는 분야다. 이 프로그램에서 학생들은 기존의
방식을 친환경적으로, 사회적으로, 경제적으로, 그리고 기술적으로 변화시켜 지속가능성을 확보할 수
있는 혁신의 사고방식을 배우고 테스트하고 검증하는 훈련을 한다. 라우라 유슬린은 파리에서 디자인
공부를 시작했다가 나중에 알토대학으로 옮겨왔기에 두 나라의 교육이 어떠한 차이점을 가지고
있는지 잘 알고 있다. 알토대학의 장점으로 라우라는 학생들에게 끊임없는 실험 정신을 불어넣어주고
독립적으로 자신의 과제를 만들고 실행할 수 있도록 지원해주는 교수진을 가장 먼저 꼽는다. 교수를
위해 학생이 존재하는 것이 아니라 학생을 위해 교수가 존재함을 명확히 아는 교수진이다. 여기에
학생들이 다양한 소재와 테크닉을 실험할 수 있도록 잘 갖추어진 랩 시설 역시 학생들을 돕는다.

'기존 시장의 관행에 의구심을 던지라.'라는 알토대학의 가르침때문인지 라우라의 패션 디자이너로서의 행보는 메인스트림과 다소 다르다. 그녀는 알토대학에서 패션 디자인을 전공한 후 건축디자인을 전공한 릴리 마우눌라와 함께 유슬린-마우눌라라는 디자인 브랜드를 설립했다. 자신의 브랜드 운영과 함께 동시에 핀란드, 스웨덴, 중국 등 해외 디자인업계 클라이언트들에게 디자인 서비스도 제공한다. 유슬린 마우눌라는 1년에 콜렉션을 한 번만 발표하는데, 기존의 캣워크 방식이 아닌 건축 디자인의 관점에서 3차원적으로 프리젠테이션을 한다. 예상을 깨는 공간의 선택과 설치, 관객이 공간을 이동 하면서 콜렉션의 프레젠테이션을 보는 방식, 단순히 옷을 보여주는 것이 아닌 상상의 세계를 현실의 컨셉으로 구현해내는 능력 등, 그녀의 프리젠테이션은 늘 기대함과 찬사를 불러 일으킨다.

라우라에게 지속가능한 디자인이란 타임리스 디자인, 즉 시공간을 초월하여 다른 옷들과 자연스럽게 조화를 이룰 수 있는 디자인을 의미한다. 또한 핀란드 현지에서 공급받을 수 있는 소재를 주로 사용함으로서 자재 운송으로 인한 탄소 배출을 줄이는 노력이다. 디자인의 선택에서 쓰레기를 줄일 수 있는 디자인, 자연친화적인 디자인은 사회적 책임을 중요시하는 현대 핀란드 디자인의 강한 중심축이다.

유슬린 마우눌라 프리젠테이션, Pre Helsinki House, 2016

Photo. Juho_Huttunen

Laura Juslin-Pallasmaa

헤이니 리타후타
Heini Riitahuhta

세라믹 아티스트, 디자이너, Arabia Art Department Society 멤버

"디자인의 힘은 해체와 재구성에 있다. 낱개의 조각들을 집합적으로 구조화함으로서 새로운 스토리를 창조할 수 있다."

헤리니 리타후타

해체와 재구성

큰 마음을 먹고 돈을 들여 무엇인가 특별한 것을 찾아 떠나기보다 매일매일 곁에서 볼 수 있는 일상의 평범함에 여유로운 관심을 가지는 것은 어떨까. 자연의 다채로운 모습과 익숙한 생활 속 물건들 자체가 형태와 색과 질감의 아카이브일 뿐 아니라 삶의 온갖 이야기를 담고 있다. 호기심을 가지면 당연한 것들이 새롭게 보이고 원형의 기원과 원리를 이해하면 변형의 가능성도 보인다. 한 덩어리로 보이던 숲이라도 그 속의 각기 다른 수종들을 알아가기 시작하면 큰 의미가 없어 보이던 하나 하나의 요소들에 각자의 독립적인 세계가 있음을 발견한다. 세라미스트 헤이니 리타후타는 그녀의 일상을 둘러싸고 있는 자연에서 특별한 영감을 찾기보다 그녀가 인지하는 자연을 어떤 식으로 디자인에 담아낼지에 관해 많은 생각을 쏟는다. 이미 완성된 덩어리로 보이는 현상을 그녀만의 눈으로 해체하고 재해석하여 새로운 가치를 만들어내는 데 집중하는 것이다. 이러한 '해체'와 '재해석', 그리고 '재구성'의 능력은 무에서 유를 만들어내는 것만큼이나 중요하나 자주 대단하지 않은 일로 간과되곤 한다.

　예를 들어 한 문화가 남긴 무형, 유형의 '유산legacy'들을 분석하고 재해석하여 레트로, 뉴트로, 현대화 등 다양한 색깔을 입혀 재창조하는 일은 끊겨졌던 과거와 현재를 연결하는 '다리'라는 새로운 가치를 만들어낸다. 이는 단순히 현재라는 짧은 시간의 구간을 과거로까지 확장함으로써 더 많은 사람들의 공감을 얻을 수 있도록 한다. 또한 전에는 관심을 갖지 않았던 잊혀진 과거로 사람들의 눈을 돌리게도

하며 이해하기 어려운 현재의 현상을 익숙한 언어로 설명함으로써 묻혀진 흥미를 되살리기도 한다.

디자인 능력이란 결국, 완전히 새로운 사물을 발견하여 이미지로 전달하는 기술일 수도 있겠지만, 어쩌면 그보다 더 기존의 것을 필요와 요구에 맞게 재해석, 재가공하여 감성을 움직이는 역량이기도 하다. 유능한 디자이너란 제한된 시간 내에 주어진 예산 안에서 리소스를 스마트하게 활용해야 하기에 사물의 재해석을 통한 새로운 가치를 창출해낼 수 있어야 한다. 이러한 역량을 키울 수 있는 좋은 방법은 다양한 소재들에 대한 경험과 지식, 그리고 분야를 넘나드는 크로스오버 활동이다. 대학의 전공에만 머물러 있거나 한 가지 소재에만 몰두하기보다 세라믹, 금속, 종이, 패브릭, 우드, 콘크리트, 글라스 등 여러 다양한 신소재들을 다루다 보면 한 가지 소재에서 발견하지 못하는 신선한 접근법을 떠올릴 수 있다. 또한 패션과 그래픽, 가구와 조명, 산업 디자인 등 영역을 넘나드는 경험은 자신의 한계를 확장시킬 수 있는 길이다. 동시에 좋은 디자이너란 많은 사람들이 누릴 수 있도록 비용적인 제약을 해결하며 제품화할 수 있는 시각을 가져야 한다. 예술작품의 가격이 매겨지는 방식과 디자인 제품의 가격이 책정되는 방식은 상당히 다르다. 접근의 문턱을 낮춘다는 것은 생각 없이 가볍게 대함을 의미하는 것이 아니라 더욱 많은 고민과 신중함을 요구한다. 이에 더하여 지속가능성이라는 필연적인 시대의 요구까지 반영해야 하므로 디자이너는 이제 단순한 형태와 색에서 벗어나 디자인의 사회과학적인 가치까지 담아내도록 요구받고 있다. 이 때문에 '디자인'의 영역이 더 이상 전문 직업으로서의 '디자이너'만의 일이 아니라 더 폭넓은 사람들의 개입과 협력을 요구하게 되었다고 할 수 있다.

헤이니는 어렸을 때부터 그림 그리기를 매우 좋아했다고 한다. 엄마가 직장에서 가져온 이면지를 활용해 그림을 그렸고 그림을 그리기 위해 상상을 했다. 엄마는 헤이니가 충분히 상상할 수 있도록 시간과 공간을 마련해주었다. 충분한 여가 시간, 도처에 있는 아름다운 숲과 호수, 마음의 여유는 헤이니의 상상력과 관찰력, 도전 의식과 호기심, 그리고 생각의 힘을 키워주었다. 상상력은 비단 디자인과 예술의 영역에서만 필요한 것이 아니다. 모든 일에서 상상력은 발전과 혁신의 출발점이다. '슬로우 리딩slow Reading'이라고 하는 '느린 독서법'은 상상의 힘을 키우는데 있어 매우 유용하다. 글을 읽으면 머리 속에서 이야기를 상상해보고 호기심과 비판적 시각으로 스스로 질문을 해본다. 스스로 이야기를 재구성해보기도 하고 자기 자신을 이야기 속으로 대입시켜 가상의 체험을 하며 상상력을 발휘할 '멍 때리기'의 시간이 필요하다. '멍 때리기'는 빈틈없이 채워지는 생활의 일과에서는 누리기 어렵다. 짧은 수면시간을 버티며 종일 책상에 앉아 입시 준비에만 몰두하고 있는 자녀들을 '착한 아이'로 생각한다면, 또는 이공계에 보내기 위해 수학에만 올인하는 아이로 키우고 있다면, 그 아이의 디자인 마인드, 즉 관찰력, 상상력, 문제해결 능력, 창의력을 희생시키고 있는 것이다. 나는 미래에는 디자인 능력이 없이는 설 곳이 없다고 확신한다.

헤이니는 최근 6각형의 작은 세라믹 조각들로 하나의 큰 구조물을 만드는 작업을 많이 하고 있다. "이 작은 조각들이 하나로 구성될 때 새로운 이야기와 형태를 창조해내는 힘을 갖는다."라는 그녀의 설명에서 우리의 삶은 커다란 하나의 고정형 판이 아니라 작은 조각들이 모여 그 때 그 때 새로운 이야기를 만들어가고 변화해가는 가변성과 확장성을 갖는 구조물임을 깨닫는다. 이렇게 하나씩 작은 조각들을 붙여나갈 수 있는 역동적인 눈, 새로이 해체하고 다시 재구성할 수 있는 비판적 시각과 기획능력, 그리고 조각들을 스토리가 있는 큰 그림으로 구성할 수 있는 상상력은 어려서부터 천천히 키워지고 완성된다. 시간과 공간의 여유와 자유로움을 통해.

헤이니 리타후타의 루트RUUT 패턴

툴라 푀이호넨

Tuula Pöyhönen

패션 & 컨셉 디자이너

https://tuulapoyhonen.com

"제품 자체보다는 '누구를 위해, 누구와 함께, 어떤 가치에
기반하여' 디자인을 하는가가 나의 첫 질문이다."

툴라 푀이호넨

누구를 위해 누구와 함께

툴라 푀이회넨

Tuula Pöyhönen

핀란드 디자인은 자연과 환경에 대한 책임과 밀접한 관련이 있다. 이는 선택이 아니며 두 번 생각할 필요도 없는 일이다. 필수이고 의무다. 자신의 작업을 통해서 자연에 해로운 폐기물이 만들어진다는 것은 툴라에게 생각하고 싶지도 않은 일이다. 의미 있는 새로운 가치를 더해야 하는데 유해한 폐기물이 발생하는 제품을 추가한다면 인류에 마이너스 값을 더하는 것이기에 디자인을 할 이유를 찾지 못한다. 직업이 무엇이든지 간에 한 사람의 삶이 어떤 형태로든 인류에 양수의 값을 더하는 발자국을 남겨야 하는데 음수의 값을 남긴다면 우리는 진보가 아니라 퇴화의 인생을 산 것이다. 평균을 끌어올리는 삶을 살기 위해 '문제 해결자'의 역할을 하는 디자이너는 끊임없이 보다 자연친화적인 방법들을 모색하고 실험하며 새로운 해결책을 찾아야 한다. 하지만 이 역할이 과연 디자이너에게만 있을까? 각종 원자재를 생산하는 생산자에서부터 물류를 책임지는 운송사업자, 그리고 소비자에게 다리를 놓아주는 유통 플랫폼과 최종 소비자에 이르기까지 전체 업계가 하나의 에코시스템으로 협력해야만 한다. 우리는 하나의 공동체로서 함께 고민하고 함께 해결책을 찾고 함께 생산과 소비의 패턴을 수정해야 한다. 누군가는 성장에 대한 집착을 잠시 접고 합의된 지속가능성을 위해 새로운 담론을 이끌어 나가고 실천해야 한다. 툴라를 포함한 핀란드의 많은 디자이너들은 이런 시각에서 개혁과 혁신의 최전선에 서는 것을 기꺼이 선택한다.

한편, 일종의 '집착'에 가까운 이러한 지속가능성 담론이 지속되고 발전될 수 있는 이유는 자연친화적 시도들이 감성적인 동경과 공감을 함께 얻을 수 있는 외형적 아름다움을 손상하지 않으면서 이루어지기 때문이다. 이것이 디자인 능력이고, 또한 소비자들의 공감과 동참, 지지를 얻어낼 수 있는 힘이다. 아무리 친환경적인 제품이라 하더라도 사람들의 눈에 아름답거나 매력적이지 않다면 사람들의 사랑을 오래 받기 힘들다. 따라서 환경친화적인 동시에 아름다운 형태와 오래 사용할 수 있는 디자인을 해야 유능한 디자이너인 것이다. 어떤 영역에서 전문가라고 불리우기 위해서는 다른 누군가가 불필요한 희생을 감수하지 않고 같은 가격이면 보다 책임 있는 선택을 할 수 있도록 혁신적 디자인, 제조방식, 서비스와 물류를 시장에 제공할 수 있어야 한다. 디자이너는 전문가의 영역이다. 따라서 기존의 틀에 의문을 제기하고 현상유지가 아닌 양수의 값을 더해주는 진보혁신가의 태도가 필요하다.

지속가능성의 큰 테두리 안에서 자연친화성 이외에 또 다른 중요한 시각은 휴머니즘과 인도주의다. 즉, 나의 디자인 작업이 고통받고 있는 다른 사람들에게 새로운 삶의 기회를 제공하고 희망과 용기를 줄 수 있다는 사회적 가치를 지향한다. 텍스타일 디자이너 툴라 푀이호넨의 라가머프Ragamuf 프로젝트가 대표적인 예다.

2016년 디자이너 툴라와 창업가 마르따 레스켈래Martta Leskelä가 기획한 라가머프는 터키로 이주한 시리아 여성 난민들에게 일거리를 주어 생계를 유지할 수 있도록 하는 사회적, 윤리적 디자인이었다. 임금이 저렴한 터키에는 수많은 패션 산업의 공장에서 쏟아져 나오는 폐자재가 많기에 버려질 폐텍스타일을 활용할 수 있었다. 또한 사람이 수작업으로 할 수 있기에 방직 기계를 사용하지 않아도 되고 따라서 전기 사용으로 인한 이산화탄소 배출도 없다. 신축이 뛰어난 그물망에 폐텍스타일을 손으로 꿰는 방식이라서 어떤 형태의 소파나 의자에도 덮어 씌울 수 있다. 낡거나 구멍이 난 소파나 의자를 버릴 필요 없이 라가머프 러그를 덮어 씌우기만 하면 새 것처럼 오랫동안 더 사용할 수 있다. 또한 작업자가 시키는 대로만 무료하게 만드는 것이 아니라 색감과 패턴을 스스로 디자인하면서 만들 수 있기 때문에 자부심을 가지며 즐겁게 일할 수도 있다. 기획 의도에서는 인도주의적이고 제작의 방식에서는 친환경적인 라가머프는 결과물에 있어서는 매우 유머러스하고 활기찬 감성을 자아내는 디자인이 되었다. 크라우드 펀딩 플랫폼인 인디고고Indiegogo에서 시제품을 성공적으로 판매했고 이후 헬싱키 디자인 위크에서도 대표적인 윤리적 디자인으로 주요하게 다뤄졌다. 툴라의 디자인 철학은 소박하다.

"내가 디자인하는 기준은 내가 사용하고 사랑할 수 있는 제품이어야 한다는 것이다. 내가
사용자의 시각에서 출발하기에 사용성usability과 친환경성, 그리고 내구성과 주변과의 조화
및 유연성에 대해 정확하게 이해하고 디자인을 구상할 수 있다. 누군가가 나에게 고가의
사치품을 디자인하라고 한다면 나는 내가 공감하고 내가 사용할만한 제품이 아니기때문에
디자인 작업을 하는데 흥미를 갖기 힘들 것이다. 일부 특수 부유 계층의 배타적 독점욕구를
충족시키기 위한 디자인보다 더 많은 사람들이 매일 매일 사용하면서 나의 디자인에 기쁨을
느끼고 공감해줄 수 있고 지인들에게도 부담없이 추천할 수 있는 제품을 디자인하는데
더 관심이 있다. 매일 무수한 제품들이 디자인되고 제조되고 있는 현재, 이러한 근본적인
질문이 없는 작업은 결국 아무런 가치가 없어 곧 쓰레기장으로 모일 물건들을 시장에
쏟아져 나오게 만들 뿐이다."

Tuula Pöyhönen

사수 카우삐

Sasu Kauppi

스포츠웨어 패션 디자이너

@sasukauppi

"모든 가능성을 실험해볼 수 있는 환경에서 창의적인
디자인이 나올 수 있다."

사수 카우삐

모든 가능성을 실험해보다

핀란드의 재능 있는 신진 디자이너들은 매우 모험적이고 도전적이며 실험적이다. 모험적이라 함은 새로운 가능성에 대한 호기심을 말한다. 내가 이미 익숙해져서 편안한 상태 또는 '안정감'이라고 할 수 있는 상태에 만족하지 않는, 끝없는 새로움과 혁신을 향한 과학자적 탐구심이기도 하다. 이런 사람들은 안정감이 오히려 위험하다고까지 생각하는 성향의 사람들이다.

핀란드 게임 스타트업으로 시작하여 세계적인 게임 파워하우스가 된 수퍼셀Supercell의 창업자 일까 파나넨Ilkka Paananen은 사업이 안정화되어 신제품 기획과 개발 과정에서 실패가 감소하는 상황이 되면 오히려 위험 의식을 느낀다고 한다. 그래서 수퍼셀은 실패 사례를 축하하는 작은 파티를 열기까지 한다. 실패하지 않는다면 혁신과 모험을 멈추었다는 증거이기 때문이다. 안정된 성공이 아니라 혁신의 리더십을 추구하는 인간형이다. 새로움을 모색하면서 실패를 허용하는 조직 문화가 없다면 앞으로 서서히 하향길로 들어서는 일만 남았다고 보면 된다.

도전적이라 함은 실행력을 의미한다. 아무리 머릿속에 새로운 생각이 떠오르더라도 실행하지 않으면 아무 일도 일어나지 않는다. 또 반대와 부정적인 시각들을 극복하면서 실행할 수 있는 근성을 뜻한다. 실행하더라도 반대와 회의적인 의견들을 접하면 대부분 쉽게 꺾이기 마련이다. 이는 확신이 없기 때문이다. 그리고 실패를 두려워하기 때문이다. 도전에는 단순히 시도를 넘어 '끈기 있게'라는

의미가 내포되어 있다. 하지만 회의적인 시각들을 무시하고 무작정 돌진해서는 안 된다. '왜 어려운가?', '무엇을 해결해야 하는가?', '어떤 대안이 있는가' 등 계속된 질문에 스스로 답을 찾아야만 한다.

실험적이라 함은 이성적이고 과학적인 접근을 뜻한다. 시장에서 어떤 새로운 필요가 대두되고 있는가, 어떻게 기존과 다른 방식으로 보다 효율적으로 이러한 필요를 충족시킬 수 있는 제품과 서비스를 구상할 수 있을까, 가설을 세우고 검증하고 개선하며 일련의 발전 과정을 끈질기게 이어나가는 태도를 실험적이라 한다. 핀란드 알토대학 출신 디자이너들은 특히 실험적이며 자신의 한계를 허물고자 하는 경향이 더 강하다. 한계에 도전하고 다양한 실험과 영역을 파괴하는 콜라보레이션을 할 수 있는 환경이 알토에 갖추어져 있기 때문이다. 이들은 강렬한 색상과 실험적 소재와 패턴을 과감하게 사용한다. 또한 너무나 많은 쓰레기를 만들어내는 현재의 패션업계에 반항하고자 한다. 이러한 핀란드 패션 디자인이 지금 새로운 하나의 웨이브로 떠오르고 있다.

스포츠패션 또는 스트리트 패션 디자인 씬에서 최근 가장 주목을 받는 핀란드 패션 디자이너 사수 카우삐. 알토 대학에서 학사를 마친 후 2011년 센트럴 세인트 마틴 석사 과정을 졸업하면서 던힐상Dunhill Award 을 거머쥔 재원이다. 카니예 웨스트Kanye West 의 눈에 들어 로스엔젤레스로 스카우트되면서 업계의 주목을 받기 시작했다. 이후 웨스트의 레이블 예지스Yeezy's 수석 디자이너로 승승장구하던 중 돌연 사표를 던지고 헬싱키로 돌아와 쑤SSSU라는 자신의 이름을 딴 스트리트 캐주얼 스포츠웨어 브랜드를 론칭했다.

사수의 디자인 작업에서 중요한 한 축은 경계를 허무는 정신이다. 남성복, 여성복의 경계를 허물고, 스트리트 캐주얼과 스포츠웨어의 경계를 허문다. 핀란드에는 'Hän'이라고 하는 중성 인칭대명사가 있다. 영어처럼 He와 She를 구별해 명사에 여성형과 남성형을 갖는 언어 계열과 달리 남녀를 구분하지 않는 Hän의 사용은, 의심 없이 고착화된 경계를 허물고자 하는 반항적 정신이 스며 있다. 최근 핀란드에는 화장실 역시 남녀 구분없이 무성의gender-less 공공 화장실이 늘어나고 있다. 중성gender-neutral, 또는 무성gender-less의 사회과학적 논쟁은 뒤로하고 패션 시장에서 이러한 접근은 불필요한 경계와 구별로 인한 고정관념, 편견, 과잉 제조와 그로인한 쓰레기를 줄일 수 있는 접근으로서 유의미하다고 본다.

사수는 자신의 디자인 동기를 "내 작업의 결과물을 사람들이 입으면 사람들이 내 작품의 전달자가 되기 때문이다."라고 설명한다. 즉, 디자인 작업의 결과물을 '전시'할 수 있는 매개체가 고정형의 사물이 아닌 사람이라는 점에서 흥미로움을 발견한다. 전시품이 관객들의 피사체로 해석되는 방식과 달리 사람이 걸치고 있는 패션은 입고 있는 사람의 스타일과 내적 외적 성향과 이미지에 따라 다양한 느낌으로 재해석 된다. 능동적이고 삼차원적인 매개체가 있는 패션 디자인의 영역은 이런 점에서 다른 디자인 영역과 다른 매력이 있다.

Sasu Kauppi

Photo. 리까 까우삐

사수 카우삐 디자인 재킷

마이야 푸오스카리

Maija Puoskari

플로리스트, 세라믹 디자이너, 산업 디자이너
www.maijapuoskari.com

"나에게 디자인이란 자연과의 상생을 일상 속으로
아름답게 재현하는 작업이다."

마이야 푸오스카리

286

일상 속으로 아름답게

마이야 푸오스카리

Maija Puoskari

1809년까지 '스웨덴의 동쪽 땅'이었던 핀란드는 스웨덴의 역사를 함께 알아야 그 사회문화적 현상과 유산을 제대로 이해할 수 있다. 1621년 스웨덴 왕 구스타브 2세로부터 타운의 지위를 얻은 인구 32,000명의 핀란드 북쪽 지역의 작은 도시 토르니오Tornio. 토르니오는 스웨덴의 하파란다시City of Haparanda와 국경을 마주하고 있다. 스웨덴과 러시아의 전쟁에서 스웨덴이 패함으로써 1809년 현재의 핀란드 영토는 러시아 지배로 넘어갔다. 188년간 핀란드어를 사용하던 하나의 마을이 두 나라간 국경 합의로 하루 아침에 스웨덴 땅과 핀란드 땅으로 두 동강이 났기에 스웨덴의 하파란다와 핀란드의 토르니오가 국경 도시가 되었다. 이러한 역사적 배경때문에 이 두 도시는 '쌍둥이 도시'로 각별한 협력관계를 유지해오고 있는데, 박물관과 관광센터, 초등학교와 마켓스퀘어 등을 두 도시가 공동 운영하는 독특한 모습을 띄고 있다. 더 나아가 토르니오가 위치한 보스니아만Bothnian Bay을 둘러싼 인근 덴마크, 노르웨이, 러시아, 영국, 스웨덴의 도시들과도 공식적인 국제자매도시 운영위원회를 설립하여 긴밀한 경제, 문화적 협력을 만들어가고 있다. 강대국 사이에서 영토가 분리되면서 자칫 분쟁이나 불편한 관계가 있을 수도 있었을 토르니오는 협력에 대한 강한 의지로 오히려 문화적 다양성이라는 큰 경쟁력을 얻게 되었다.

협력은 원플러스원이 아니라 원플러스텐에 알파까지 곱해지는 강력한 힘을 갖는다. 부정적인 요소에 사로잡혀 있기보다 긍정적인 면에 집중하여 협력의 가능성을 찾는다면 생각지도 못했던

파급력을 발견하게 된다. 핀란드는 역사, 정치, 문화적으로 혼자 단독으로 일어서기에 많은 점이 부족했다. 자원도, 재원도, 노동력도 풍족하지 않았기에 항상 협력을 모색했고 협력이 생존의 도구였다. 가정에서도 다른 사람들과 갈등이나 경쟁하기보다 원만하게 협력하고 대결 구도를 갖지 않는 것이 현명하다는 교육을 받는다. 학교에서도 단독플레이보다 그룹 프로젝트 중심으로 활동하기에 반드시 협력해야만 개인 역시 성공할 수 있다는 교육을 받는다.

혼자서 해내는 것보다 다른 사람들과 협력함으로써 더욱 새로운 시도에 쉽게 도전할 수 있고 더 다양하고 혁신적인 문제해결 방법을 찾을 수 있다. 협력을 위해 상대방을 배려하고 상대방의 이익도 존중해주며 단기적이고 이기적인 이득보다는 장기적이고 신뢰에 기반한 공동의 이익을 추구한다.

협력할 수 있는 능력도 교육과 훈련을 받아야 하는 '기술'이다. 협력의 역량 중 중요한 한 가지는 '공유의 기술'이다. 정보와 네트워크와 노하우의 공유다. 한국의 대기업에서 기술전략 매니저로 오래 일했던 한 지인으로부터 "내 업무에 직접적으로 사용할 필요가 없는 고급 정보가 내 컴퓨터에 있어도 이 정보를 다른 동료와 공유했다가 그 동료가 혹시라도 잘될까 봐 절대 공유하지 않는 분위기다."라는 이야기를 듣고 놀란 적이 있다. 반면 최근 만난 어떤 지인은 "지금은 내가 수입할 수 없지만 몇 년 후 취급하려고 숨겨두고 있는 좋은 아이템을 다른 수입업자에게 공유해주었다. 처음에는 공유할까 말까 망설였지만 내가 어차피 지금 할 수 있는 여력이 없는 좋은 아이템을 깔고 앉아서 사장시키는 것보다 잘 할 수 있는 사람에게 공유해주는 편이 좋겠다고 판단했다."라고 말했다. 그 정보를 제공받은 사업자는 감사의 뜻으로 자신이 오랫동안 쌓아온 판매 채널을 공유해주기로 했다. 처음부터 반대급부를 생각했더라면 생길 수 없었던 부가가치가 양쪽에 만들어진 것이다.

상대방이 얻는 이익이 내가 얻을 이익보다 클까 봐 공유를 못한다면 협력은 일어날 수 없다. 하지만 이제는 협력 없이는 오히려 경쟁력을 갖출 수 없는 상황이 되었다. 누구도 혼자서 모든 것을 합리적인 비용 안에서 갖출 수 없기에 반드시 협력할 줄 알아야 한다. 경쟁보다는 협력의 총합이 더 크다는 것을 어려서부터 배워온 핀란드 디자이너들은 다양한 협력에 개방적이고 협력을 통해 성장할 줄 안다. 물론 협력의 결과물로부터 예상되는 혜택과 이익 역시 합리적으로 공유될 것에 대한 신뢰가 있기에 가능한 일이다.

협력의 도시 토르니오 출신답게 핀란드 디자이너 마이야 푸오스카리는 그룹 전시를 통한 디자이너들과의 협력 및 브랜드들과의 협력에서 탁월함을 보이는 디자이너. '쌍둥이 도시' 토르니오에는 북반구 지역의 숲에서 자생하는 야생화 쌍둥이 꽃twin flower이 있다. 핀란드어로는 바나모vanamo라고 불리고, 학명으로는 린네풀linnaea boralis로도 불리는 이 꽃은 줄기를 중심으로 양 쪽으로 한 쌍의 꽃을 피우는 진분홍화다. 밤이면 더욱 향기가 짙어지는 이 '쌍둥이 꽃'에서 영감을

마이야의 바나모 조명

얻은 바나모Vanamo 조명은 토르니오의 숲과 마이야의 협력하는 디자인 작업의 상징이 아닐까 싶다. 꽃봉우리가 바라보는 방향을 조정할 수 있도록 조인트를 디자인한 바나모 조명은 서로 추구하는 방향이 다르더라도 한 줄기에 공생하는 인류가 기억해야 할 상생의 정신을 담고 있어 더욱 의미 있는 디자인이다.

 어린 시절 마이야에게 자연은 놀이터이자 예술전시장이었다. 가족과 숲으로 들어가 버섯과 베리를 따고 주말이니 휴가철에는 여름 별징의 사우나와 호수에서의 수영을 즐겼나. 강, 호수, 숲과 산에서의 시간은 자연스럽게 마이야에게 자연이 주는 아름다움을 볼 수 있는 눈과 귀를 열어주었고 그녀의 디자인에 끊임없는 모티브가 되고있다. 마이야가 자주 휴가를 보내는 산나Saana산이 킬피스 호수Kilpisjarvi에 투영되는 모습을 재현한 디자인 거울 튀니Tyyni(핀란드어로 '고요한'이라는 의미이다.), 아이가 유치원을 통학하는 길거리에 떨어져 있는 수많은 도토리에서 모티브를 얻어 디자인한 테르호Terho(핀란드어로 '도토리'라는 의미) 조명, 마이야가 너무나 좋아하는 가을 숲의 버섯을 형상화한 조명 히파Hiippa 등, 자연은 마이야에게 무한한 영감을 주는 보물창고다. 자연의 모습을 간결하고 기능적인 디자인으로 재창조하여 일상에서 자연을 즐기고 어린 시절의 스토리 북을 언제든지 다시 펼칠 수 있도록 돕는 마이야의 디자인, 핀란드 디자인이 추구하는 길이다.

예쎄 휘바리

Jesse Hyvari

마키아 클로딩Makia Clothing 수석 디자이너

https://makiaclothing.com

"핀란드어로 시수SISU는 포기하지 않는 투지와 끈기의
정신상태를 의미하는데 핀란드 디자이너로서 시수는 나를
이끄는 힘이다."

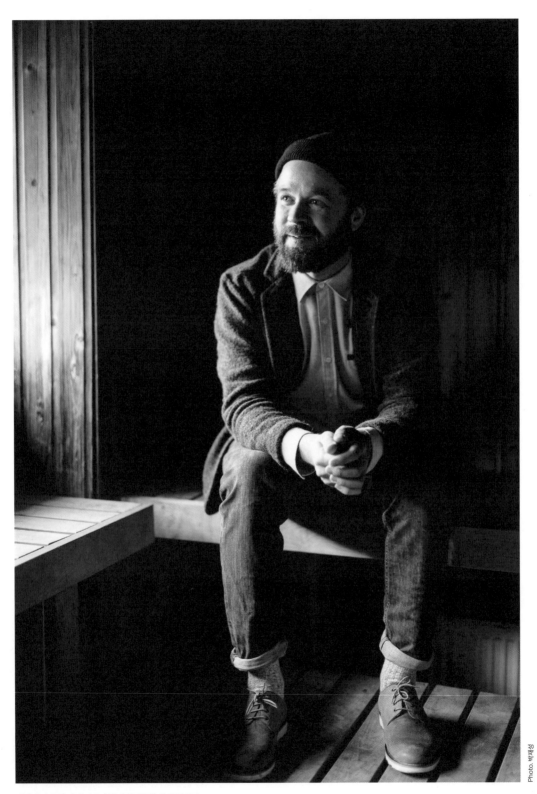

마키아 사무실 내의 사우나에서 인터뷰한 예쎄 휘바리

포기하지 않는 투지와 끈기

'개방, 정직, 투명성'으로 정의될 수 있는 '핀란드스러움'을 어떻게 디자인에 담아낼 수 있을까? 이제는 '디자인'이라는 것이 형태와 색을 이야기하는 것이 아니라 가치의 재창출, 스토리의 기획, 소비자들의 공감 유도능력, 그리고 지속가능한 신소재 개발, 신기술 소싱과 활용능력으로 확장되었다. 전략과 기획 능력이 부재한 디자인으로는 공급 과잉의 제조 시대를 헤쳐나갈 길이 없다고 할 수 있겠다. 성숙한 소비자들은 제품의 원자재 공급 단계부터 확인하면서 어떤 원자재가 어디서 어떻게 생산되어 공급되는지, 제조 과정에서 윤리성이 의심될만한 요소는 없는지, 자연파괴적인 화학약품들이 사용되지는 않는지, 사용 후 쓰레기는 어떻게 처리되는지 등 제조와 유통 및 사용 후 전 주기에 관한 정보가 공개되기 원한다. 핀란드에는 소위 '제품 유전자product DNA' 정보를 제품 패키징에 QR 코드로 담아 소비자들에게 더 많은 정보를 투명하게, 정직하게 개방하는 브랜드들이 점차 증가하고 있다. 이러한 투명성이 브랜드의 정체성과 디자인의 핵심에 자리하고 있다.

최근 새로운 방식의 텍스타일 소재에 대한 관심을 가지고 지속가능한 패션을 추구하는 핀란드 캐쥬얼 패션 브랜드 마키아Makia를 들여다보자. 마키아는 핀란드의 면소재 의류를 재활용하여 친환경 텍스타일을 제조하는 퓨어웨이스트Purewaste와의 협력으로 단순한 캐쥬얼 의류가 아닌, 책임 있고 혁신적이며, 지나치게 자본주의적인 기존의 패션산업에 반항하는 가치를 지향한다. '퓨어웨이스트의

293

재활용 면 티셔츠를 한 벌 구매할 때마다 27,000 리터의 물을 절약할 수 있다.'는 정보는 소비자들에게 '구매해야 할 이유'를 제공한다. 이제는 제품 디자인과 더불어 제품에 관한 '정보 디자인'까지 전략적으로 기획이 되어야 한다. 퓨어웨이스트는 섬유산업에서 배출되는 폐자재를 수거하여 재활용하는 과정에서 면사의 색감을 고려하고 가공하기 때문에 신제품을 제작하는 과정에서 염색을 생략할 수 있다. 그만큼 유해한 화학약품 사용을 줄이게 된다. 그리고 제조 공정은 신재생 에너지를 사용한다. 프랑스의 글로벌 럭셔리 브랜드의 티셔츠보다 마키아의 퓨어웨이스트 셔츠가 핀란드인들에게 사랑받는 이유이다.

마키아의 초창기 멤버로 디자인팀을 이끌고 있는 수석 디자이너 예쎄 휘바리는 퓨어웨이스트와의 협력을 끈기 있게 기획, 주도했다. 새로운 솔루션과 선택은 파트너들간 함께 리스크를 분담하면서 공동 기획, 공동 개발이라는 틀에서 진행되어야 한다. 가야 할 방향이 정해졌으면 인내심을 가지고 장기적인 파트너십을 유지해야 한다고 믿는 예쎄. 그는 두 가지 측면에서 디자인의 지속가능성을 추구한다. 첫째는 좋은 품질의 텍스타일, 심플하고 모던한 디자인과 색감으로 쉽게 질리지 않으며 다른 옷들과 쉽게 어우러져 오랫동안 입을 수 있는 타임리스 디자인. 둘째는 쓰레기와 화학 약품 사용을 줄일 수 있는 신기술을 개발하고 있는 업체와 뚝심 있게 협력하는 것. '거친 파도를 항해하는 뱃사람'의 태도를 잃지 않으며 벼랑 끝까지 몰렸을 때라도 '끝을 알 수 없지만 하는 데까지 해보는 거지, 뭐.'라는 수많은 혼잣말들이 지금까지 예쎄를 지탱해왔다고 한다.

에쎄 휴바리

Jesse Hyvari

Photo 에쎄 휴바리

마리 이소파칼라

Mari Isopahkala

제품 디자이너, 글라스 아티스트, 주얼리 디자이너
www.mariisopahkala.com

"기구적인 기능주의와 감성적 디자인 사이에서 균형을 잡는 능력이 점점 더 중요해지고 있다."

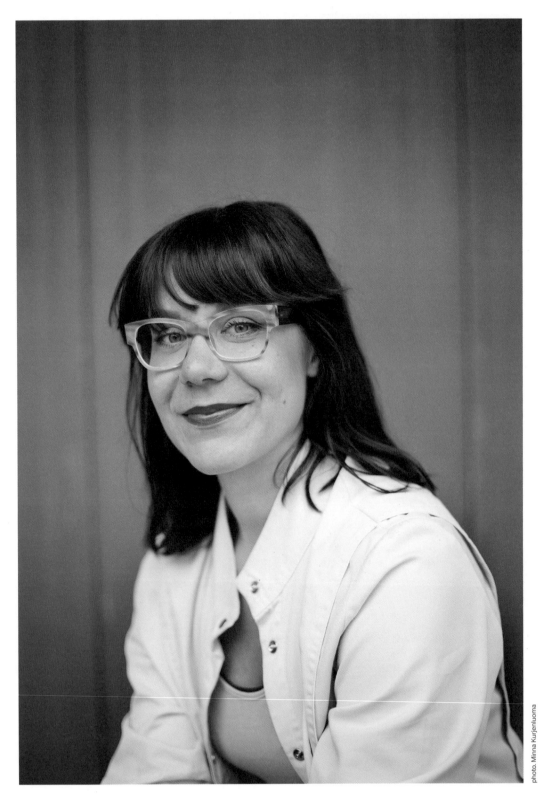

마리 이소파칼라

기능과 감성 사이의 균형

핀란드의 모든 디자인이 기능적 디자인은 아니다. 마리 이소파칼라는 기구적 기능성보다 시각적 기능성에 더 관심이 많다. 예를 들어 플로어 조명 노야NOJAA의 경우 바닥에 수직으로 서있어야 한다는 고정관념을 깨고 벽에 기대어 세워 놓을 수 있어 심리적 긴장감을 이완시키는 효과를 줄 수 있다. 감성적 디자인 또는 감성 엔지니어링의 측면이 디자인 씽킹에서 보다 중요해지고 있다. 말하자면 인공지능이 발전하면서 음악 스트리밍 서비스가 사람들이 선호하는 감성을 자동 인지하여 큐레이션한다든지, 기분에 맞는 여행지를 추천한다든지, 색과 향, 빛의 밝기로 감정을 조절한다든지 하는 감성 지향 디자인들이 각광을 받는 것이다. 이제는 형태와 색이 단순한 심미적 차원을 넘어 감성적, 심리적 반응을 유도하거나 치유의 차원으로 엔지니어링 되고 있다. 생활의 필요를 채워주고 문제를 해결해주는 기구적인 기능성에 기반한 제품들이 과잉 공급되고 있는 현대사회에서 인간의 감성을 움직일 수 있고 영감을 불러일으킬 수 있는 차원의 디자인이 부각되고 있다.

감성적 반응에 관심을 두는 마리 이소파칼라의 디자인은 사용자와 공감할 수 있는 사고의 유연성에 기반한다. 이러한 사고의 유연성은 아마도 그녀가 글라스 아트, 주얼리, 가구, 조명, 텍스타일, 테이블웨어, 인테리어 등 디자인의 다양한 영역을 넘나들 수 있기 때문일 것이다. 하나의 틀과 방식에 얽매이지 않는 태도는 디자이너에게 매우 중요한 자질이다. 또한 다양한 분야의 클라이언트

프로젝트를 작업할 수 있는 밑바탕이기도 하다. 실용주의, 기능주의, 미니멀리즘, 휴머니즘과 같은 정신, 사고의 유연성, 용도의 다양성 또는 다목적성, 경계의 파괴, 고정관념의 해체와 같은 핀란드 디자인의 특성은 하나의 독립된 국가로서의 역사가 이제 100년 남짓한 '신생국가'에게는 어쩌면 생존의 방식이었을지 모른다. 600여 년간 스웨덴의 변방으로, 1917년까지 100여 년간 러시아의 자치령으로 살아가며 강대국들 사이 전쟁과 분쟁을 오갔던 핀란드는 다른 서유럽과 같은 화려한 문화를 누릴 수 있는 토착의 부가 없었다. 이후 1차 대전과 2차 대전을 겪으며 간신히 독립한 국가는 빈곤했고 산업화를 이루면서 국민들의 생계와 기본적인 복지를 해결하는 데 집중했다. 어쩌면 기회주의적 태도를 취할 수 밖에 없을 만큼 생존을 위해 주변 정세를 민감하게 살펴야 했고, 중립적 외교에 능해야 했다. 쓰라린 역사와 빈약한 자본은 핀란드인들을 지극히 실용적으로 만들었고 불필요한 장식을 지양하도록 했으며 디자인은 생활의 문제를 해결할 수 있는 기능성을 갖도록 했다. 이것이 핀란드 디자이너들 대부분이 '존재의 이유'를 중요시하는 디자인적 태도를 갖는 이유다. 또한 어떤 한 가지 소재나 영역에만 집중하기에는 핀란드 내수 시장이 너무나 제한적이기에 디자이너로서 경쟁력 있게 살아가기 위해서라도 다양한 소재와 분야에서 디자인 역량을 키울 필요가 있다. 결과적으로 이러한 제약 조건들은 핀란드 디자이너들에게 경계와 한계를 뛰어넘을 수 있는 동기부여가 되었으며 거친 역사 속에 다듬어진 시수 정신은 재빠르게 모방하는 2등이 되기보다 실패하더라도 새로운 실험과 혁신을 주저하지 않는 모험적인 1등을 추구하게 만들었다. 풍요와 안정의 부재는 유연성과 불굴의 도전정신을 길러주었다. 간결하고 아름다운 자연의 랜드 스케이프와 자연을 소중히 여기며 자연 속에서 삶과 휴식을 취하는 핀란드인들의 라이프스타일은 미니멀리즘이 주는 아름다움과 조화를 중시하도록 했다. 마리 이소파칼라의 유연하고 경계를 허무는 디자인 역량은 이러한 배경에서 나올 수 있었을 것이다.

마리의 디자인 작업을 통해 볼 수 있는 핀란드 디자인의 또 하나의 유산은 크래프트맨십, 즉 공예적인 태도다. 핀란드에서 디자인이 일찍이 응용 예술로, 근대화 동안에는 디자인 예술로, 산업화 이후에는 예술과 기술을 접목하는 작업으로 인식했던 점과 맥을 같이한다. 핀란드 디자인에서는 예술과 디자인, 또는 디자인과 공예를 두 가지 별개의 영역으로 보기보다는 서로 통하는 것으로 보는 시각이 강하다. 상당히 많은 수의 핀란드 디자이너들이 디자인과 예술, 또는 공예를 넘나든다. 마리가 디자인한 제품들이 공예적 또는 강한 예술성을 띄는 배경이다. 핀란드 주얼리 브랜드 라포니아Lapponia를 위해 마리가 디자인한 목걸이 '겨울진주Winter Pearl'는 마리를 일약 스타 디자이너로 부상시켰다. 늦가을에서 겨울로 넘어가는 계절, 밤새 나뭇잎이나 풀 위에 내린 서리가 아침 햇빛 속에 물방울로 변해 흘러내리는 모습, 또는 서리에서 물방울로 서서히 변하고 있는 모습을 담은 그녀의

디자인은 목걸이 디자인만으로 핀란드의 계절을 느낄 수 있도록 한다.

2011년 무오토상, 2012년 노바 노르딕 디자이너상 등을 수상한 뛰어난 역량의 제품 디자이너자 아티스트 마리 이소파칼라. '존재의 이유', '창작의 이유'에서 출발하는 그녀는 이러한 '이유'를 시각적 디자인을 통해 사람들의 감성적 반향을 끌어낼 수 있다는 데서 찾는다.

Photo. Chikako Harada

마리 이소파칼라 디자인 우드 조명 노야NOJAA

살라 루흐타셀라 & 웨슬리 월터스
Salla Luhtasela & Wesely Walters

제품 디자이너, 스튜디오 칵시꼬Studio Kaksikko 파트너
www.studiokaksikko.com

"우리는 너무 많은 성장을 추구하지는 않는다. 다른
사람들과 함께 협력해서 일을 해야 하기 때문에 성장 역시
함께 합의가 되어야 한다."

아이노 거울을 들고 있는 살라와 웨슬리

Photo. 박정성

합의된 성장

알토대학 디자인스쿨에 입학하기 전 살라 루흐타셀라는 파티시에로 일하기도 했고 건축물 복원에
관한 공부를 한 흥미로운 경력의 디자이너다. 알토대학 디자인스쿨에서 함께 공부하던 미국인 웨슬리
월터스를 만나 칵시꼬 스튜디오를 설립했다. 일본과 핀란드에서 디자인을 공부한 웨슬리에게 두 나라
디자인스쿨의 차이점을 물었다.

 "프로토타입을 제작하는 데 있어서 일본 대학에서는 훨씬 복잡하고 여러 단계의 승인을 거쳐야
했다. 승인을 받더라도 학생 스스로가 기계를 작동하여 프로토타입을 만들기 어려웠다. 하지만
핀란드에서는 누구나 목공을 하며 여름 별장을 손으로 직접 짓는 문화가 있기에 디자인을 전공하는
학생들이 자기 손으로 직접 프로토타입을 제작하는 것이 당연하고 그러한 환경이 디자인스쿨에
마련되어 있다. 핀란드 디자인스쿨에서는 특정 기술을 가르치기보다 디자인의 근본을 가르치기
때문에 패션, 세라믹, 목공, 글라스 등 다양한 분야의 디자인을 넘나들 수 있다. 또한 특정 소재에
제한되지 않는다. 핀란드인들은 디자인을 일상의 일부로 여긴다는 점이 흥미롭다. 디자인이 어떤
특별한 것이거나 고가의 오브제라기보다는 일상의 편리함과 아름다움을 위한 매일의 기능성이라고
본다. 이는 또한 누구나 디자인을 할 수 있기도 하고, 누구나 만들 수 있기도 하다는 것이다.
핀란드에서는 디자인이라는 단어가 Design이 아니라 design이다. 창작이 어떤 특수 교육을 받거나

일상 영역 바깥에 있는 전문적인 활동이라기보다는 누구든지 일상에서 필요한 무언가를 이미지화하고 직접 손으로 프로토타입을 만들고 실제로 일상에서 사용한다는 의미다."

　　살라는 제품과 서비스의 디자인 측면 외에도 의식과 태도로서 핀란드 디자이너의 생각을 잘 보여준다. 손을 사용하여 제품을 만드는 공예적 디자인을 추구하는 살라는 단기간에 시장에 확산시키는 대량생산 방식과 무리한 성장에 대해 비판적이다. 물론 대량생산화에 필요한 자본이 부족하기도 하지만 자본을 떠나서 그러한 디자인과 유통의 방식 자체를 지지하지 않는다. 예술 작품을 기계를 사용하여 대량으로 찍어내어 판매하지 않는 것과 같은 이유에서다. 또한 자신의 디자인 작업에 협력자로 참여하는 다른 파트너들과 호흡을 맞추는 것 역시 중요하기에 디자이너나 제조사의 야망과 성장 목표에만 집중한 채 밀어붙이기 식의 공격적 성장을 지양한다. 대부분의 경우 급속 대량생산과 유통은 자연친화적이지 못한 소재와 생산방식을 채택하기 쉽다. 근로자들 역시 하나의 기계, 또는 부품으로 취급되기 쉽다. '싸게, 많이, 빨리' 라는 이 세 단어가 지속가능성을 우선시 하는 핀란드 디자이너들의 머리 속에는 최상위에 자리하지 않는다. 이들의 머릿속에는 '지속가능한가, 파트너들과 협의가 되었는가, 오래동안 사랑받을 가치가 있는가.'가 최상위에 자리하고 있다.

Photo. 유재민

살라 루흐타셀라

안니 피트캐예르비

Anni Pitkäjärvi

프리랜스 제품 디자이너, Studio Finna 파트너
www.annipitkajarvi.com, www.studiofinna.com

"내 일상의 환경들이 나에게 디자인 영감을 준다. 언제나
가까이 있는 아름다운 핀란드의 자연, 도시의 빌딩과
도로와 매일 매일 지나치는 일상의 세계에서 디테일을
관찰하면서 많은 것을 얻는다."

안니 피트캐예르비

일상에서 찾는 특별함

핀란드의 '교육 도시' 위배스퀼래Jyväskylä 출신인 안니는 알바르 알토의 디자인 유산과 함께
자랐다. 위배스퀼래는 1863년 핀란드에서 처음으로 스웨덴어가 아닌 핀란드어로 교사 교육을 시작한
도시이며, 따라서 처음으로 핀란드어로 학생들을 가르친 곳이다. 자녀 교육에 상당히 열성이었던
알바르 알토의 아버지는 아이들 교육을 위해 1903년 알토가 5살이 되던 해에 이 도시로 이사했다. 이
곳에서 공부를 하고 디자이너로서 커리어를 시작하며 가정을 꾸린 알토는 알바르 알토 뮤지엄을
포함하여 모두 29개의 건축유산을 도시에 선물함으로써 '교육의 도시', '지식인의 도시'라는 별명
이외에 이 도시에게 '알바르 알토 성지'라는 이름까지 붙여주었다.

　　자연의 유기적 형태는 제품 디자인부터 건축 디자인에 이르기까지 알바르 알토 디자인에서
뚜렷이 나타나는 형태 언어form language 중 하나라 할 수 있다. 물론 상당히 직선적이고 남성적이며
산업적인 면 역시 알토 디자인에 있기도 하다. 알게 모르게 알토의 영향이 있었을까? 안니
피트캐예르비는 유려한 유기적 형태의 곡선들을 충분히 사용하여 디자인에 여성성을 부여하는 한편,
메탈이라는 차가우면서도 단단한 소재를 잘 이해하고 활용하여 형태와 소재 사이에서의 균형을
구현한다. 안니는 디자이너가 컴퓨터나 손으로 그림을 그리기만 하고 실제 용접이나 대패질, 절삭
등의 노동은 다른 사람에게 맡겨버린다면 소재에 대한 '손의 감'을 충분히 익힐 수 없다고 생각한다.

엔지니어인 아버지의 영향으로 그녀는 어려서부터 3차원적인 공간감과 엔지니어링에 대한 감각을 키울 수 있었다. 그 때문인지 메탈 소재의 시제품을 제작할 때도 안니가 직접 용접을 하는 것이 익숙한 일이다. 그녀의 디자인에 자주 사용되는 메탈과 얇은 합판 소재는 온도와 습도 등의 테크니컬한 속성에 매우 민감하므로 연구와 실험을 통해 검증이 되어야 하고, 이후 제품화가 이루어져야 한다. 이때 안니의 엔지니어 기질이 크게 도움이 된다. 여기에 그녀의 3차원적 구상 능력이 더해져 대부분의 제품들은 상당히 유기적이고 입체적인 형태의 디자인으로 나오는데, 예를들어 평면적인 벽과 천장에 제품들을 띄우거나 매달거나 돌출시키는 등 예기치 못한 입체성을 더하면서 공간에 역동성을 준다. 단조로운 면과 선에 일탈성을 주는 입체적 제품들은 뛰어난 시각적 심미성이라는 재능이 없는 경우 자칫 조잡하고 눈에 거슬리기 쉬운데 안니의 '간결화' 능력이 해결해준다. 자신의 디자인 작업은 50%는 엔지니어링 감성, 나머지 50%는 심미적인 예술성으로 이루어진다고 설명하는 안니는 3차원적인 구조화 능력, 엔지니어링적 접근, 그리고 예술적인 시각화, 이 삼박자가 디자이너로서 자신의 가장 큰 강점으로 꼽는다. 덕분에 가구부터 조명, 홈데코 제품과 패션 액세서리, 공간 디자인까지 안니의 디자인 영역은 꽤 폭넓다. 또한 알토대학의 석사 과정에 있는 동안 이미 프리랜서로 핀란드의 아르텍Artek, 아리까Aarikka, 하콜라Hakola 등 주요 브랜드에 디자인을 하기 시작했다.

안니는 자신의 디자인에서 '핀란드스러움'은 무엇인가라는 질문에 '간결함'라고 답한다. 공간에 유니크함과 역동감을 주려면 2차원적 면과 선에서 벗어나 3차원적인 접근을 해야 한다. 여기에 기능성과 사용자 편의성까지 확보하려면 그만큼 고려해야 할 요소가 많아지고 디자인도 복잡하게 될 가능성이 있다. 이때 기능의 복잡성을 단순한 형태form로 구현하는 능력이 제품 디자이너의 역량이고 재능이다. 안니는 자신의 알토대학 스승인 티모 리파티 교수가 항상 '간결화, 단순화가 가장 어려운 일'이라고 강조한 점을 잊지 않는다. 이 단순화의 역량은 제품 디자이너뿐 아니라 건축 디자이너나 기업의 경영자에게까지 필요한 능력이다.

Photo. Aleksi Tikkala

스튜디오 핀나 디자인의 토비 선반Tovi Shelves

한나 바리스

Hanna Varis

그래픽 아티스트 & 화가
www.hannavaris.com

"나의 그래픽 아트는 현실과 희망 사이에서 무게중심을 잡아가는 줄타기와 같다. 아래로 떨어지기도 위로 솟아 오르기도 하는 곡예사는 삶과 죽음을 오가지만 결국 환한 미소를 지으며 공연을 마무리한다."

투르크 소재 스튜디오의 한나 바리스

현실과 희망 사이에서

한나 바리스는 아티스트로서 35년동안 70회 이상의 개인전, 140회 이상의 그룹 전시를 열었던 핀란드의 가장 대표적인 그래픽 아티스트다. 5살의 어느 날 한나는 미술관에서 한 판화를 한참 보며 언젠가 내가 어른이 되면 이 보다 더 멋진 그림을 그릴 수 있는 예술가가 될 것이라고 생각했다. 아직도 그 순간을 생생히 기억하고 있는 한나는 스토리를 갖는 그림을 만들어 사람들의 벽에 걸고 싶다는 꿈으로 아티스트의 길을 걸었다. 작품을 통해 사람들과 접점을 가지고 소통을 하는 삶이 좋았다. 하지만 그녀의 이 꿈은 19살 때 7m 아래로 낙상을 하는 큰 사고를 당하면서 좌절을 겪었다. 2개월 동안 온몸에 석고를 감싼 체 누워있으며 살아있음 자체에 감사해야 했지만, 동시에 깊은 절망 속에 살아야 했다. 회복의 시간은 더디었고 깊은 골짜기에서 올라오기는 쉽지 않았다. 수 년이 지난 후 간신히 정상적인 생활을 하기 시작했으나 한나는 또 한번 고난을 만나게 된다. 결혼 후 8살 아들이 등교를 하던 중 과속을 하던 차량에 치어 수 미터 공중에 떠올랐다 떨어지면서 머리를 크게 다쳤다. 이후로 아들은 늘 두통에 시달렸고 결코 예전의 건강한 모습을 회복할 수 없게 되었다. 일상 생활이 쉽지 않은 아들을 위한 뒷바라지에 한나는 예술활동에 전념할 수 없었다. 이후 남편과의 이혼으로 그녀는 또 다시 큰 마음의 상처를 겪으며 혼자 아들을 키워야했다. 세계에서 행복지수가 가장 높다는 핀란드에서 행복은 한나에게 유난히 냉혹한 듯했다. 순탄하지 않은 고된 삶을 살았지만 한나의 기질과

예술에 대한 열정은 그녀를 주저앉게 할 수 없었다. 어쩌면 한 번만 겪어도 삶이 송두리째 뿌리뽑힐만한 태풍을 그녀는 연달아 만났지만 자신이 어쩔 수 없는, 자신의 잘못이 아닌 그 혹독한 상황 속에 갇혀있기를 거부했다. 그녀에게 그래픽 아트는 현실을 이길 수 있는 힘이었고 자신이 꿈꾸었던 행복한 삶을 그릴 수있는 희망이었다. 그녀의 작품들은 꿈과 죽음과 희망을 이야기한다. 그림 속에서 한나는 공주가 되기도, 여제가 되기도, 시간여행자가 되기도, 그리고 연금술사가 되기도 한다. 환상과 신화적 모티브를 통해 현실에서는 이룰 수 없는 꿈을 무한한 가능성으로 변화시키고 희망을 스스로에게 불어 넣는다. 강한 색감은 그녀의 열망과 삶에 대한 애정을, 등장 인물은 그녀의 동경을 말하는 듯 하다. 하지만 한나의 그림들이 결코 가볍지 않은 것은 삶의 무게가 주는 현실을 그 바탕에 깔고 있기 때문일 것이다. 좌절과 절망, 배신과 슬픔의 깊은 수렁을 힘없이 혼자 걸어본 경험이 있는 사람만이 공허하지 않은 희망을 디자인할 수 있지 않을까.

우리 모두는 자신의 인생을 설계해야 하는 '디자이너'다. 뜻밖의 선물을 받기도 하지만 더 많은 경우 우리는 가정 환경, 경제력, 신체적, 정신적 제약, 사고, 경쟁, 배신, 모함, 천재지변 등의 예기치 않은 좌절을 만난다. 이러한 위기를 당면할 때마다 우리는 차선 속에서 최선을 찾아야 하는 문제해결사가 되어야 한다. 개인도, 기업도, 사회도 마찬가지이다. 어떻게 문제를 인식하고 해결하느냐에 따라 상승의 변곡점을 그릴 것인지 하향의 변곡점을 그릴 것인지가 결정된다. 한나 바리스는 자신의 고난을 이야기하면서도 눈빛에 희망을 담고 있었다. 그리고 자신의 희망을 많은 사람들을 만나 직접 설명하기보다 누구나 그림을 보고 느낄 수 있도록 작품으로 표현하고 각자의 고유한 인생사 위에 자기만의 희망을 덧그리기 할 수 있기를 바란다. 특별한 손재주가, 재능이 없어도 모든 사람들이 희망을 '디자인'할 수는 있다. 한나의 예술은 우리에게 삶의 희망을 '디자인하라.'고 말하는 듯하다.

노마드의 자화상Self-portrait as a Nomad

시간 여행자와 연금술사Time Traveler and Alchemist

한나 바리스

Hanna Varis

에필로그

목수의 손은 크고 거칠다. 굳은살이 단단히 박힌 주름진 손. 평생 나무를 다듬은 장인은 나무를 이야기하지 않고 사람과 책임감을 이야기한다. 눈을 가린 채 달리고 있는 현대인, 욕심과 자만심으로 높디높은 태양까지 올라가다 결국 날개가 녹아 추락하는 이카루스, 평생을 조각해온 장인은 청동 주물의 테크닉을 이야기하지 않고 기계와 사람의 관계를 이야기한다. 산업 디자이너는 기능보다 존재의 이유를, 건축디자이너는 설계보다 팀워크를 이야기한다. 86세로 아직까지 현업에서 직접 손으로 디자인을 하는 세계 최고의 디자이너는 성공비결을 이야기하기보다 행복을 디자인하라고 한다. 글로벌 브랜드의 크리에이티브 디렉터는 디자인의 프로세스가 아닌 팀원에 대한 배려를 말한다. 디자인스쿨에서 학생을 가르치는 교수들은 성공적인 디자인이 아닌 실패와 실험을 멈추지 않을 용기를 강조한다. 학생들은 어떻게 성공할까보다 어떻게 차별성을 만들 수 있을까를 고민한다. 글라스 아티스트는 블로잉의 과정에 대한 개입보다 블로어에 대한 존경심을 말한다. 가장 트렌드에 민감한 패션 산업에서 살아남아야 하는 패션디자이너는 트렌드보다 타임리스 디자인을 쫓는다. 최고의 인테리어 디자이너는 자신의 창의성이 아니라 클라이언트의 상상을 존중한다. 비싼 명품 시계를 만드는 장인은 부품의 정교성과 시각의 정확성이 아닌 스토리텔링에 자부심을 느낀다. 가장 경쟁이 치열한 제품군에서 일하는 디자이너는 경쟁이 아닌 협력이, 착한 마음가짐이 답이라고 한다. 얼마나 빠르게 크게 매출이 성장했느냐로 성공을 가늠하는 제조업에 있는 디자이너는 성장도 파트너들간 협의가 되어야 한다고 성공보다 공감대를 말한다.

핀란드 디자인이 무엇이냐라는 질문에 나는 결국 그들은 사람으로부터 출발한다고 대답한다. 좋은 판단, 좋은 기획, 좋은 결과를 보는 눈이 다르다. 기업의 운영이든, 제품과 서비스의 디자인이든, 진로와 인간관계에 대한 고민이든, 누구나 '결국 어떻게 '디자인' 할 것인가'에 대한 질문에 봉착한다. '무엇'에 대한 질문보다 '어떻게'와 '왜'에 대한 질문이 선행될 때 우리는 모두 디자인 씽킹을 하게 된다. 전문적인 직업으로서 디자이너가 아니라도 인생에서 언제나 최적의 문제해결을 하며 살아가는 우리 모두가 디자이너다. 핀란드 디자인이 왜 사람들의 공감을 받는지, 왜 훌륭하다고 찬사를 받는지, 왜 성공적인 디자인이라고 평가받는지, 지난 3년간 45인의 핀란드 디자이너들과의 대화를 통해 얻은 결론은 결국 사람에 대한 배려, 사회적 책임감, 그리고 공감 받을 수 있는 장기적 핵심가치였다. 디자인을 통해 사람을 대하는 법을 배웠다.

저자 김윤미

1997년부터 주한핀란드 무역대표부에서 23년간
근무하며 현업에서 핀란드에 관한 문화, 역사, 여행,
디자인, 아트, 푸드, 교육, 기술산업 등 다양한 분야의
지식과 인적 네트워크를 쌓아온 한국 내 핀란드 전문가다.
2015년부터 무역대표부 한국사무소 대표직을 맡으며
핀란드 디자인, 여행, 푸드 등 핀란드 B2C 산업의 한국 내
프로모션을 기획, 주최하면서 업계와 대중에게 핀란드를
폭넓게 적극적으로 알려왔다. 또한 핀란드 아트 뿐아니라,
디지털 헬스케어와 스마트 시티 및 자율주행, 스타트업
생태계, 에너지 산업 등 한국에 알려져 있지 않았던
핀란드의 혁신과 우수 기술 사례들을 주요 미디어와
기관을 통해 소개하면서 한국과 핀란드 양국 간 이해와
협력을 증대시키는데 공헌해왔다.

《디자인 프레스》, 《리빙센스》, 《행복이 가득한 집》,
《마리 클레르》, 《메종》, 《까사 리빙》 등 다양한
디자인 미디어를 통해 핀란드 디자인 철학 속에 있는
휴머니즘과 지속가능성의 메세지를 열정적으로 한국에
커뮤니케이션해왔다. 앞으로도 핀란드의 문화와
디자인, 아트, 교육, 관광, 기술혁신 등 다양한 콘텐츠를
지속적으로 발굴, 한국에 소개하면서 양국 간 가교 역할을
계속할 것이다.

저자는 특히 핀란드의 콘텐츠들을 통해 핀란드가
추구하는 사회의 핵심가치들이 현대 한국사회에 주는
함의들을 찾아가는 데 집중한다.

숙명여대 정치외교학과 학사, 서울대학교 사회과학
대학원 외교학과에서 정치학 석사 학위를 받았으며
국제정치경제분야를 세부 전공했다.

Instagram: @45_designers_mind